빛나는 별을 보아야 한다

손상기의
삶과 예술

손상기의 삶과 예술
빛나는 **별**을 보아야 한다

초　　판　1쇄 인쇄 2013년 1월 27일
초　　판　1쇄 발행 2013년 2월 10일

지 은 이　김진엽 변종필 서성록 서영희 장준석
펴 낸 이　김진수
펴 낸 곳　사문난적

기　　획　손상기기념사업회(대표 김홍용)
후　　원　전라남도 여수시

출판등록　2008년 2월 29일 제 313-2008-00041
주　　소　서울시 강서구 염창동 268번지
전　　화　편집 02-324-5342 영업 02-324-5358
팩　　스　02-324-5388

ISBN 978-89-94122-30-4 03600

나 는 별 을 보 아 야 한 다

손상기의
삶과 예술

김진엽, 변종필, 서성록, 서영희, 장준석 지음

사문난적

책머리에

　　화가 손상기에 관한 학술세미나 참석차 여수를 방문했을 때, 수려한 풍광을 자랑하는 여수의 모습이 작은 미풍에도 사시나무 떨듯 오들오들 떨며 살았던 손상기의 생애와 겹쳐져 잠시 현기증을 느꼈던 적이 있었다. 그 역시 청소년 시절부터 오동도의 울창한 동백나무 숲과 영취산의 흐드러진 진달래꽃, 사시사철 비취색을 뽐내는 여수 앞바다를 보며 자랐지만, 그는 이런 자연의 아름다움을 화폭에 담을 엄두도 내지 못했던 것에 못내 마음이 아팠다. 그는 인생의 시련과 비애로 번민의 나날을 보냈으며, 그러한 자신의 심정을 격렬하거나 혹은 암울한 색조에 담아 화폭에 쏟아내었다.

　　그가 미술계에서 주목 받은 것도 소박한 구상 때문이 아니라 무언가 예리한 기구로 할퀸 듯한 표현적인 수법 덕분이다. 선배들로부터 전승되어온, 곱상하고 예쁘장한 구상화가 만연하던 시절에 그런 발상을 한다는 것은 생각키 어려운 일이었다. 그런 '도전적인' 그림은 신체적 장애를 지닌 자아에 대한 울분의 표시이거나 우리 사회의 황망한 분위기를 환기시키는 것이었다. 그러나 그는 남의 허물을 들추어 내고 책임을 전가하는 방관자는 아니었다. 그는 누구보다 이웃들에게 관심이 많았던 작가였다. 아마 그의 혈액 속에는 보통 사람보다 뜨거운 피가 흐르고 있었는지도 모른다. 그의 많은 작품들이 어디 특별히 의지할 곳이 없는 가난한 사람들과 외로운 사람들, 그리고 나약한 사람들에게 맞추어져 있고, 보는 사람으로 하여금 그들과 함께 삶의

애환을 나누도록 하고 있다.

손상기는 아쉽게도 39세의 젊은 나이에 세상을 떠났다. 2011년 여수 진남문예회관에서 열린 〈손상기 23주년 유작전〉 초대장에 적힌 구절은 그에 대한 아쉬움으로 절절하다. "사랑의 버림에도, 병마에도 시달렸던 사람 / 그러나, 고난의 일생은 불꽃처럼 뜨거웠고 / 그 불꽃 투혼은 자신의 한계를 넘어 / 삶과 세상에 대한 경이로운 사랑에 도달하였습니다." 요컨대 그의 생애는 누구보다도 슬픔과 고난으로 점철되었으나 따뜻한 마음을 잃지 않았기에 그의 예술은 '순수한 영혼의 민낯'으로 여울져 갈 수 있었다.

손상기는 1983년 동덕미술관에서 열린 성공적인 첫 전시에 이어, 그해 가을에는 여수 한길화랑에서 연달아 개인전을 가졌다. 이때 진주를 찾아내듯 그의 예술적 가치를 발견한 샘터화랑 엄중구 대표를 만나 작고할 때까지 그의 후원으로 매해 개인전을 갖게 되었다.

1984년 샘터화랑 초대전으로 열린 손상기전에는 김기창, 권옥연, 박고석, 장욱진, 황유엽 등 당대의 원로화가들이 그의 작품전을 축하해주었다. 특별히 이때에 작가는 〈공작도시〉를 발표하였는데, 굵고 할퀸 강렬한 표현주의 수법으로 삶의 버거움을 나타내는 동시에 손상기의 존재가 크게 부각되는 계기가 되었다. 비슷한 무렵에 손상기 화백은 한국미술협회전(국립현대미술관), 해방 40년 민족사전(국립현대미술관), 구상전 회원전(L.A) 등에 출품하는

등 화가로서 바쁜 나날을 보냈다. 작가는 샘터화랑 초대전을 비롯하여 평화랑, 바탕골미술관, 동덕미술관, 이목화랑(대구), 경인미술관, 록화랑 등에서의 개인전과 단체전으로 이어갔다. 아마도 이 무렵은 그의 생애에서 가장 행복한 시기였을 것이다.

그러나 병마는 그의 승승장구를 시샘이라도 하듯이 음흉한 저의를 드러냈다. 그는 1985년 '폐울혈성 심부전증'이라는 진단을 받고 평생 입원과 퇴원을 반복하는 수난을 겪었으나, 결국 비운의 굴레에서 벗어나지 못했다. 한참 창작생활에 열중하고 왕성하게 활동할 나이였건만, 그의 죽음은 평소에 그와 친하게 지내던 지인들을 안타깝게 했을 뿐만 아니라 미술계 사람들에게도 비보悲報로 전해졌다.

우리가 새삼스럽게 손상기 화백의 작품에 주목하는 이유는 그가 평범한 구상화가나 민중계열의 화가도 아니면서 독특한 입지를 구축했다는 점에 있다. 사실 우리 미술계처럼 운신의 폭이 좁은 환경에선 자기만의 세계를 견지하기란 그다지 쉬운 일이 아니다. 어느 한쪽에 속해야만 눈치 보지 않고 활동하거나 자신의 입지를 마련할 수 있다고 생각하기 쉽다. 그런데 손상기는 어느 진영에도 편입됨이 없이 처음부터 끝까지 자기의 회화를 심화시키는 데에 주력했다. 현실에 대한 비판적 의식을 가지면서도 훈훈한 인간애를 곁들인 이른바 '손상기 스타일'을 구축했다는 것은 새삼스러운 이야기

는 아니다. 이런 독자성이 가능했던 것은 그의 작품들이 작가가 바라보고 체험했던 이야기들에 뿌리를 두고 있기 때문이다.

그는 84년 〈문제작가전〉에 출품한 이래 민중작가들의 전람회에 여러 차례 참여했지만, 정작 이념적인 선봉 또는 정치적 투쟁을 표방하기보다는 오히려 실존적인 문제에 치중함으로써 민중미술이 시들해진 이후에도 계속해서 작가로서 살아 남을 수 있었다. 그림이란 정치의 부속물이 되기보다는 더 큰 그릇인 삶의 진실성과 연관하여 다뤄져야 한다는 점을 예술의 좌우명으로 삼았을 뿐, 그는 체질적으로 과격하거나 정치에 민감한 작가가 아니었다. 구호 차원의 미술보다는 좀더 현실에 밀착한, 그러면서도 진실한 감정에 바탕한 미술을 구현하고자 했던 것이 그가 세계적인 유행의 조류나 유파와 거리를 두고 자신의 시각에 충실한 회화를 구축한 동인이었다고 볼 수 있을 것이다.

이 책은 손상기 회화를 다섯 장면으로 나누어 소개하고 있다. 먼저 변종필의 〈화가 손상기 전기〉는 기존의 연구물에 더하여 유족들의 인터뷰를 통해 손상기의 삶과 회화를 체계적으로 조감하였고, 서영희는 손상기의 회화를 '실존적 본래성'의 반영이란 측면에서 분석하였는가 하면, 장준석은 손상기의 주된 장르라고 할 수 있는 인물화와 정물화를 재조명하였으며, 서성록은 손상기의 서울시대에 초점을 맞추어 주요 작품세계를 각각 서술하였다.

끝으로 김진엽은 유달리 시와 산문을 애호하였던 손상기의 문학적 감수성
과 이것이 어떻게 그의 대표작 속에 투영되었는지를 논의하였다.

손상기 화백에 대해서는 그간 여러 이론가들이 논의해왔기에 이를 반복한
다는 것은 특별한 의미가 없을 것이다. 기존의 연구물이 작가의 생애에 초점
이 맞추어져 있다면, 이번 책을 통해서는 그의 생애를 포함하여 작품의 예술
적 특질 및 성취를 파악하는 데에 좀더 비중을 두었다. 추상적인 이야기를 피
하고 전반적으로 작품과 전개양상, 주제와 소재 등에 초점을 맞춘 것은 이 때
문이며, 관련된 도판을 수록하여 독자들의 작품 이해를 돕고자 했다.

손상기 화백을 말할 때 그의 삶을 떠나서는 예술을 말할 수 없을 것이다.
특히 구루병을 앓았던 이 화가는 평생을 불편한 몸을 이끌고 살았기 때문에
하루하루가 고통의 연속이었다. 보통 사람 같았으면 체념과 은둔 속으로 잠
적해 버릴 수 있었겠지만, 손상기는 아픈 영혼의 몸짓을 예술로 승화시켰다.
인간의 아픔을 누구보다 잘 이해하고 있었기에 작가는 사람들의 심부心府
깊숙한 곳에 드리운 그늘진 부분들을 잘도 캐내어 감상자들을 감동시킬 수
있었는지 모른다. 진실성을 추구한 예술가였기에 작가를 바라보는 우리의
시선은 남다를 수밖에 없을 것이다.

그는 짧은 생애 동안 실로 치열하게, 고통스럽게 살면서도 자신의 상처
를 통해 이웃의 상처를 보듬어 내는 일을 잊지 않았다. 그의 시선은 바깥을

향해 열려 있었고 이웃의 삶과 소통하고 교감하는 데에 무관심하지 않았다. 따라서 그의 예술을 바라본다는 것은 곧 우리 사회의 그늘과 그 그늘 속에 정주하는 이웃을 돌아본다는 뜻이 된다. 진실한 화가를 통해 우리의 불편한 일상을 성찰한다는 것은 매우 뜻있는 일이다.

끝으로 이 책을 펴낼 수 있게 도움을 준 분들에게 감사를 드리고자 한다. 먼저 이 책이 나올 수 있도록 후원해주신 여수시 관계자 여러분과 손상기 기념사업회의 김홍용, 오병종 대표에게 감사를 드린다. 손상기 화백의 도판 사용을 기꺼이 허락해준 손상기 화백의 장녀 손세린 씨와 자료를 협조해준 샘터화랑의 엄중구 대표, 좋은 책을 펴내준 사문난적의 김진수 대표와 맵시 있는 디자인을 입혀준 DBcom의 신현직 실장, 실무를 챙겨준 함선미 씨에 게 각각 감사를 드린다.

이 책을 통해 손상기 화백의 진면목을 알리는 동시에 재평가하는 계기가 된다면 우리 집필자들에게 이보다 더 큰 보람은 없을 것이다.

2013년 1월
대표 집필 서성록

차례

실존적
자아 찾기,
숨 가쁜
39년의 여정

▶ 화가 손상기 전기傳記

● 변종필

프롤로그

나를 나 아닌 모든 사람들에게
고발하는 표현방법의 수단으로 그림을 그린다.
— 〈작가 노트〉 1977. 11. 8.

〈자라지 않는 나무〉, 〈공작도시〉, 〈시들지 않는 꽃〉의 연작으로 대변되는
화가 손상기. 그는 39세의 요절 화가, 곱사등이, 작은 거인, 거친 마티에르,
시적 감각과 문학적 감수성을 지닌 화가 등의 상징적 어휘로 많은 사람의
기억 한편에 자리 잡고 있는 인물이다. 손상기는 신체적 불구로 행동의 자
유를 누릴 수 없었지만, 스스로 육체적 한계를 극복하며 내면적 자아와 사
회적 자아를 그림으로 깊이 있게 성찰한 화가이다. 특히 '불구'라는 단어는
손상기 삶과 예술의 긍정과 부정이 교차하는 접점이자 양면으로 자신을 향
한 안과 밖의 상징이자 모순적 통로였다는 점에서, 그가 살아온 삶을 온전
히 이해하는 과정은 작품세계에 내재한 그의 내면적 자아를 만나는 출발이
라 할 수 있다. 흔히 대중들은 화가를 평범한 일상에서 일탈한 극적인 삶의
단면들을 가진 자처럼 인식하거나, 화가의 작품에서 몽타주처럼 충돌하는

삶의 분절되고 극적인 여정만을 좇기도 한다. 낭만, 실험, 창작, 고통, 가난이라는 단어는 이러한 시선을 안내하는 키워드이지만, 동시에 편견과 왜곡의 이유이기도 하다. 물론 이러한 접근 대부분이 대중에게 화가나 작품에 관한 관심을 촉발하거나 견인하는 데 도움이 되는 것은 사실이다. 하지만 지나치게 흥미 위주의 서술이나 인생역경에만 밀착한 이야기는 정작 화가나 작품에 관한 보다 담백하고 진솔한 만남을 방해하기도 한다. 이는 손상기처럼 굴곡 많은 삶을 살았던 화가일수록 더하다.

그러한 이유로, 손상기의 전기를 기술하는 데 앞서 가장 먼저 한 일은 감성적 접근을 최대한 배제하고 담담한 시선을 견지하기 위하여 지금까지 연구된 내용[1]과 일정한 거리두기였다. 사실 그의 삶과 예술에 관한 내용은 이미 여러 시각에서 기술되고 평가되어 왔던 만큼 그의 일대기를 숙지하는 데는 큰 어려움이 없었다. 다만, 화가의 일대기는 접근방법과 시각의 차이에 의해 또 다른 해석과 평가를 할 수 있다는 비평의 기본적인 시각을 인지하는 것도 중요했다. 그래서 결국에는 손상기에 관한 내용을 하나하나 확인하는 방법이 필요했고, 그 시작을 손상기와 가장 가까이에서 삶을 공유하고 나눈 유족들을 인터뷰하는 것으로 정했다. 손상기의 여동생을 시작으로 큰딸과 미망인을 차례로 만나면서 굴곡 많았던 손상기의 인생만큼 그들 역시 사람들과의 관계에서 생겨난 많은 생채기를 각자가 안고 살아온 것을 알게 되었다. 사실 이러한 생채기는 궁극에는 손상기를 둘러싼 '허구적 진실'과 '진실적 허구'가 병행되면서 일으킨 작은 오해와 편견들이다. 예컨대 불구의

[1] 손상기에 대한 연구는 대학시절 은사였던 원동석을 중심으로 이성부, 윤범모, 이석우, 이광복, 최태만, 고충환, 양정무 등에 의해 진행되어 왔다. 여기에 샘터화랑의 엄중구 대표와 손상기기념사업회를 중심으로 한 전시 및 학술세미나를 통해 그의 삶과 예술이 여러 시각에서 재조명되었다. 이 글은 이러한 연구를 바탕에 두고 진행되었다. 특히 2000년 중앙일보사에서 발행한 박래부의 《손상기평전》은 그의 생애에 대한 객관적 고증으로 여겨지며 이후 많은 글의 모태가 되었다.

몸이 된 이유, 집안 형편, 대학진학 과정, 두 아내와 두 딸, 가족관계, 화가로서의 평가, 사후 손상기의 전시 및 작품소장 등에 관하여 바라보는 시각과 각자 처지에 따라 달리 디자인된 부분들이다.[❷]

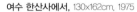

여수 한산사에서, 130x162cm, 1975

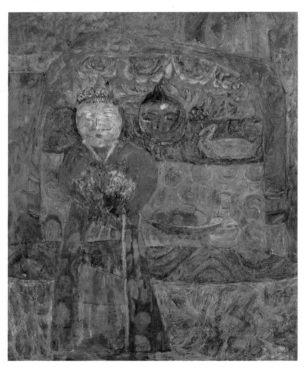

❷ 이 글은 이러한 부분을 충분히 인지한 가운데 손상기를 둘러싼 이야기를 크게 '화가의 꿈', '공작도시 속 자라지 않는 나무', '사랑과 진실', '영원한 퇴원, 그리고 회상'이라는 네 가지 소주제로 나누어 그의 삶과 예술을 조감하는데 주목하였다. 이 과정에서 소주제별 내용에 손상기가 남긴 글들이나 유족의 증언을 가능한 있는 그대로 옮겨 제기되었던 몇몇 오해와 편견을 풀어가는 방식을 택했고, 내용 전개상 확인이 어렵거나 다루지 못한 부분은 주석으로 처리하였다. 그리고 몇 달 동안 손상기의 삶에 밀착하면서 느꼈던 소회를 내용에 따라 덧붙이는 형식을 취했다.

화가의 꿈

화가 손상기孫詳基의 고향은 봄이 되면 바다 아지랑이가 피어오르는 아름다운 마을로 소문난 전남 여수시 남면 연도리 섬[3]이다. 손상기는 그곳에서 1949년 11월 14일, 아버지 손양식과 어머니 김정례의 2남 4녀 중 장남으로 태어났다. 그러나 지금까지 알려진 바와 다르게 손상기는 호적상 장남일 뿐 사실은 위로 4명의 형제가 더 있었다.[4] 손상기의 부모는 태어나자마자 원인 모를 이유로 4명의 아이를 잃었다. 그 불행의 연속을 겪은 후 어렵게 얻은 아이가 손상기이다. 그러나 부모의 각별한 사랑에도 불구하고 손상기는 세 살부터 다섯 살까지 앓은 구루병(어린이 골연화증)이 척추만곡으로 이어져 평생을 불구로 살아가야 할 운명을 맞게 되었다.[5] 당시 손상기의 부모와 어린 손상기가 받았던 고통은 이루 헤아릴 수 없었다. 그런데 그의 신체 불구와 관련한 내용 중에는 알려진 것과 상반된 내용이 있었다. 손상기는 신체적 불구를 자신의 실수 때문에 비롯된 불행이라고 생전에 공공연하게 말했다. 실제로 손상기는 1984년 한 잡지 인터뷰에서 "50년대 말이니까 20년도 더 된 일이죠. 초등학교 3학년 때 늑목놀이 하다가 떨어져 척추만곡이라는 불구가 되었습니다. 그때 보았던 부모님의 그 모습은 말로 표현할 수 없었

[3] 연도라는 섬의 모습이 솔개연을 닮았다고 해서 이 지역사람들이 소리도라고도 함. 손상기가 태어날 당시에는 '여천군'이었다. 여천군은 1986년 '여천시'로 승격되었고, '여천시'는 다시 1998년 4월 1일에 '여수시'로 바뀌었다.

[4] 딸 손세린 씨로부터 직접 들은 이야기이다. 손상기가 척추만곡을 앓게 된 원인은 부모와 관련이 있을 수 있다는 견해(손세린 씨)가 있었지만, 정확한 사실 확인이 어려워 인터뷰 내용은 생략하고 손상기 위로 4명의 아이가 있었다는 사실만 밝히기로 한다. 동시에 보다 객관적인 서술을 통해 손상기의 삶을 기록한다는 측면에서 삶의 부분은 손상기의 미망인 김분옥 씨(2012.12.5)와 큰딸 손세린 씨(2012.11.20), 그리고 손상기의 여동생 손춘희 씨를 두 차례(1차 : 2011.9.2, 2차 : 2012.11.3)에 걸쳐 인터뷰한 내용을 토대로 서술하였다.

[5] 이와 관련해서는 이미 유족에 의해서 사실 관계가 밝혀졌다. 실제로 손상기의 초등학교 생활기록부의 신체발달상황란에 '꼽새'(1학년), '곱사병'(2학년), '곱사병'(3학년) 등으로 적혀 있음을 《손상기평전》의 저자였던 박래부가 밝힌 바 있다.

고, 가슴속에 영원히 사라지지 않는 인생의 굴레가 되었습니다. 치료를 위해 이곳저곳을 찾아다니며 나의 구부러진 등뼈를 잡아보려고 애썼지만, 결과는 돈만 없애는 것으로 끝났습니다"라고 말했다. 이러한 고백은 1981년 《진주》라는 여성지와 〈홀트아동복지회보〉에도 비슷한 내용으로 실렸다.[6] 오늘날, 그의 신체적 불구는 어린 시절 앓았던 구루병 때문으로 밝혀졌지만, 몇몇 글들에는 여전히 늑목사건으로 기술되고 있다. 이 부분에서 중요한 것은 손상기가 왜 신체적 불행을 반복적으로 자신의 잘못으로 거짓 고백을 했는가이다. 이와 관련해서 명확히 밝혀진 이유는 없지만, 추측건대 자신의 삶을 보다 극적으로 각색하고 싶었던 마음에서 비롯된 것으로 생각한다. 어차피 치유되기 어려운 몸에 화가라는 힘든 창작활동을 해야 하는 처지에 굳이 부모나 환경을 원망하기보다 스스로 아픔을 감당할 수 있는 치유법으로 찾았던 것이 늑목사건이었다고 생각한다. 어릴 적부터 자존심이 강했던 그가 신체적 결함을 허약한 체질이나 다른 이유에서 찾기보다는 스스로 짊어져야 할 고행으로 받아들이며, 마음의 상처를 치유하고 위안 받고 싶었을 거라고 여겨지기 때문이다. 사실상 손상기의 삶은 신체적 불구라는 불행을 극복하는 과정에서 인간적으로 성숙하고, 예술적 성취를 이루어낸 것이라는 점에서 신체적 불구는 그의 삶과 예술을 이해하는 하나의 출발점이 되는 부분이다. 그가 자신의 육체적 결핍을 토해내듯 고백한 글을 보면 자신의 신체적 상태를 비관하면서도 동시에 자신이 처한 운명과 현실을 극복하려는 의지를 담고 있는 이중적 모습에서 인간의 보편적 고뇌를 엿볼 수 있다. 이러한 내용은 손상기의 작업일지의 여러 부분에서 확인된다.

[6] 《진주》1981년 5월호 4쪽 분량의 글 〈자살의 유혹을 뿌리치고 — 개인전 가진 꼽추화가〉. 〈홀트아동복지회보〉는 1981년 여름호에 비슷한 글을 실었다. 박래부, 《손상기평전》, 중앙M&B, 2000, 174쪽.

아프지 않은 사람이 제일 부럽다.

어떻게 아프다는 말을 왜 하지 않는가,

눈이 핏발제거 수술을 요하고

이는 충치라.

호흡은 무거운 일을 할 수 없고,

3, 4일에 한 번 대변을 억지로

왼쪽 다리 무릎 아래로 신경이 약하여,

다리 발목부터 허벅지로 연결되는 찌리찌리

명산의 바위처럼 위용 있게 돌출된 가슴뼈,

외봉낙타처럼 생긴 등,

5척에도 못 미치는 키,

불쌍하다 가엾다. 그가.

내 세상이 밉다. 밀폐되길 바라는 내 정열이 밉다.

장거리를 오가는 오토바이에

기름이 떨어진 심정처럼 생긴 내 얼굴이 밉다.

오늘처럼 생긴 어제가 밉고

오늘처럼 생긴 내일이 더욱 밉다.

영원히 계속되는 육체적 가책의 고통이 마치 눈앞에 아련히 보이는 것 같았으
며, 불안과 공포로 말미암아 순식간에 온몸이 식은땀으로 젖는다. 마침내 절
망적으로 중얼거렸다. '그렇다 해도 내 죄는 아니야'

　　　　　—《손상기의 글과 그림 — 자라지 않는 나무》(샘터아트북. 1998)에서

손상기의 신체와 관련한 내용과 더불어 그의 삶에 끊임없이 따라붙는 또 하나의 진실공방은 가난이다. '가난을 극복한 화가', '궁핍한 삶을 이겨내고 성공한 화가' 등 '가난극복'이라는 수식어는 그동안 손상기를 대변하는 상징처럼 사용되어 왔다. 그러나 그의 집은 알려진 바와는 다르게 30여 가구가 모여 사는 마을에서 부자에 속했다. 아버지는 두세 척의 배를 소유한 선주였고, 집안에는 연탄과 쌀이 항상 풍족하게 넘칠 만큼 여유로웠다고 전한다.[7] 따지고 보면 가난은 당시 화가들이 겪는 공통문제로 특별히 손상기에게만 해당하는 것은 아니다. 그에게 가난은 단순히 먹고 사는 것의 문제가 아니라 여느 화가들처럼 작품활동을 할 수 있느냐 없느냐의 문제였다. 즉 작품을 팔아 생활을 꾸려갈 수 있느냐의 문제이다. "서울에 화구를 사러 갔다. 재료값이 많이 달라져 버려 가난뱅이인 나는 열심히 그림을 그릴 수 없게 됨을 실감하니 걱정이 되었다. 그리고 슬퍼지지 시작했다. 가난이 나를 아프게 한다." 그의 작업일지에 적힌 글대로라면 마음 놓고 그림에만 전념할 수 없는 현실을 어떤 고통보다 참혹한 것으로 여겼음을 알 수 있다. 그러면서도 '내가 이 그림을 그릴 수 있으니 얼마나 부자인가?'라는 역설적 표현으로 자신의 처지를 독려한 부분을 보면 화가로서 꿈꾸는 이상과 각박한 현실에서 부딪히는 보편적 인간의 고뇌를 다시금 확인할 수 있다.

궁핍한 서울생활을 할 때도 아버지가 보내주신 생활비가 있었지만, 그 돈은 대부분 그림도구를 사는 데 썼기 때문에 생활에 필요한 돈은 당연히 부족할 수밖에 없었다. 특히 재료는 작품보존을 고려해 외국제품을 고집할 정

[7] 이 부분에 대해서는 여동생 손춘희 씨가 두 번의 인터뷰 과정에서 가장 중요하게 언급한 것으로 손상기의 가족들은 손상기가 어릴 적 물질적 어려움 없이 성장했다는 점에서 손상기가 가난을 극복한 화가로 서술되는 것은 왜곡된 내용이라고 했다. 한편, 손세린 씨와 아내 김분옥 씨는 손상기가 화가로서 성공하기까지 그의 삶은 가난했고, 화가로 유명해진 이후에는 부모를 비롯해 형제들에게 경제적 도움을 주기 위해 많은 노력을 했다고 밝혔다. 이와 관련하여 필자는 그 진위를 떠나 화가에 대한 사회의 보편적 시각에서 손상기의 생활을 언급하는 수준으로 삼았다.

도로 작품활동에 필요한 것을 우선시했다. 이처럼 그의 가난은 화가로 사는 삶에 밀착된 순간부터 시작된 것으로 단순히 어릴 적부터 가난을 극복하며, 화가의 꿈을 키웠다고 보는 견해와는 분명 차이가 있다. 따라서 손상기의 삶 전체를 놓고 볼 때 가난은 서울생활에서 본격적으로 화가로만 살겠다고 선언하면서 시작된 이른바 '북아현동 시절'부터 시작된 것이며, 이는 보통의

자화상, 45x52cm, 년도 미상

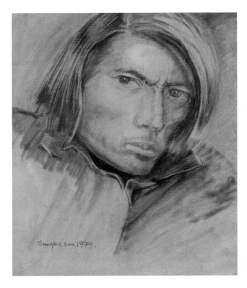

자화상, 37x45cm, 1979

전업화가의 젊은 시절과 크게 다르지 않다. 손상기의 삶을 지나치게 가난과 연관을 짓다보면 사실 이상의 왜곡으로 치달을 수 있음을 간과해서는 안 된다.

손상기는 불편하고 허약한 몸 때문에 1959년 열 살이라는 늦은 나이에 초등학교에 입학했다. 하지만 어린 시절 곱사등이로 겪어야 했던 슬픔은 가족의 따스한 보살핌이나 배려만으로 치유되기는 어려웠다. 손상기는 활달한 성격이었지만, 고집이 세고⑧ 무엇보다 반복해서 찾아오는 육체적 고통을 참아내는 것을 힘들어 했다. 이때 그에게 위안이 되었던 것이 그림이다. 어릴 적부터 유독 그림 그리기를 좋아해서 틈나는 대로 그림을 그리며 현실에서는 느낄 수 없는 기쁨을 맛보았다. 초등학교 시절 여수소방서 주최 불조심 포스터대회에서 상을 받은 이후 더욱 그림 그리기에 몰두하였고, 이는 급기야 여수중학교와 여수상고를 미술장학생으로 다니는 결과로 이어졌다.

손상기의 그림 그리기는 중학교 때 여러 미술대학에서 주최한 실기대회

⑧　초등학교 생활기록부 종합란에는 '남의 일에 간섭하는 편이고 과단성이 없다'(1학년), '명랑하나 곱사인 관계로 교우가 없다. 맡은 일에 부지런하다.'(2학년), '고적감에서 오는 고자질이 심하다.'(3학년) '신체적으로 장애가 있으나 온순하고 명랑한 편이며 학습에도 열의가 있다.'(5학년) '착실하고 근면하며 모든 일에 열의가 있다.'(6학년) 등으로 기록돼 있다. 박래부, 《손상기평전》, 중앙M&B, 2000, 175~6쪽. 고학년으로 올라갈수록 점차 자신의 모습을 받아들이며 모든 일에 열의를 보이기 시작했다는 점이 주목할 만하다.

에 참가하면서부터 더욱 성장했다. 당시에는 홍익대학교를 비롯해 몇몇 미술대학에서 전국 남녀 중고등학생을 대상으로 실기대회를 개최하였는데, 손상기는 이러한 대회를 통해 자신의 재능을 발휘하기 시작했다. 그러나 동시에 이 시기는 사춘기로 신체적 열등감에 사로잡혀 자신을 고립시키고, 폐쇄적인 하루하루를 보내던 시기이기도 했다. 남들이 졸업할 나이에 고등학생이 된 그가 위안 삼을 수 있었던 것은 역시 그림뿐이었다. 그는 여수시 고등학생 미술단체인 '소라회' 회원으로 활동하며 누구보다 열심히 그림 그리는 일에 몰두하며 자신의 운명에 대한 극복의지와 자기구원의 방법으로 화가의 꿈을 키워나갔다. 여기에는 그림에 대한 열정으로 뭉쳐 다녔던 여러 화우들과 서로 격려하며 함께 했던 시간들이 큰 힘이 되었다. 특히 이 시기 그를 화가의 길로 안내하며 따스한 관심과 보살핌으로 지도했던 박봉화, 명순희 두 분 선생님의 제자 사랑은 이후 손상기가 화가의 길을 선택하는데 결정적인 역할을 하였다. 박래부의 글에 따르면, 명 선생은 손상기가 미술대학에 반드시 진학해서 공부를 더 해야 한다고 부모를 설득했다고 한다. 당시 손상기 부모는 불편한 몸으로 힘겨운 창작의 삶을 살아야 하는 화가보다는 좀 더 쉬운 삶을 위해 아들에게 맞는 직업을 찾도록 권유했다.[9] 그의 부모는 화가란 직업보다는 기술을 배워 육체적으로나 정신적으로 더 편안한 직업을 선택하길 바랐던 만큼 명 선생의 관심이 오히려 부담스러웠다. 그러나 "장애인 자녀를 둔 부모는 그를 다른 자녀보다 더 많이 공부시켜야 한다"는 지론을 내세운 명 선생의 설득과 권유가 큰 힘이 되어 손상기는 결국 그토록 원하던 화가의 길로 들어서게 되었다.

[9] 부모님은 당시 시계점이나 보석상에서 시계나 라디오를 수리하는 직업을 갖도록 설득하였는데, 손상기는 이 일을 실제로 얼마간 배우기도 했지만 결국 적성에 맞지 않아 그만두었다 한다. 손춘희 씨 인터뷰(2012.11.3).

공작도시 속 자라지 않는 나무

　일반적으로 손상기가 화가로서의 본격적 화업을 시작한 때는 대학 졸업 후 서울로 상경한 시기 이후를 꼽는다. 아마도 그 이유는, 중고등학교 시절의 작품활동에 대해서 청소년기의 특별한 취미활동이나 특기 정도로 이해하려는 일반적 견해 때문인 듯하다. 그러나 손상기의 경우는 중고등학교부터 그림이 삶의 가장 커다란 부분을 차지했고, 당시에 그가 작품활동을 했던 내용이 같은 시기의 사례와 비교해 남다르기에, 이 시기를 손상기가 화가의 길에 들어선 출발점이라고 볼 수 있다.

　이 시기 활동 중 눈에 띄는 것은 여수상고 졸업(1972년 2월)과 동시에 재경 여수유학생 모임인 '종고회'에서 당시 유행하던 시화전을 개최했을 때 손상기가 시화를 맡아 그렸고, 별도로 〈흐린 날의 여수항〉이라는 소품을 함께 출품하면서 재능을 표출한 일이다. 같은 해 4월에는 〈가을을 따는 여인들〉, 〈화엄사 폭포〉 등 25점을 가지고 조그만 작품전을 열기도 했다. 이 전시에서 여수상고의 곽백련 교장은 "손상기는 평소 우리가 아끼고 사랑하는 제자로서, 그리고 장래가 촉망되는 미술학도로서, 우리 고장의 자랑이며 미술인의 총아로 지칭되고 있다"(박래부, 《손상기평전》, 중앙M&B, 2000, 31쪽)는 글을 통하여 고등학생 손상기에 대한 평가를 증언하고 있다. 이 같은 전시경력과 평가는 후일 자신의 화업 이력과 비교해 보잘 것 없을지라도, 화가 손상기를 성장시키고 본격적인 화가의 길을 걷기 위해 미술대학에 진학하게 한 힘이 되었다.

　1973년 손상기는 원광대 사범대학 미술교육과에 입학했다. 미술대학에서의 본격적 수업이 손상기에게 화가의 길에 대해 보다 구체적인 계획과 행보

를 가능하게 했지만, 화가의 삶이 가난하다는 사회적 편견과 예술가들의 불안정한 사회 기반은 미술학도들이 공통적으로 극복해야 할 현실이었고, 손상기 역시 예외는 아니었다. 부모님의 반대를 무릅쓰고 선택한 화가의 길인 만큼 자신의 의지와 노력만으로 당당하게 삶을 꾸려나가고 싶었다. 이때 그가 선택한 것이 화실교습이었다. 그는 입학과 함께 이리 시내에 화실을 차리고 수강생을 모집했다. 이때부터 대학에서는 학생의 신분으로 화업을 연마하고, 화실에서는 선생의 신분으로 10여 명 되는 중고등학생을 가르쳤다. 대학생활과 화실을 병행하면서 2년을 보내고, 좀 더 많은 학생을 가르치겠다는 욕심으로 1975년 1월(대학 2학년 겨울방학)에는 전주로 거처를 옮겼다. 이 시기에 그는 공간화실생들과 함께 제1회 습작 발표전을 열기도 했다. 이때 손상기는 〈붉은 산〉, 〈새벽에 들꽃을 꺾는 사람들 1〉 등 3점의 유화를 전시했다. 이 전시 역시 스스로 삶의 의미를 부여하며, 비록 대학생이지만 당당히 화가로서 자신을 증명하며 작가적 위치에 오르고 싶었던 욕망의 또다른 표현이었다. 이 시기 출품한 작품 중에는 후일 한층 뚜렷한 작품주제로 발전한 〈공작도시〉의 분위기가 나타난다. 이 같은 습작 발표회와 더불어 1973년과 1974년 연이어 전북도전에 입선하며 작가로서 경력도 쌓았다. 특히 그에게 작가로서 자부심을 주었던 일은 구상전에 출품하여 동상을 받은 일이었다. 이때의 구상전 입상은 단순한 수상의 기쁨을 넘는 의미를 지녔다. 사실 구상전에서 동상을 받은 작품은 전북도전에 출품하여 낙선한 그림이었고, 동상을 받은 그림은 전화로 통보받을 때 특선작이었다. 그러나 시상식 날 특선이 동상으로 뒤바뀌어 있었다. 손상기는 이러한 모순된 과정을 통해 일차적으로 미술공모전의 평가기준이나 시상내용이 주최 측에 따라 얼마든지 달라지거나 변할 수 있다는 것을 알았고, 이차적으로는 미술이 지닌 다

원성을 확인한 셈이 되었다. 손상기 역시 공모전의 모순보다는 이른바 중앙 화단에 진출할 수 있다는 자신감과 자신이 추구하는 화풍에 대한 확고한 신념을 가질 수 있는 계기가 되었다. 이 시기 표현주의적 성격이 강한 그의 화풍이 구상전이 추구하던 새로운 형상성과 들어맞으면서 나름의 독자적 화풍을 형성하는 근거를 마련한 셈이다.

사실 손상기의 소묘력은 뛰어난 재능보다는 본능적 감각에 있다. 그 본능적 감각은 사물의 정확한 형상을 옮기기보다는 사물의 본질을 일깨워내기 위한 자신의 감정에 대한 충실함이다. 붓보다는 나이프를 사용하고, 외형적 사실성보다는 인간 삶의 내면적 현실을 직시한 리얼리즘적 시각에서 표출되는 자유로운 형상들은 손상기 작품이 지닌 특징인데, 이에 관해 그는 다음과 같이 표현했다. "나의 그림은 감각과 감정에 더욱 가깝게 있다. 감각이나 감정이라는 것은 사상이나 도덕 이전의 어떤 상태 즉 원시적, 근본적이라 할 수 있다"(《작가 노트》 1981. 1. 1. 《손상기》, 샘터아트북, 2004. 286쪽).

앞서 언급했듯이 손상기에 대한 연구는 관점에 따라 다르겠지만, 화가로서 손상기를 평가할 수 있는 실질적 시기는 서울시기(1979-1988)로 압축할 수 있다. 그가 남긴 글과 그림의 행적을 보면 대부분 이 시기의 기록물이다. 이는 손상기의 화풍 전반을 아울러 볼 때 독자성을 획득한 시기가 서울로 올라와 활동하다 작고하기까지 10여 년에 해당됨을 의미한다. 손상기의 서울시기는 1979년 영등포 신도림동 시장 근처에서 서대문구 아현동으로 이사(1979년 4월)하며 본격적으로 시작되었다. 그 시절 아현동 지역은 미대생들과 젊은 작가들의 아틀리에가 밀집해 있었던 이른바 '화실촌畵室村'이었다. 주변으로 경기공업전문학교와 추계예술대학이 있어 대학가다운 분위기가 있었고, 서쪽으로는 홍익대와 이화여대가 근접해 있었다. 그러나 당시 화실

은 관인 입시학원과 달리 규모나 시설 면에서 많이 낙후되어 있었다. 무엇보다도 당시 화실은 특성상 작업공간과 생활공간을 구별 없이 사용하는 경우가 많았고, 입시생보다는 취미생 위주로 운영되는 구조였다. 손상기는 대학시절부터 축적해온 화실운영의 경험을 살려 아현동 굴레방다리 바로 밑에 '손화실'을 마련하여 생활과 작업을 병행하였다.[5]

손상기가 화가로 주목받고, 삶의 큰 전환점을 가져온 것은 두 번의 개인전을 통해서이다. 한 작가의 작품이 하나의 물리적 대상에서 미적 대상으로 옮겨갈 때 비로소 예술작품으로서의 가치를 획득할 수 있다는 측면에서, 전시는 미적 대상이 되는 과정으로써 매우 중요한 역할을 한다. 많은 화가가 개인전을 비롯해 다양한 전시형태에 참여하는 것은 자신의 작품을 미적 대상으로 사람들에게 선보이기 위한 것이다. 이 점에서 손상기에게 개인전은 바로 자신의 세계를 타인에게 완전하게 내보이는 하나의 예식과 같다. 그 예식의 출발이 되었던 것이 1981년에 서울동덕미술관에서 가진 첫 개인전이었다.

[5] 당시 화실은 '서울에서 두 번째로 마음 편안한 화실'이란 손상기의 재치 있는 학생모집 안내문이 있었다. 수강생은 초등학생 두 명, 고교생 한 명, 일반인 세 명이었다. 1층 아현화방과는 식구처럼 지낼 정도로 가까웠다고 전한다. 손상기는 아현동 시절에 평균적으로 작업실은 6개월, 살림집은 1년을 주기로 이사할 만큼 불안정한 삶을 이어갔다. 김분옥 씨 인터뷰 (2012.12.5).

구걸하면서, 굶으면서 그려온 그림들이다. 전신을 휘감는 고통(아픔)에 시달리면서도 열심히 즐겁게 그린 것을−, 신명이 났던 그 순간들을 모아서 기절해버릴 것 같은 벅찬 용기와 기쁨으로 첫 서울전을 갖게 된다. 수고해주는 분들, 그 사람들은 나를 즐겁게 해주고 인간을 이야기하고 있다. 솔직한 작업, 그림을 그리는 일은 영광이 아니다. 인고다. 허나 그 인고를 즐거움이라 느끼는 것 이것에 매료되어 나날을 보낼 수 있었다.

— 〈전람회를 가지면서〉 1981. 3. 12.

첫 개인전은 서울에 와서 제작한 작품도 있지만, 대부분 1973년부터 1980년 대학 시절에 그렸던 작품들을 선보이는 형식이었다. 〈자라지 않은 나무〉를 비롯해 〈동구 − 향곡〉, 〈고향 − 회상〉, 〈여자의 방 1 · 2 · 3〉, 〈이별 − 기념사진〉, 〈이별 − 사후 3일〉, 〈들꽃〉, 〈서울 2〉, 〈기념비〉, 〈장날〉, 〈족보〉 등 40여 점이다. 작품 제목에서도 느껴지듯 떠나온 고향에 대한 그리움과 그의 곁을 떠난 아내의 빈자리에서 오는 쓸쓸함을 '이별'에 담아 표현했다.

첫 번째 개인전은 뚜렷한 작가정신이나 미학적 탐구보다는 삶의 일상에서 겪어온 세상살이 이야기를 진솔하게 담아낸 작품이 주를 이뤘다. 여기서 눈여겨 볼 것은 그의 작품세계를 대표하는 〈자라지 않는 나무〉와 〈공작도시〉 시리즈가 이 무렵 본격적으로 제작되기 시작했다는 점이다. 〈자라지 않는 나무〉, 〈만들어진 도시〉는 그가 중앙화단에 진출하면서 지속했던 주제로 그의 내면적 절규를 드러낸 가장 대표적인 시리즈이다. 특히 〈자라지 않는 나무〉는 특별한 체험을 겪은 자기고백을 통해 그 탄생 배경을 엿볼 수 있는데, 여기서 자라지 않는 나무는 더는 신체적으로 성장할 수 없는 손상기의 자화상으로 비유된다.

어느 날 나는 예기치 못한 느낌에 사로잡혀 돌아왔다. 여행 때 늘 보았던 간이역 풍경에서 충동을 일으킨, 피할 수 없는 뜨거운 가슴 때문이었다. 깔끔하게 단장되어 있는 초가을의 간이역 풍경, 그 풍경 속에서 신음하는 소리가 들리고, 고통의 고함소리가 내게 보인 것이다. '자유롭게 자라고 싶다' '맘대로 팔을 들어 흔들고 싶다' '새와 얘기도 하고 싶다' 등 나무가 뱉어내는 소리 없는 절규와 내 가슴이 깊이 응어리로 잠재된 펴지 못할 의식의 만남, 이것, 이 만남—흥분으로 손에는 땀이 흥건한 채 새 스케치북에 화면 가득한 원을 한 권 거의 모두 그리고 말았다.

상당한 분량으로 기록된 당시의 작업일지를 보면, 화실로 돌아와 캔버스 속 수십 개의 원형과 무언의 대화를 시작한 뒤 표현하고 싶은 것을 마음껏 표현하며 근 열흘 만에 여섯 점의 소품을 습작하고, 곧바로 대작으로 옮겨 〈자라지 않는 나무〉를 주제로 그림을 그려나간 과정을 비교적 상세히 알 수 있다. 나무가 잘려나가는 상황을 마치 자신의 신체가 잘려나가는 아픔으로 인식하며 내면의 절규를 표출해 낸 것이다. 손상기의 경험은 일찍이 표현주의의 대가인 뭉크가 〈절규〉를 그릴 때 경험했던 체험과 상당히 유사한 느낌을 준다. 자연과의 만남에서 우연히 뭉크와 같은 절규를 체험했던 그가 〈자라지 않는 나무〉라는 소재를 그 어떤 것보다 애정을 갖고 작품화했던 사실은 그의 자작시 〈자라지 않는 나무여〉에서도 드러난다.

동구 – 향곡, 130x97cm, 1977

이별 – 기념사진, 73×61cm, 1980

이별 – 사후 3일, 73×61cm, 1980

사라진 자리에도

그림자로 서 있는

바랜 빛이 있지만

폐품된 이야기를 지우며 간다.

어둔 망막이 쫓는

형태도 없이

달아나는 저 수천의 표정들

저 금빛으로 나부끼는 손길을 잊어

단내음 다시 씹어 넘겨도

꺽꺽 울음으로 나오는

빈 화폭에 떨어져 누운

군청의 고함을 들어야 한다.

피가 엉긴 말의 끝

허무의 늪에 꽂힌 뼈

살 속에 점점이 낀 들꽃의 비명이

아직 만나지 않은 적막을 듣고 있다.

건널목 사이에서

혈관 끝에 빛나는 신호등

빛 꺼지고 빛 깨어 다스리는 소리

그대는 타오르라, 타오르라

빛나는 별을 보아야 한다.

— 손상기 자작시, 〈자라지 않는 나무여〉 중에서

1975년에 쓴 이 시는 자라지 않는 나무를 향한 그의 절규이지만, 그 이면에는 간이역 사철나무에 자신의 마음속에 켜켜이 쌓여져 있던 지난 시절 신체적 불구로서 겪었던 고통스러운 감정을 이입시켰다는 것을 알 수 있다. 인간의 욕심에 의해 나무가 잘려나가는 것을 보며 마음껏 자라지 못한 나무들의 처지를 자신의 모습과 오버랩시켜 표현한 것이다. 〈자라지 않은 나무〉를 일컬어 손상기의 자화상이라는 해석에 설득력을 더하는 부분이다.

일반적으로 첫 개인전은 화가로서의 출발을 알리는 자리로, 지속적 창작 활동을 할 수 있도록 주변 사람들의 축하와 격려 속에 펼쳐진다. 손상기 역시 첫 개인전은 대학졸업 후 서울에서 갖는 첫 번째 전시라는 설렘과 앞으로 작품활동을 지켜 볼 사람들과 관계를 형성하는 자리로서 의미가 있었다. 실제로 손상기의 첫 개인전이 경제적인 성공을 가져다주지는 못했지만, 이후 작품활동에 큰 힘이 되는 몇몇 소중한 인연을 만나는 기회가 되었다. 예컨대 당시 시인인 이성부 기자와 맺은 인연은 손상기가 한국 화단에 소개되고 그의 삶과 작품이 알려지는 데 큰 역할을 했다.[11] 손상기는 여러 사람의 도움으로 개인전이 끝난 후 서울화단에 성공적으로 자신의 존재를 알릴 수 있었다. 당시 '계단을 오른 후의 쾌감—친구는 없지만, 축배를 들고 싶다'라고 기록한 일기를 보면 개인전 이후 작업에 대해 가졌던 상당한 자신감과 의욕을 볼 수 있다. 이러한 의욕은 공모전에 더 많은 관심과 노력을 기울이는 예술적 행보로 이어졌다. 1981년 〈공작도시 − 나들이〉로 한국 현대미술 대상전에서 동상, 중앙미술대전과 구상전에서는 각각 입선했다. 1982년에는

[11] 시인인 이성부 기자는 손상기의 첫 개인전을 대서특필하며 특별한 관심을 가지고 그의 작품세계를 세상에 알리는 역할을 했다. 손상기를 소재로 여러 편의 시도 지었다. 그 중 '손상기에게'라는 부재가 달린 《다 자란 어둠을 보며》라는 시는 1986년 《문학사상》 2월호(370쪽)에 수록되었다. 손상기는 이 책의 표지를 스크랩해서 보관할 정도로 애정을 보였다고 한다. 박래부, 《손상기평전》, 중앙M&B, 2000, 159쪽 참조.

공작도시 - 자라지 않는 나무, 130x130cm, 1985

〈공작도시 - 신음하는 도심〉이 한국미술대전에 입선하여 지방순회전 참여
작가로 선정되고, 한국미술협회전과 구상전에도 출품을 이어갔다. 이 시기
또 하나의 특징은 그가 남긴 창작 노트에서 읽을 수 있듯이 변화된 작업관이
다. 서울의 도시에서 '시대성'과 '역사성'을 발견하고, 현실에 존재하는 자신
은 지나간 오늘의 역사와 함께하고 있음을 강조하고 있다.

현장의 느낌, 다듬어진 느낌을 멈춤 없는 작업에 맡긴다. 나는 손길을 다듬지 않는다. 다만 다듬어진 눈으로 보려고 노력한다. 보이는 사실(실체)은 느낌을 주나, 그 모두가 모티브가 될 순 없다. 거대한 도시… 도시 속에 것.

욕망으로 칠해진 창을 간신히 열고 보니, 쏟아져 보여 오는 무수한 것들, 현실에, 그 흐름, 미래에 나를 의식하게 됨. 끊임없는 추구, 지치지 않는 영혼이 되어 '오늘'이 지나는 역사 속에 나를 두고자 한다.

— 《손상기의 글과 그림 — 자라지 않는 나무》 중에서

손상기는 변화된 작품세계를 선보이고 새로운 화가의 길을 모색하는 과정으로 1년 반 만에 두 번째 개인전을 가졌다. 두 번째 개인전의 특징은 1983년 첫 개인전을 했던 동일 장소(서울 동덕미술관, 9월 30일~10월 6일)와 여수 한길화랑(10월 23일~30일)에서 연속적으로 이루어진 점이다. 동덕미술관은 대관전이었고, 한길화랑은 기획초대전 형식이었다. 손상기의 관심은 초대전보다는 첫 개인전 같은 장소에서 두 번째 개인전을 갖는 동덕미술관에 집중되어 있었다. 특히 이 전시에서 손상기는 자신의 작품세계의 상징적 주제인 '공작도시' 시리즈를 발표하고 세간의 평가를 주시했다. 〈공작도시〉 시리즈가 제작되던 그 시기 손상기의 작품은 현실에 가장 밀착해 있던 때였다. 공작도시라는 만들어진 인공적 공간은 전반적으로 어두운 색조가 화면을 지배한다. 거기에 날카롭고 거친 강렬한 표현주의적 기법들은 깨끗한 도시의 뒤편으로 무계획적으로 들어선 판잣집의 행렬처럼 무질서하고 자극적이다. 긁고 칠하고, 또 다시 긁어내는 반복행위 속에 할퀴고 상처 난 물감만큼

삶의 존재적 힘겨움이 층층이 쌓여 있다. 그 물감은 현실을 덮는 하나의 위장이자 동시에 현실을 바라보는 그의 마음에 침잠되어 있는 생채기이다. 그는 공사를 통해 화려하게 변해가는 도심 속은 물론 변두리 외면 받는 사람들의 틈 속에서조차 소외감을 느꼈던 모양이다. 그래서 장애물이 많은 도시, 육교, 지하도, 넓은 건널목, 소음 등에서 유추할 수 있듯 지방의 소도시에서 상경한 그에게 서울은 거대한 인공도시처럼 보였던 것이다. 이는 지하철공사가 한창이던 아현동 시절에 그린 1980년 작 〈서울 1〉, 〈서울 2〉, 〈서울 3〉의 연작과 1981년 작 〈Subway〉와 같은 작품에서도 확인된다.

본격적으로 선보이기 시작한 손상기의 〈공작도시〉 연작에 대해 원동석의 평가는 이렇다. "내가 손상기의 예술을 다시 새롭게 보는 충격적 변화를 주었다. 비로소 그가 안으로 닫힌 의식을 열고 밖의 현실과 대면하려고 하는 갈등의 드라마를 대담하게 표출하기 시작한 것이다. 그는 현실세계의 빗장을 걸어버린 예술가의 눈이 아니라, 그의 서울 생활인 북아현동 골목길 시장입구에서 날마다 보고 겪는 일상적 삶 속에서 그 자신도 빈민이 되어버린 시선으로 주위를 응시하게 된 것이다."⑳

두 번째 전시는 그 어느 때보다 예술을 감정의 영역으로 삼으며 깊이 사색했던 흔적이 캔버스에 고스란히 반영되었다. '회화는 화가 자신의 신경조직이 캔버스 위에 투사되는 패턴이다', '회화는 대상의 도해가 되어서는 안된다. 그러나 대상과의 격투가 없다면 회화에 긴장이 있을 수 없다'는 예술

⑳ 원동석, 〈인간 손상기〉, 《손상기》, 샘터아트북, 2004. 78–9쪽. 또한 원동석의 다음과 같은 평가도 있다. "서울의 가난과 고통을 깊이 체험하면서 소외적 삶과의 소통이라는 진실을 표출했다. 일상적 원근의 시산이 뒤바뀌고 도시의 사물과 풍경은 부서져 내리듯 음산한 색조의 신음을 토하고 우리의 일상의식을 위협하며 포위하고 있다. 이 같은 공포의 심리적 박진감에서 그의 표현력은 완숙하다. 한편 얼어붙은 겨울도시에 웅크리고 사는 소외적 삶을 향해 안타까운 시선의 그림자를 던지고 있는 '공작도시 겨울' 같은 그림은 작가의 현실통찰 너머 민중의식과 닿는 손상기의 튼튼한 뿌리를 보게 한다. 그는 80년대의 작가 대열에서 분명 한몫을 차지하고 있다." 《계간미술 28》 1983 겨울호. 191쪽.

에 대한 평소의 신념이 거침없이 작품으로 표출되었다.

　손상기의 새로운 주제와 독창적 기법이 만나 이루어낸 두 번째 개인전의 조형세계는 화단에 신선한 충격을 주며 많은 시선을 이끌어 냈다. 결과적으로 두 번째 개인전은 생애 커다란 전환을 가져다준 전시가 되었다. 당대 최고 반열에 있던 원로화가들이 그의 전시를 관람하고 격려와 관심을 보여준 것이 가장 큰 성과였다. 특히 전혁림 화백이 손상기의 작품을 보고 '안 팔릴 그림이지만, 시커먼 그림이 빛을 발하는 것이 좋다'며, '매우 독창적인 그림이다'는 호평을 하며, 이후 그의 창작활동에 여러 측면에서 도움을 주었던 샘터화랑의 엄중구 대표를 소개한 일을 꼽을 수 있다. 전혁림 화백의 소개로 엄중구 대표는 손상기의 작업실을 방문한 뒤 매년 샘터화랑에서 전시회를 마련하고, 경제적으로도 창작활동에만 전념할 수 있는 최소한의 토대를 마련해주었다. 서울 화단에 첫발을 내딛은 지 5년, 그의 나이 34세 때의 일이다. 5년이라는 세월이 짧은 것은 아니지만, 생활적 궁핍함과 가정의 불완전함 속에서도 화가로서 자유의지를 갖추고 최대한 창작에 몰입하면서 얻은 결실이었다.

　개인전 이후 작품활동에 더욱 열정적인 시간을 보내던 그는 1983년 말 미술평론가가 선정한 '문제작가'에 추천되어 다시금 화단의 주목을 받았다. 1984년 1월 서울미술관에서 보름 동안 열린 '83 문제작가 작품전'은 평론가 한 사람이 한 명의 작가를 선정하는 방법으로 열린 전시로 상당한 미술계 인사들이 주목하고, 매체도 이를 비중 있게 다루었다. 손상기는 원동석의 추천을 받아 이 전시에 참여했는데, 당시 원동석은 〈응시하는 영혼과 삶의 극복〉이라는 타이틀의 평문을 통해 대학에 다닐 무렵, 지나치게 예민한 감성과 작품세계에 몰두했던 외로운 성격의 제자가 그려낸 작품세계에 주목했

공작도시 — 서울 3, 112x145cm, 1980

공작도시 – 난지도 성하盛夏, 300x130cm, 1985

던 배경과 함께 그의 개성 강한 작품세계를 소개했다.[13]

손상기의 작품을 보면 신체적 불편함에 비해서 대형 작품을 많이 했다는 인상을 받게 된다. 실제로 100호 크기의 작품들이 많은 수를 차지한다. 〈외곽지대〉(1982), 〈쇼윈도〉(1982), 〈염천〉(1986), 〈상경기〉(1982), 〈신음하는 도시〉(1982), 〈공작도시 – 난지도〉(1985)등 자신보다 큰 작품을 거침없이 완성한 그의 작업량은 건강한 화가들과 견주어도 절대 뒤지지 않는다.

손상기의 작업과 관련하여 큰딸 손세린은 아버지와 보냈던 시간 중 아직도 선명하게 기억되는 장면 하나를 간직하고 있다. "아버지는 큰 작업을 할 때 캔버스를 의자에 놓고 세운다. 그런 후 키가 작으니까 의자에 올라서서 옮겨 다니면서 그렸다. 〈인왕산 만개〉, 〈난지도 성하盛夏〉 같은 그림을 그릴 때 이 방법으로 그렸다. 그림 작업하시면서 유화는 여러 겹 칠해서 원하는 분위기를 낸다. 붓 터치에 따라 느낌이 달라진다. 그리고 숨은그림찾기 하듯 그 그림을 보라고 하면서 '저기에 뭐가 숨어 있느냐'고 물어보곤 하셨다. '눈이 있어', '코가 있어', '아저씨가 있어' 그러면서 나는 숨은그림찾기를 했다. 아버지와 보냈던 그때의 모습들이 아직 강렬한 이미지로 남아 있다"(손세린씨 인터뷰, 2012. 11. 20).

1984년을 화단의 주목으로 출발한 손상기는 한국미술협회전(국립현대미술관), 해방 40년 민족사전(국립현대미술관), 구상전 회원전(L.A) 등에 출품하며 그 어느 때보다 바쁜 한 해를 보냈다. 특히 1984년 10월 27일 샘터화랑에서 열린 첫 번째 초대전인 〈손상기전〉을 통해 한국 화단에서 더욱 유명세를

[13] "그의 달관한 체념의 창백한 낯빛에서 맑은 심성의 눈동자는 어둠 속의 영혼을 보는 것처럼 빛을 발한다. 이 빛이 예술을 창조하고 있는 것이다. 그는 자신의 불행한 삶에 시달리면서 내면적 아픔의 독백에 끝나지 않고 현실의 공간과 이웃에 눈뜨고 있었다. 서로의 삶을 연결할 줄 아는 개안을 터득한 것이며, 표현방법에서도 개성적 조형법을 발전시킨 것이다." 박래부, 《손상기평전》, 중앙M&B, 2000. 171–2쪽.

얻었고, 화가로서 최고의 전성기를 맞는 계기가 되었다. 전시 작품은 대부분 판매되고 김기창, 권옥연, 박고석, 장욱진, 황유엽 등 당대 많은 원로작가와 동시대 화가들의 관심을 받았을 뿐만 아니라 든든한 후원자도 얻는 성과를 냈다.

1984년의 성과는 1985~86년까지 이어졌다. 샘터화랑의 초대전 외에도 평화랑, 바탕골미술관, 동덕미술관, 이목화랑(대구), 경인미술관, 록화랑 등에서 개인전과 그룹전을 개최하였다. 이때가 그의 생애 동안 화가로서 가장 바쁜 시간을 보낸 시기였다.

손상기가 활동한 시대의 사회 · 역사적 배경은 작품세계의 토대가 된다는 점에서 놓칠 수 없는 부분이다. 그의 작품세계에 고스란히 침잠되어 있는 시대상황에 대한 판단이야말로 손상기의 작품세계가 추구한 진정성을 가늠하는 기준이 될 수 있다. 궁극적으로 화가 손상기가 바라본 세상의 창窓과 미감이 여전히 이 시대에도 투명함을 유지한 채 하나의 미적 가치로서 소통될 수 있는 것은 그가 바라본 시대상 속으로 우리를 이끌기 때문이다. 그가 형성시킨 작품의 공감지대가 우리에게 던지는 것은 '현실'이다. 손상기가 활동했던 1980년대는 민주화의 열망 속에 전국이 뜨겁게 달아오르고, 그와 뜻을 같이한 민중미술이 한국미술계에 거부할 수 없는 커다란 화맥을 형성하면서 많은 화가의 참여를 독려했던 시기다. 손상기가 시대와 역사에 관한 관심을 일기에 적극 표현하거나 스승이었던 원동석의 권유에 따라 민족미술협의회의 회원으로 가입한 것도 당시의 시대적 흐름과 무관하지 않다.

손상기는 민족미술협의회가 출범하기 전인 1984년에 〈해방 40년 민족사전〉과 같은 민중작가 중심의 전시회에 이미 참여하여 시대성 짙은 작품을 전시한 바 있다. 그러나 여기서 기억해야 할 것은 손상기가 민족미술협의회

권옥연 선생과 함께, 1983년 동덕미술관 개인전 황유엽 선생과 함께, 1984년 샘터화랑 개인전

에 가입하여 활동했지만, 사실상 그의 작품세계는 일찍부터 현실에 밀착된
그림으로 민중미술이 지향하는 세계에 이미 한발 나아가 있었다는 점이다.
이는 '역사의식이 우선이냐 미의식이 우선이냐 하지만 한 시대를 사는 인간
으로서 충실한 작가가 자기 자신의 마음에 찰 작품을 진지하고 정직하게 제
작한다면 그것이 어떻게 역사와 분리되고 미와 구분되겠는가?'라고 역설한
그의 작가의식에서 충분히 감지된다. 다만, 차이점은 민중미술이 표방하는
직접적인 내용이나 형식과는 다르게 자신만의 색과 형으로 현실을 직시한

부분이다. 손상기의 작품은 민중미술이 미술계에서 큰 목소리를 내던 시기 이전부터 세상을 향해 있었고, 정작 민중미술의 목소리가 전국으로 퍼져 나갈 때는 오히려 자신의 내면을 응시하였다. 자신의 내면 깊숙이 자리 잡고 있던 정신적 고뇌와 매일 반복되는 현실의 궁핍이 화폭에서 부딪혀 부서지고 결합하며 만들어낸 회화적 언어가 어느덧 그를 대변하는 감성언어로 자리 잡았다. 결국 손상기의 작품세계는 '공작도시' 속에서 자라나지 않은 자신을 응시하며, 존재적 자아를 회복하고 극복하는 과정에서 분출된 세상을 향한 절규였다.

기념비, 80.5x117cm, 1975

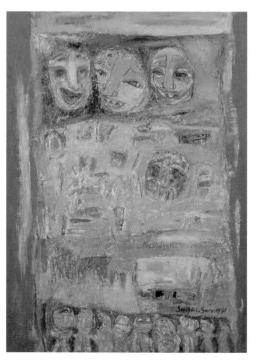

사랑과 진실

　손상기의 생애에서 빼놓을 수 없는 이야기가 사랑이다. 그에게 사랑은 삶의 존재이유이자 작품의 근원이라는 점에서 관심의 대상이 되기에 충분하다. 그러나 한편으로 손상기의 사랑은 그의 삶과 예술에서 큰 비중을 차지하는 만큼, 그 진실과 관련한 부분에서는 가장 신경 쓰이고 조심스럽다. 알려진 대로 손상기에게는 두 명의 여인이 있었다. 그의 생애를 통해 진정으로 사랑했던 한 사람이었지만 결국 애증의 관계가 돼버린 준(가명)과 떠나간 첫 사랑의 빈자리를 채워가며 또 다른 형식의 사랑을 그려간 두 번째 여인인 연우(가명)이다.

　일반적으로 사랑했던 연인들이 이별할 때 둘 사이에 남겨진 미움은 때로 사랑했을 때보다 더 깊게 남는다. 떠나간 준을 기다리며 토로한 손상기의 글을 보면, 준을 향했던 그의 마음을 읽을 수 있다. 때로는 손상기 입장에서만 기록한 이기적 마음도 드러나지만, 궁극적으로 두 사람의 사랑은 부정할 수 없는 사실이고, 손상기는 준을 향한 사랑과 집착을 세상을 떠나는 그 순간까지 포기하지 않았다. 사실 손상기와 준 사이에 오갔던 많은 글과 시간은 두 사람이 아니고는 누구도 쉽게 단정할 수 없는 부분이다. 어쨌든 그를 통해 준에 대한 손상기의 목마름이 얼마나 지독했는지, 사랑이 삶에 얼마나 커다란 부분을 차지하고 있었는지는 느낄 수 있다. 그녀가 떠난 후 독백처럼 써내려간 한 편의 글은 감당하기 어려운 사랑의 아픔을 전달하기에 충분하다.

아내 준이, 그녀를 위해 할 일은 무엇인가 다시금 자문한다. 그녀 마음 아프지 않게 하리. 그녀를 향한 나의 마음 영원하리. 처음해온 대로 영원히. 역 기차 내려오는 사람들 기다리는 사람들. 그중에 나. 보이는 것 같은 착각, 허상의 아내 모습, 연락도 없고, 오지도 않고…. 모두 필요 없다. 아내 나의 사랑하는 준이만 오면 글도, 일도 너절한 철학도 필요없는 것이 되며 방법이라는 것 자체도 더더욱 필요 없는 것이 되고 만다.

준이만 믿고 생각하고 불러보는 하루하루, 꿈결에서만 만날 수 있는 안타까움이. 밤마다 꿈이요 준이의 모습이다. 새벽꿈에 준이가 알약을 먹고 컵에 물을 마시는 모습을 가슴이 소금으로 절여놓은 것 같다. 애절함. 궁금증. 오직 목소리 준이의 음성을 듣는 것이 지금의 나를 발견하는 것인데 쓸데 없는 부탁을 거절치 못한 내 마음에 후회의 회초리를 휘두른다. 휘두른다.

준아, 육신 어디가 아픈들 이같이 고통스러우랴. 준아 무엇에 아무리 열심히 신경을 써서 몰두한들 이처럼 진하게 찢어지랴.

준이 내 아내를 빨리 품으로 돌아오게 해주소서. 기다림의 하루가 일몰을 지나 정적으로 꽉 찬 밤에. 나는 준이 생각으로 연결되면서 울어버렸다. 땀으로 범벅되면서 울어버렸다. 땀인지 눈물인지 모든 북받치는 울음은 머리통을 부딪치고픈 충동으로 전해지면서 뛰어가서 팔을 끌어 오고픈 열망으로 눈알을 번쩍이는 것이리라. 아내여, 어서오라. 소식이라도 와라.

— 1979. 8월의 글, 《손상기의 글과 그림 — 자라지 않는 나무》 중에서

손상기와 준의 사랑은 처음부터 이별이 예고된 것과 같았다. 18세의 꽃다운 나이의 여인과 불구의 몸이자 미래가 불투명한 무명 화가의 만남은 사회적 통념으로 어울리지 않는 출발이었다. 두 사람이 처음 만난 것은 1977년 10월 24일. 손상기는 대학 4학년이고, 준은 여고 3학년 때였다. 준은 여인이라기보다는 아직 순수함으로 가득한 소녀에 가까웠다. 그때 준은 한 초등학교의 서무과 직원으로 취직하여 있었는데, 교직원 시화전에 자신의 시 한 편이 추천되어 그 시에 어울리는 그림이 필요한 순간에 친구의 소개로 손상기를 만나게 된 것이 인연의 시작이었다. 손상기는 준을 본 순간 지금까지 누구에게도 느껴보지 못한 감정을 가지게 되었고, 준은 손상기의 외모보다는 예술을 향한 그의 열정에 매료되어 주위의 시선에도 불구하고 급속도로 서로에게 마음을 빼앗겼다. 당시 손상기가 적은 글들에는 '내 예쁜 준이', '내 사랑하는 예쁜 우리 준이를 위해' 같은 사랑이 듬뿍 배어있는 말들로 가득하다.

그러나 이들의 사랑은 준 집안의 강렬한 반대에 부딪혔다. 둘 사이를 알게 된 그녀의 집안에서는 여수에 있는 손상기 집까지 찾아와 치욕적인 말로 손상기의 가족들에게 상처를 주는 등 온갖 방법을 동원해 두 사람을 갈라놓으려 했다. 적어도 준의 집안에서 보면 부족함 없이 사랑으로 키운 어여쁜 딸이 누가 봐도 배우자로는 결격사유가 많은 남자를 선택했으니 얼마나 충격이 컸을지 짐작이 간다. 반면, 손상기 부모는 부족한 아들을 선택한 준에 대한 고마움과 미안함 때문이었는지 끝까지 준을 아끼고 인정했다.

1978년 손상기가 대학을 졸업할 때를 맞춰 준은 다니던 직장을 그만두고 집안의 완강한 반대를 피해 여러 도시를 옮겨다니는 도피생활로 위태로운 사랑을 이어갔다. 손상기는 준과의 사랑이 살얼음 위를 걷는 것만큼 위험

스럽다는 것을 직감하고 있었지만 준을 포기할 수 없었다. 꿈에서나 가능할 것 같은 사랑이 자신에게 찾아온 것이 놀랍고 두려웠지만 한없이 기쁘고 행복했다. 그래서 소설 속의 주인공들처럼 사랑하는 사람끼리 어떤 고난과 역경을 헤쳐서라도 이상을 현실화하고 싶었을 것이다.

1979년 1월 12일 두 사람에게 사랑의 결실인 첫 아이가 태어났다. 그러나 '슬비'(손세린)가 태어나는 순간 두 사람에게 위기가 찾아왔다. 준의 어머니는 아이가 태어나자마자 산부인과에 슬비만 남겨놓고 준을 데리고 떠났다. 뒤늦게 도착한 손상기는 슬비를 두고 떠난 준을 애타게 기다렸다. 그 뒤 다시 손상기에게 돌아온 준은 1979년 4월 손상기 아버지의 도움을 받아 신림동에서 서대문구(현 마포구) 아현동 굴레방다리 근처(북아현 1동 아현화방 2층) 7평 남짓한 공간으로 이사하여 생활하게 된다. 화가로서 본격적인 활동을 시작한 이른바 '아현동 시대'가 열린 것이 이 때다. 이 시기 손상기는 화실을 운영하며 틈틈이 공모전에 출품하며 화가로서 성공을 위해 노력했다. 당시 공모전은 화가들이 성공하기 위해 거쳐야 하는 필수과정처럼 받아들여지던 때였다. 현재의 시각에서 보면 그가 응모했던 공모전들은 위상이나 관심도가 현격히 떨어졌지만, 당시에 무명의 화가였던 손상기가 한국화단에서 당당히 홀로서기를 하기에는 공모전 수상경력이 필요했다. 그는 당선과 낙선을 반복했다. 이것이 반복되는 순간마다 화가로서 자부심과 절망감을 번갈아 느끼고, 이는 곧바로 현실과 이상이라는 삶의 문제로 이어졌다. 이는 두 사람이 갈등을 일으키는 원인으로 확대되기도 했다. 그렇게 지내던 어느 날 (1980년 7월 5일) 준은 손상기와 슬비의 곁을 떠났다. 사실 그 전부터 준은 전주의 친어머니 집과 서울 집을 왕래하며 지내던 때라 손상기는 여느 때처럼 준을 기다렸다. 그러나 이후로 준은 더 이상 손상기와 딸 앞에 나타나지 않

았다. 준이 손상기 곁을 떠난 이유에 대해서는 여러 가지 설이 있다. 그 중 가장 설득력 있는 것은 불편함 없이 성장했던 준에게 아현동 생활은 그가 꿈꾸던 삶의 형태와 너무 달라 현실에서 오는 절망감을 스스로 이겨내지 못했을 거라는 해석이다. 사실 어린 나이에 손상기를 만나 그가 꿈꾸었던 것은 처음부터 현실에서는 이루기 힘든 이상이었는지 모른다. 그러나 준과 다르게 손상기가 느낀 절망감은 이루 말할 수 없이 깊고 허무했다. 한마디로 모든 것이 무너지는 고통을 맛보았다. 당시 그의 글들을 보면 회한, 절망, 분노, 위안으로 가득하다.

> 꼭 이 분노를 갚겠다. 분한 가슴을 열어 보이겠다. 내가 병신이고 돈이 없어서 싫어하는 모든 사람 앞에서 나의 처절한 죽음의 현장을 보이겠다. 지독한 여자. 허상을 바라보는 여자.

> 나는 내 인생이 이렇게 끝나리라고는 생각하지 않는다. 너의 큰 사랑이 있었기에 고통을 모르고 지내왔는가 싶다. …(중략)… 세상의 모든 게 필요없어진 지금, 나는 아내를 한 번 꼭 만나보고 싶다. 그녀가 나직이 불러주는 수선화를 듣고 싶다.

> 수십 장의 글을 썼소. 유서, 시, 편지… 준이 오면 볼 수 있을 것이오.

결국에는 영원히 함께 할 수 없는 현실을 원망하며 사랑과 분노를 동시에 품고 살았지만, 손상기는 준을 잊지 못했다. 처음 만남에서 이별까지 불과 2년 9개월의 짧은 인연이었지만, 세상을 떠나는 순간까지 자신의 수첩에 준

의 사진을 간직하고 있었을 정도였다.[14]

준에 대한 사랑, 그리고 분노와 절망이 교차하는 힘든 시간을 보내던 그의 삶은 또 다른 여인의 등장으로 바뀌었다. 준이 떠난 3개월 남짓 지난 후 손상기는 연우라는 새로운 여인을 만났다. 아현동에서 몇 차례 대면한 적이 있던 그녀는 대전에서 올라와 가게점원으로 일하던 23살의 아가씨였다. 손상기는 당시 길거리에서 지나치는 사람들의 모습을 유심히 바라보며 스케치하는 것을 즐겼는데, 어느 날 자신의 앞을 지나는 연우를 보고 선뜻 그녀에게 말을 건넨 것이 인연이 되었다. 몇 주 후, 다시 만난 연우에게 손상기는 '만나게 되어서 몹시 반갑고 기뻐요. 영원히 우리 형제처럼 지내요. 내가 부족한 것 많아도 이해하면서 동생 잘 보살펴 주세요. 내겐 3살짜리 딸이 있어요'라는 글이 적힌 쪽지를 내밀며 자신의 마음을 밝혔다.

처음부터 자신의 처지를 고백한 손상기는 일가친척 없이 양부모 밑에서 외롭게 자란 연우의 처지를 알고, 조금은 손쉽게 자신의 딸을 키워줄 수 있을 거라 생각했던 모양이다. 연우로서는 당시 그림에 관심이 많았던 터라 손상기가 화가라는 것에 특별한 매력을 느꼈고, 자연스럽게 그의 집과 화실을 오가며 생활의 불편한 부분들을 도와주게 되었다. 두 사람의 인연은 그렇게 시작되었다. 그러나 연우가 손상기의 공식적인 아내가 된 것은 그로부터 몇 년 후이다. 연우는 자신의 의지와는 상관없이 오랫동안 숨겨진 여인으로 지내야 했다. 손상기가 연우와의 관계를 가능한 주변 사람들에게 철저히 숨겼던 것은 연우에 대한 배려보다는 자신의 처지를 떳떳하게 드러내기가 두려웠기 때문이었다. 어쩌면 손상기는 연우를 사랑했다기보다는 준이

[14] 당시 김분옥 씨는 준의 전화번호가 담긴 수첩을 두고 머뭇거리는 손상기의 마음을 알고 마지막으로 준과의 통화를 시도했지만 끝내 연결되지 않아 손상기의 상심이 더 컸다고 했다. 박래부, 《손상기평전》, 중앙M&B, 2000, ,225쪽 참조.

떠난 빈자리를 대신할 여인이 필요했는지 모른다. 후일 손상기의 수첩에 기록된 "늘, 아내에게 관해서는 쓸 일이 없다. 내 생각의 출발은…"이라는 글에서 연우에 대한 그의 마음이 엿보인다. 손상기에게는 불현듯이 자신의 곁을 떠난 준처럼 연우도 어느 날 소리 없이 사라질 수 있다는 불안감도 있었을 것이다.[8]

손상기는 연우와 북아현동 시절인 1984년 1월 18일에 둘째 딸 세동을 낳았고, 세린은 유치원에 입학할 때가 되었다. 그때까지 철저히 비밀리에 지내다가 두 사람은 만난 지 5년만인 1986년 샘터화랑의 개인전에서 결혼식을 올렸다. 스승 원동석 교수의 주례로 진행된 결혼식은 화랑의 전시오픈에서 올린 최초의 결혼식으로 지금도 회자될 정도로 색다른 분위기의 예식이었다.

지금까지 손상기의 사랑과 관련한 많은 오해와 갈등은 궁극적으로 각자의 입장차를 좁히지 못해서 유발된 것이다. 준과 연우를 향한 손상기의 사랑, 손상기에 대한 준과 연우의 감정, 여기에 그들의 관계를 바라보는 가족과 주위 시선들이 부딪히며 생겨난 오해와 불신이 만들어낸 것이다. 손상기의 경우 1984년 개인전을 통해 화가로서 성공의 길을 걷기 시작할 무렵, 준과 관련한 글들에는 어느 순간 가난한 화가와 어린 딸을 버리고 자신의 안위만을 위해 도망간 여인으로 묘사하면서 스스로 사랑을 부정했다. 떠난 여인을 잊지 못하는 미련과 사랑이 떠난 자리를 대신하는 여인에 대한 미안함 사이에서 고뇌하던 그가 끝내 자신의 곁으로 돌아오지 않은 준에 대한 애증[9]의 표현이었을 것이다.

니체는 우리가 알고 있는 일반적인 사랑은 사랑이 아니라고 했다. 그것은 소유욕이자 상대방을 자기화하려는 욕망일 뿐이라고 했다. 상대의 희생

을 강요하거나 희생하게 하는 것은 사랑이 아니다. 니체가 사랑이라는 말과 소유욕이라는 말이 느낌은 다를지라도 동일한 충동의 다른 이름인지 모른다(고병권, 《니체의 위험한 책, 차라투스트라는 이렇게 말했다》, 그린비, 2003, 128쪽.)고 했던 것처럼 손상기에게 사랑은 상대방에게 자신이 가진 것을 나눠주는 사랑보다는 자신의 부족한 부분을 채워주기를 바라는 사랑이었다. 이 점에서 손상기와 준의 사랑과 이별은 자신의 부족한 부분을 채우려는 소유욕과 서툰 욕망이 가져온 결과라고 생각한다. 서로에게 완전한 사랑을 기대했던 두 사람은 사랑과 이상이 궁극에는 냉혹한 현실 앞에서 얼마나 실현되기 어려운 것인지 스스로 깨닫고 무너진 셈이다. 두 사람의 무책임한 사랑과 이별로 견디기 힘든 어린 시절을 보낸 그의 딸은 오랜 시간 아버지와 어머니를 미워하고, 원망하고, 그리고 용서하며 살아야 했다. 그리고 30대가 돼서야 비로소 자신의 부모를 이해하게 됐다고 말했다.

"사람이 나이를 먹으면 부모 세대에서 미친 영향을 극복하지 않으면 자유로워질 수 없다. 나는 보통 사람보다 일반적이지 않아서 극복 시간이 길었는데, 그걸 이해하고 나니까 아버지 그림이 더 이해가 됐다. 친어머니와 아버지는 살아온 환경이 달라 근본적으로 부딪힐 수밖에 없었다고 생각한다. 아버지는 제가 볼 때 도스토옙스키 《죄와 벌》의 주인공처럼 자기 인생의 수수께끼를 파헤쳐간 사람이다. 마치 자기 안에 품고 있는 자기 수수께끼를 풀고 자기를 알기 위해 노력했던 사람이라고 할까. 그런데 장애나 가족사가 얽혀서 자기가 인식하는 자기와 세상이 인식하는 자기의 차이가 커서 혼란

⑮ 실제로 손상기는 준에 대해서는 많은 글을 남겼지만, 연우에 대한 기록은 것의 없다는 점에서 두 여인에 대한 상반된 그의 마음을 읽을 수 있다.

⑯ 박래부의 글에 따르면, 준은 자신이 떠난 지 3개월도 지나지 않아 연우라는 여인을 만난 손상기에게 오히려 배신감을 느꼈다고 표현한 바 있다. 여기에 김분옥 씨는 준이 형편이 나아지면 언제고 자신의 딸(세린)을 데려가겠다는 편지를 몇 해 동안 반복적으로 보내며 손상기의 마음을 혼란스럽게 한 것이 더 큰 오해를 갖게 한 원인이라고 말했다. 김분옥 씨 인터뷰(2012. 12. 5).

스러웠던 시기를 보낸 것이 아버지의 젊은 시절이었다." 손상기의 딸로 살아오면서 세월의 흐름만큼 조금씩 부모의 삶을 이해하고, 자신을 둘러싼 수수께끼를 풀면서 얻은 결론이다.

오늘날 손상기의 예술적 성취는 불굴의 의지로 신체적 장애를 극복한 화가로 기술되지만, 여기에는 그를 둘러싼 여러 사람의 힘겨운 시간이 자리하고 있었다. 빈센트 반 고흐에게 동생 테오와 그의 아내 요한나가 있었고, 반 고흐의 예술적 성취를 지켜 본 사람이 있었듯이 손상기의 삶과 예술에도 두 여인과 두 딸, 사랑하는 가족들, 그리고 손상기의 그림을 아끼고 사랑한 사람들이 있었다.

가족, 100x80cm, 1984

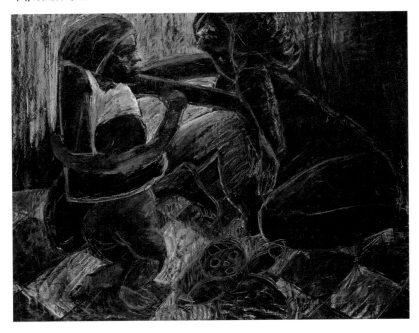

영원한 퇴원, 그리고 회상

　1985년 2월, 손상기는 몸에 이상을 느껴 병원을 찾았다. 그런데 불행하게도 폐울혈성 심부전증이라는 진단을 받았다. 이 병은 심장쇠약에서 비롯된 병으로 폐의 정맥이 막혀 혈관이 충혈되어, 숨이 가쁘고 몸속의 살이 붓는 부종이 생기며 나트륨과 수분의 이상 저류를 발생시킨다(박래부, 《손상기평전》, 중앙M&B, 2000, 209쪽.). 손상기는 병원에서 진단을 받았지만, 평생 크고 작은 병으로 시달려온 터라 처음에는 대수롭지 않게 여겼다. 그러나 이 병은 결국 그의 삶을 죽음으로 이끄는 원인이 되고 말았다. 정상인이었다면 수술을 해서 삶을 연장할 수 있었지만, 손상기는 장애 때문에 개복수술을 할 수 없었다. 점점 자신의 몸이 쇠약해지는 것에서 죽음을 예감한 그는 그때부터 하루하루를 더욱 의미 있게 살고자 했다. 1986년 연우와 미뤄왔던 결혼식을 올린 것도, 죽기 한 해 전인 1987년 여름의 고향 나들이도 이와 같은 맥락이다. 여수 고향풍경전을 준비하기 위해 만성리, 방죽포, 한산사, 오동도 등을 스케치 여행하며 그 어느 때보다 분주하게 움직였다. 할아버지 제사 때문에 매년 여름이면 찾던 고향이었지만, 그해 여름은 마음부터 달랐다. 어쩌면 생애 마지막일지 모른다는 생각에 더욱 많은 풍경을 사진으로 찍고 마음에 담았다. 그 때 손상기는 초등학교 2학년이었던 딸 세린에게 세상의 아름다운 풍경을 마음에 담는 방법을 가르쳐주었다. 그는 딸과 함께 여수 바다가 훤히 내려다보이는 언덕에 올라 예쁜 풍경을 보며 사진을 찍듯이 마음에 담는 습관을 갖도록 이야기해줬다. 그리고 그는 딸에게 사고의 깊이가 있는 사람이 되라고 했다. 어떤 대상을 사진으로 찍을 때 그것이 나인지 내가 그것인지 모를

때까지 뚫어지게 보는 식으로 통찰력을 키우라고 했다.[17]

　손상기는 여수 여행에서 돌아온 직후 급속히 병세가 악화되었다. 이때 그는 조금이나마 쾌적한 환경에서 생활하고 싶어서 작업하기에 좋았던 서교동 집을 떠나 도봉동에 있는 삼환아파트로 이사했다. 이 아파트는 비록 서교동 집처럼 작업공간이 여유롭지 않아 흡족하지는 않았지만, 지하를 벗어나 햇볕이 잘 드는 집이라는 것과 무엇보다 자신의 손으로 생애 첫 보금자리를 마련했다는 것이 기쁘고 행복했다. 그러나 집 장만의 기쁨도 잠시, 그의 몸은 하루가 다르게 쇠약해졌다. 이 시기부터 손상기는 조금씩 신변을 정리하기 시작했다. 딸 세린과 새엄마(연우)와의 관계, 사후 그림 관리와 처리문제,[18] 그리고 마지막으로 자신의 삶을 돌아보는 데 대부분의 시간을 보냈다. 이때 손상기가 스스로 삶을 돌아보는 과정으로 선택한 것은 교회와 성당 찾아가기였다. 도봉동 삼환아파트로 이사 가기 전부터 시간이 날 때마다 교회와 성당을 찾아다녔고, 때로는 찾아가기 어려운 곳에 위치한 교회나 성당을 불편한 몸을 이끌고 방문했다. 이러한 행동은 죽음을 앞두고 누구보다 힘들게 살았던 자신의 삶을 신으로부터 구원받고 싶었던 마음에서 비롯된 것으로 여겨진다. 주위의 보살핌에도 아랑곳없이 이미 죽음의 길로 접어든 그의 몸은 더 이상 지탱하기 힘들어졌다. 입원과 퇴원을 6개월 간격으로 되풀이하다가 이내 3개월, 1개월, 1주일 단위로 짧아졌고, 폐활량이 보

[17] 손세린 씨는 당시 어린 나이였지만 손상기의 이야기를 듣고, 이후 사물을 응시하는 습관이 생겼다고 했다. 당시 짧은 기간이었지만, 아버지와 함께 바다를 내려다보면서 감상했던 순간을 선명하게 기억하고 있는 것도 아버지가 풍경을 마음에 담는 방법과 사물을 응시하는 방법을 가르쳐준 덕분이라고 말했다. 손세린 씨 인터뷰(2012. 11. 20).

[18] 사후 그림처리에 대해서는 유족간 이견과 그에 따른 오해와 불신이 있지만, 미망인 김분옥 씨에 따르면, 손상기가 자신을 한국화단에서 유명할 수 있도록 도와준 샘터화랑에 그림 관리를 부탁하며, 마지막 소원으로 자신이 죽은 후 화집을 발간해주었으면 좋겠다는 유언을 남겼다고 한다. 김분옥 씨 인터뷰(2012. 12. 5).

[19] 손상기의 장례는 1988년 2월 13일 오전 고려병원 영안실에서 구상전장葬으로 치러졌고, 유해는 파주군 광탄면 용미리 시립묘지에 안장되었다.

통 사람의 ⅓ 수준으로 떨어졌다. 그렇게 힘겨운 하루하루를 이어가던 그는 결국 1988년 2월 11일 가쁜 숨을 몰아쉬며 39년의 생을 마감했다.[⑬]

손상기가 떠난 후 남겨진 일기에 죽음을 앞두고 살아온 삶을 정리한 듯한 시가 발견되었다. 짧은 생애를 살다간 그였지만, 세상은 한 번은 살아 볼 만하다고 고백한 글귀에서 삶의 애착이 느껴진다.

> 태어난 게 억울해서
> 죽을 수 없다.
> 세상은 몹시 험하지만
> 한 번은 살아볼 만하다.
>
> '영원한 퇴원'―
> 태양은 아직도 보라색으로 보이고 있지만,
> 어릴 적 부르던 노래는 어디 있을까.

'영원한 퇴원'은 죽음을 상징하는데, 이는 1985년에 그린 〈영원한 퇴원〉이라는 작품과 연관이 있다. 이 작품은 심부전증 진단을 받은 이후로 입원과 퇴원을 반복하던 그 시기에 병실을 스케치했던 드로잉 중 캔버스로 옮긴 그림이다. 침대 주인은 보이지 않고, 하얀 시트 위에 덩그러니 놓인 지팡이가 발산하는 죽음의 분위기가 화면 전체에 감돈다. 회색빛 색조가 비 내리듯 거칠게 화면을 덮고, 방금까지 침상의 주인이 맞았을 링거의 라벨label이 마치 허공에 떠있는 듯 섬뜩한 비감을 더한다. 손상기는 환절기 때마다 반복적으로 찾게 된 병원에서 언제나 죽음을 생각했는지 모른다. 그런데 이러한

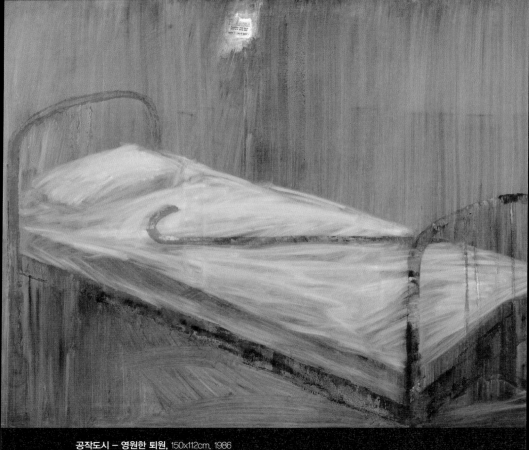

공작도시 - 영원한 퇴원, 150x112cm, 1986

느낌은 1986년에 그린 〈이른 봄〉이란 작품으로도 연결된다. 난간에 기대어 회색빛 도심을 내려다 보고 있는 허리 굽은 뒷모습의 할머니와 그 옆에 세워진 지팡이의 이미지가 오버랩되면서 어딘지 두 작품의 분위기가 닮았다는 느낌을 준다. 마치 인생무상이라는 공통의 화두를 던지는 느낌이랄까. 사실 손상기는 죽음을 앞둔 어느 날, 어릴 적 훌륭한 화가가 되라고 진심으로 손자를 아끼며 북돋워주신 할머니 꿈을 꾸었다. 할머니가 꿈에 나타나 이제 고생 그만하라며 자신을 데리고 배를 타고 강을 건너는 꿈을 꿨다고 했다. 그렇게 고백한 지 일주일만에 작품제목처럼 손상기는 힘겨웠던 세상으로부터 영원한 퇴원을 했다.[20]

손상기의 삶과 예술을 회고하는 과정에서 빼놓을 수 없는 부분이 문학성에 대한 부분이다. 손상기가 문학성과 시감이 풍부한 화가라는 것은 이미 잘 알려진 사실이다.[21] 인용한 여러 글에서도 볼 수 있듯이 그는 많은 시적 사유가 담긴 글을 남기고, 작가적 고뇌가 배어있는 작업일지를 남겼다. 특히 "나는 글을 쓰고 난 후 그림을 그린다. 느낀 감정과 추상성을 정직하고 설득력 있게 기록하여 이미지의 집약을 꾀한다. 나의 이 집약은 회화와 문학의 접근을 의미한다"라는 단호하고 힘 있는 어조에서 손상기가 글과 그림의 관계를 어떻게 인식하고 있었는지 알 수 있다. 직관적으로 떠오르는 이미지를 화면에 옮기기 전에 드로잉하거나 글로 적는 일을 습관처럼 반복했다. 빈센트 반 고흐가 동생 테오에게 남긴 편지에 작품의 제작방향과 의도를 상세히

[20] 이는 손상기가 떠나기 일주일 전 샘터화랑 엄중구 부부와 김분옥 씨가 있는 자리에서 유언처럼 했던 이야기다. 김분옥 씨 인터뷰(2012. 12. 5).

[21] 손상기의 탁월한 문학적 감수성은 부모로부터 물려받은 것으로 이해된다. 실제 손상기 아버지는 아들에게 종종 편지를 썼는데, 그 글에는 예사롭지 않은 감성적 문체들이 섞어 있었다. 손녀 손세린은 이 부분에 대해서 "할아버지가 아버지에 보낸 편지를 읽어본 적이 있는데, 편지 내용은 잘 기억나지 않지만, 마지막에 '어두운 밤 적은 배 조타실에서'라고 적혀진 글귀를 보고 밤바다에서 편지를 쓰신 할아버지의 낭만적인 감수성을 아버지가 물려받았으며, 이는 시인인 삼촌 역시 마찬가지라고 생각했다.

기록하여 그의 작품세계를 이해하는 데 친절한 안내역할을 한 것처럼, 손상기가 남긴 많은 글을 읽다 보면 자연스럽게 그를 둘러싼 사회, 예술, 가족, 자신에 대한 생각과 마음을 들여다 볼 수 있다. 여수시절에서 서울시절까지 글로 풍경을 그리고 그림으로 이야기를 완성했다. 그의 그림이 문학이고 시가 그림인 이유이다.

> 생각은 문학이다. 바람이 불면 먼지나 휴지가 날린다. 미술은 먼지와 휴지 등
>
> 을 날리는 것. 바람은 문학, 생각, 근원, 원동력이다. 미술은 감각적인 면에서
>
> 문학이다.

이 글은 1981년 개인전 이후 변화된 그의 작업관을 엿볼 수 있는 글이지만, 그 의미를 떠나 생각이 문학이고, 미술이 문학이라는 사유적 표현에서 손상기의 예술적 감성을 재확인할 수 있다. 그의 문학적 감수성은 어떤 사물을 바라보는 데 이성보다는 직관적으로 뿜어져 나오는 감성을 그대로 표현해서인지 끈끈한 생명력이 느껴진다. 손상기 회화가 지닌 소통의 근거에 대하여 '그림에 내재된 문학성과 시감, 그가 처한 시대와 문화, 체제의 모순 등을 통찰하면서도 그것에 대한 답을 정치사회적인 방식이 아닌 인간 본래의 그리움과 서정성, 이상향의 복귀 등으로 표현하여 공감과 소통의 장이 되길 구했다'[22]라는 지적은 글을 읽는 누구와도 공감대를 이룰 수 있는 해석이라고 생각한다.

어느덧 중학교 2학년의 딸을 둔 엄마가 된 손상기의 딸 손세린, 그녀가 오

[22] 이석우, 〈손상기 회화, 그 소통의 근거〉, '고故 손상기 화백 학술세미나'(2011) 발표문. 19쪽.

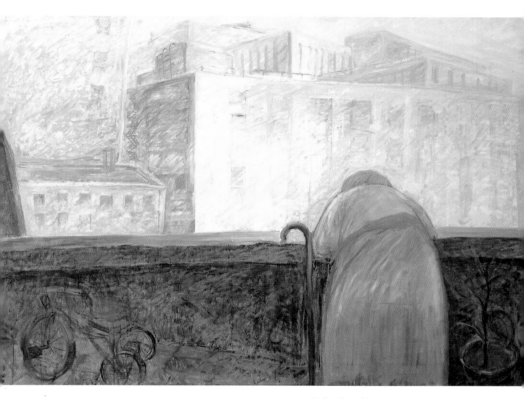

공작도시 – 이른 봄, 195x130cm, 1986

랫동안 마음에 담아두었던 아버지 얘기를 이제는 딸에게 자연스럽게 해줄
만큼 아버지에 대한 회상이 편안해졌다고 고백한다. "아버지는 장애를 가진
화가였지만, 평범한 집 장남노릇을 다하셨다. 그러나 아버지가 떠나신 후 남
은 사람들이 너무 자기중심에서만 아버지 얘기를 많이 해서 아버지는 그들
의 얘기에 갇혀 사셨다. 그래서 아버지가 가여웠다. 누구보다 그림을 통해
자아를 찾고 싶었던 아버지께 이제 진정한 자유를 드리고 싶다".[23] 아버지가
떠나고 없는 세상에서 언제나 아버지를 그리워했던 딸은 아버지와 행복했

던 마지막 순간을 회상한다. "아버지는 병상에 계실 때 송창식의 선운사 노래를 좋아하셨다. 아버지가 도봉동 아파트로 이사 가서 나에게 사주신 빨간 카세트를 병실로 갖다 놨는데, 그때 어머니(연우)가 사다 놓은 선운사 테이프를 반복해서 들으셨다. 그리고 봄이 되면 선운사에 가자고 하셨다. 3월에 동백꽃이 좋다고 하시면서… 그리고 2월에 돌아가셨다".

무제 – 드로잉

㉓ 손상기의 큰딸 손세린 씨 인터뷰(2012.11.20). 손상기는 2010년에 방영된 〈신데렐라 언니〉라는 드라마에서 극중 전시회(샘터화랑)의 작품과 함께 거론되었다. 이때 손세린 씨가 이 드라마의 보조 작가로 활동했다.

에필로그

내가 그림을 그리는 것은
생채기 난 꿈을 실현시키려는 욕망에서이다.
—《손상기의 글과 그림 — 자라지 않는 나무》중에서

니체는 삶에 대한 사랑을 '운명애amor fati'라고 불렀다. 운명을 사랑한다는 것은 운명을 거부하는 것도 아니고 그것에 순종하는 것도 아니다. 운명을 사랑하는 것은 운명을 아름답게 창조하는 것이다. 물론 그 창조에는 고통이 따른다(고병권, 148쪽). 손상기의 삶에 있어서 그림은 운명이었다. 그는 그 운명을 스스로 삶과 동일시하며 창조적 작품을 위해 고통을 감내했다. 그 고통이 육체적이든 정신적이든 그림을 위해 이겨낸 순간의 기록들이 그의 작품세계이다. 손상기에게 그림은 삶에서 채우지 못한 결여를 메워가는 공간이자, 세상을 응시하는 창窓이었다. 숨 가쁘게 살아낸 39년 삶의 여정을 고스란히 담은 그의 작품은 두터운 삶의 흔적만큼 깊고 간절하다.

인간은 누구나 제 뜻대로 할 수 없는 한계가 있다. 그 한계를 느낄 때마다 찾아오는 절망감은 말로 표현하기 어렵다. 손상기는 자신의 한계가 무엇이

며 또 그것을 어떻게 극복해야 하는지 알고 있었다. 한계에 부딪칠 때마다 좌절하기보다는 용기를 내고, 미워하기보다는 사랑하는 마음을 가지려고 노력했다. 삶의 마디마디에서 만난 냉혹한 현실에 분노하고, 자신의 처지에 고통을 느끼고 힘들어했지만, 자신만의 언어와 색채로 엮은 그림을 통해 현실의 한계를 극복하고자 했다.

이 글을 마무리하면서 한 가지만은 뚜렷해졌다. 이제 손상기를 화가로서만이 아니라 한 사람의 인간으로서 좀 더 솔직하게 바라보게 되었다는 점이다. 이는 그를 둘러싼 진실과 거짓에 대한 이해가 아니라, 가장 보편적 인간상을 지녔던 한 사람의 모습을 있는 그대로 받아들일 수 있다는 의미이다. 손상기는 가난과 사랑의 아픔을 극복한 불굴의 의지를 지닌 화가라기보다는 자신의 삶을 사랑했고, 그 삶을 가장 극렬하게 표현했던 리얼리스트였다.

죽음에 대한 두려움, 사랑에 대한 절망, 현실과 미래에 대한 불안정한 삶

손상기 화백 작업실에서

은 보통 사람들보다 행동의 자유를 누릴 수 없었던 손상기에게는 훨씬 극복하기 어려운 것이었다. 그러나 당당히 삶에 밀착하며 자신의 존재적 가치를 발견하고 노력한 흔적들이 이제는 오히려 많은 사람을 일깨우는 힘으로 작용한다. '스스로 삶을 대변하는 언어이자 세상을 향해 거침없이 쏟아낸 절규'라

시들지 않는 꽃, 45x52cm, 1984

할 만큼 실존적 자아 찾기를 위해 혼신을 다했던 손상기의 간절한 외침이 작품 앞에 선 사람들의 마음을 진동시킨다. 장 포트리에를 좋아했던 화가. "그림은 말로 배우는 것이 아니다. 눈으로 배우는 것이다"라고 했던 손상기. 그가 떠난 지 25년이 됐지만, 남겨진 400여 점의 작품과 문학성 짙은 글을 통해서 그의 삶과 예술은 영원히 '시들지 않는 꽃'(《시들지 않는 꽃, 손상기 20주기 전》, 국립현대미술관, 2008)이 되었다.

고향풍경 중에서
117x91cm, 1985

'실존적 본래성'을 반영한 리얼리즘

▶ 손상기의 회화 세계

● 서영희

프롤로그

마음속에 가시를 지니고 살아본 적이 있는가? 손상기는 본의 아닌 운명으로 가시를 품고 태어난 사람이다. 주변 환경에 부대끼며 내면으로는 늘 찔리고 다치는 고난을 경험했던 화가이다. 오직 그림을 그릴 때, 손상기는 자신의 피할 수 없는 고통을 내려 놓을 수 있었다고 한다. 하지만 그런 화가의 작품에서라면 익히 예상될 법도 한 현실도피의 흔적이나 인공낙원의 환상은 눈에 띄지 않는다. 그보다는 거친 선과 탁하고 어두운 색조 그리고 물감 마티에르가 범벅이 되어 조악하고도 강한 이미지들이 현실의 면면들을 비추어 낸다. 얼마나 황량한 정물이고 스산한 대지의 풍경인가, 그러면서도 현실 앞에서 얼마나 강인한 축약의 맞대응인가? 그의 작품을 조우한 감상자에게는 이제 지상의 안락함과 스마트한 삶 따위는 거짓 신기루처럼 여겨질 정도이다. 세련된 모더니즘 예술이 허황되어 보일 만큼 그의 직설적 표현

과 이미지는 험하면서
도 진실하고 박진감 넘
치는 실재로 다가온다.
잿빛 하늘 아래 가로놓
인 어둑한 대지와 낮게
고개 숙인 지붕들, 허
리 굽은 사람들의 삶의
모습은 우리를 대지의
차원으로 내려앉도록
한다. 시간은 뉴에이
지 사이언스의 스피디
한 흐름이 아니라 인간
의 현존을 가르고 넉넉

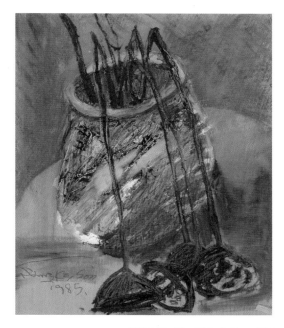

시들지 않는 꽃 – 연밥, 41x49cm, 1985

히 흐르는 시간, 그래서 존재에 대한 한층 섬세한 인식을 가능하게 하는 그
런 시간이다. 그렇기에 화가의 그림 앞에서 우리 각자는 고백하듯 '나는 있
다'라는 근원적 진술을 할 수 있게 된다. 화가가 그려낸 인간적인 삶을 보고
서 말하게 되는 이른바 존재에 대한 본래적인 진술이다.

　우리는 세계 가운데 있는 존재자이다. 세계 속에 현재 존재하는 현존재
Dasein와 마주하기 위해 상세한 묘사를 할 필요는 없다. 손상기는 이 점을
예술가의 직관으로 알아차렸다. 화면의 구성과 형태를 단순화하면서 오직
시간 속에서 진행되는 영혼과 감성의 진행과정을 지시하는 것만으로 충분
하다는 것을 자신의 회화로 증명해 냈다. 꽃이든 풍경이든 인간이든 존재와
연관된 기초 진술만으로도 그는 존재의 본래성을 요약해 내는 강한 이성의

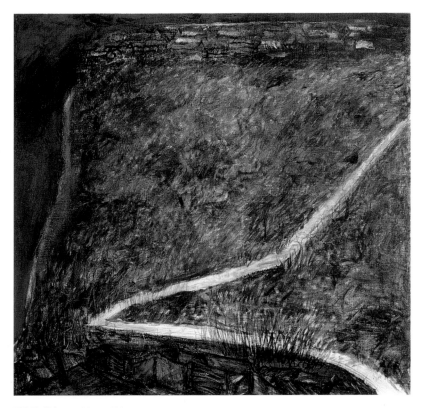

금호동에서, 100x100cm, 1986

소유자였다. 대상을 눈으로 보기보다 머리로 고찰하고 질문하면서 그는 스스로를 스스로가 되게 하는 것, 자기를 존재하게 하는 것, 나아가 존재의 참된 본질을 반영할 수 있는 그림을 그렸다. 그렇기에 그의 작품에는 어떤 다른 추상화나 구상화보다 더 집요하게 존재의 삶을 직시하도록 만드는 힘이 있다. 그리고 여기에 화가가 우리에게 투사한 삶의 실존적 본래성의 문제도 확연히 드러나 있는 것을 보게 된다.

손상기는 현대사회의 합리적 질서와 자본주의 소비문화로 가꾸어진 세계

를 거부한 작가이다. 고층빌딩의 매끈한 위용과 현대화된 도시의 안락을 그리는 대신 굳이 도시개발 뒤편으로 밀려난 사람들과 그늘진 골목의 모습을 중심 테마로 선택해 그렸다. 북아현동의 뒷골목 셋방에서 수많은 걸작을 제작할 때, 그가 몰입한 그림 모티브는 거의 대부분 현대사회의 토대라 할 수 있는 모더니티 유토피아 사상을 회의하게 하는 내용이었다. 말하자면 그는 자본주의 사회가 제시한 이상향, 물질 중심의 허구적 풍경 대신 고통스럽더라도 실재인 삶의 면면을 캐묻는 회화를 선택한 것이다. 그리하여 합리적 질서와 시뮬라크르의 행복 대신 무질서하고 거친 삶의 실체를 그대로 반영하는 리얼리즘의 화가가 되었고, 조류에 역행하는 부담을 끌어안았던 덕분

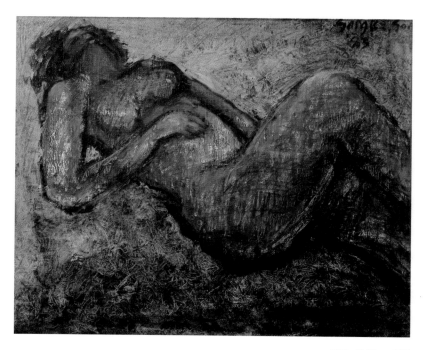

포즈, 46x38cm, 1983

에 모더니즘 예술의 오류를 지적할 수 있는 위치에 있었다고도 할 수 있다.

인간 실존의 조건에서 참된 본질을 외면하고 무지 속에 사는 것과 그 본질을 알고 직시하며 사는 것 사이에는 큰 차이가 있다. 이 두 가지 사이에는 실존적인 선택이 가로놓여 있으며, 실존주의자들은 이 두 가지를 존재의 비본래성과 본래성이란 상대적 용어로 설명한다.[1] 삶과 존재의 참된 본질 그러나 감당하기에는 고통스런 그 본질을 잊고 사는 것은 비본래적이며, 무반성의 거짓 믿음이 된다. 하지만 삶의 본질을 용기 있게 인식하고 수용, 반영하는 것은 실존적 본래성의 실천이며, 위엄 있는 삶의 양식으로 옹호된다. 결과적으로 전자의 경우 안락하고 행복한 감정을 누릴 수 있지만, 그것은 존재 본질의 외면을 담보로 한 허상의 행복일 뿐이다. 반면 후자의 경우 참된 실존의 본질을 깨닫는 부담과 그것을 맞대면해야 하는 고통이 엄습하지만, 존재의 본래성을 이해하는 순간 앞선 고통스러운 감정 대신 특별한 종류의 평온을 느낄 수 있는 혜택이 뒤따른다.[2]

손상기는 인간 조건의 참된 본질을 추구한 실존주의 화가이다. 그가 불

[1] M. 하이데거는 《존재와 시간》(1927)에서, J.-P. 사르트르는 《존재와 무》(1943)에서 그리고 A. 카뮈는 《부조리한 추리》, 《시지푸스 신화》(1942)에서, 각각 존재의 의미를 문제시하면서 실존의 본래성과 비본래성을 언급했다. 이들 실존주의자들은 공통적으로 본래성을 중시하고 비본래성을 열등한 것으로 폄하하여 기술했다.

[2] 소광희, 《하이데거, 존재와 시간 강의》, 문예출판사, 2003, 185–191쪽 참조. 이서규, 〈제2장 존재와 시간〉, 《하이데거 철학》, 서광사, 2011, 157–236쪽 참조.

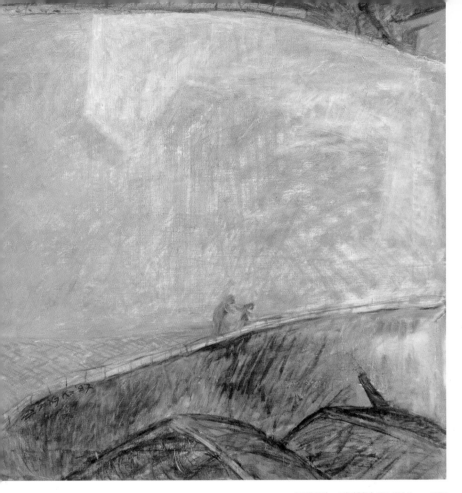

공작도시 - 귀가행렬, 97×130.3cm, 1987

안과 고통 속에서 기꺼이 실존의 본래성을 반영하고 옹호했던 이유도 단순
한 행복감 이상의 정신적 평온, 모더니티의 안락을 능가하는 영혼의 전적인
자유를 얻기 위해서였다고 생각된다. 분명 그의 작품에는 현실의 본질을 잊
어버린 현대인의 물질적 행복과 안락의자 식의 편안함이 없다. 오히려 주체
적인 고통의 정서가 환기되어 있으며, 실존 인식에서 발생한 내면의 분열과
불안감이 가득하다고 말할 수 있다. J.-P. 사르트르와 A. 카뮈의 소설작품에

서 비본래적인 인물들이 아무 것도 모르는 상태에서 순탄한 삶을 살아가는 반면, 존재의 본래성에 접근한 인물들은 한결같이 불안하고 소외된 모습으로 그려지는 것과 거의 대동소이하다. 그래서 과연 존재의 본래성이 비본래성보다 선택할 만한 가치가 있는가라는 의문이 생기기도 하지만, 그런 부담에도 불구하고 화가의 작품에서 솟아오르는 진정한 의미의 자유와 평온을 목격한다면 우리는 존재의 본래성이 함축한 긍정적 가치를 결코 무시할 수 없게 된다. 본래성은 인간이 처해 있는 상황에 대한 정직한 인식을 대변하기에 본래성을 향한 화가의 고뇌는 자기인식의 부재를 전복시킬 뿐 아니라 모더니티의 환상과 가상현실을 무너뜨리는 실마리가 될 수도 있다. 오늘날 화가의 작품은 현대 수리물리학의 확장인 디지털 세계의 대척점에서 우리에게 계시적 현실을 가리킨다고 할 수 있다. 감상자는 그런 그의 작품을 보면서 실존의 본래성에 고무되어 불안감에도 불구하고 특별한 종류의 평온과 감격적으로 조우하고 감동하게 될 것이다.

불교의 가르침 중 공空사상과 연관된 거울의 비유가 있는데, 부처님은 거울에 비추어진 이미지가 실은 허상이고 비어있음을 가리킨다고 설명한 적이 있다. 즉 세계가 거울 이미지처럼 실제로 존재하지 않는다는 진리를 말씀하고자 한 것이다. 보이는 세계는 거짓이고 없으며, 오직 마음만이 있을 뿐이란 뜻이다. 그렇다면 예술에서도 고대로부터 수백 년 동안 대원칙으로 삼아온 모방과 재현의 미술원칙이 하등 의미 없는 신조요 행위였음이 드러나고 만다. 만물이 공空하다면, 화가가 그것에 얽매여 모방할 필요가 없는 것이다. 또한 재현된 환영에 집착한다면 그것은 보고 만지는 현실세계가 참된 실재(에이도스eidos)라고 믿는 일이며, 나아가 모더니티 세계가 제공하는 시뮬라크르 역시도 실재의 것들이라고 믿는 일이 되고 만다. 이 같은 오류

공작도시 – 자라지 않는 나무, 130x130cm, 1985

를 자발적으로 중단하려면, 허구에 대한 믿음을 만들어내는 모방과 재현 대신 반성적 자기반영the self-reflexivity으로 존재의 본질을 왜곡하지 않고 있는 그대로 나타내는 리얼리즘의 양식이 절실할 수밖에 없다. 손상기의 회화는 바로 이 지점에서 빛을 발하며 우리 앞에 나타난다. 앞서 말했듯이 그는 존재의 실존적 본래성을 발굴하는 작가이기 때문에, 그가 반영한 본래성 덕분에 우리는 존재의 본질, 그 본래적 성격을 그대로 바라볼 수가 있다. 매일의 일상 속에서 반복해서 마주치는 삶의 본질은 바라보기 어렵고 고통스럽지만, 화가 손상기의 작품을 통해 조우하는 존재의 본질은 반영의 리얼리티로서 심리적 저항을 무마하고 수용되게 된다. 물론 이 거친 자기반영의 이미지들도 즉각적으로는 불쾌이지만, 이윽고 이성의 힘으로 이해되면서 더 큰 폭의 쾌와 더 깊은 감동으로 받아들여지게 된다. 감상자로서 그 반영된 리얼리즘의 형상들 가운데서 존재의 참모습을 선취해내는 일은 의미 있는 일이 아닐 수 없다.

　손상기의 작품론인 이 글의 중심 과제는 역시 화가가 자기 실존의 본래성을 어떻게 반영해내는지 그리고 어떤 방식으로 보여주는지를 풀어내는 일이다. 이 궁극의 문제를 해결하기 위해 나는 화가가 열중한 표현주의의 리얼리즘을 양식적 측면이 아니라 내러티브의 관계 즉 내용적 측면으로 접근해 보려 한다. 존재와 세계에 대한 작가의 진실한 반응과 역설의 대응을 이제부터 자기반영론을 통해 구체적으로 설명하고자 한다.

환영 vs 자기반영

손상기 회화의 표현양식은 미술의 전통이랄 수 있는 리얼리즘이다. 그런데 이것은 모방의 리얼리즘이 아니라 그 대안인 자기반영의 리얼리즘이다. 실재 모방이 대상과 감쪽같이 닮아 보여서 눈길을 끈다면, 작가의 회화는 그런 환영의 미혹과 거리가 멀다. 그의 작품은 현실 대상의 관찰로부터 나온 사실적 형상이라 해도, 실재를 자처한 환영이 아니라 작가가 의식하는 '나'를 반영하기 위해 자의로 변형된 리얼리즘이다. 여기에는 오래된 실재 재현의 권위가 탈각된 대신, 소재의 표현 뒤로 작가 자신의 잠재된 자아의 흔적들이 투영되어 있다. 본래 의식 아래로 가라앉아 있는 자아의 원형은 결코 밖으로 나타나지 않는 법이다. 간혹 우연한 기회에 다른 모습으로 떠오르는데, 그 때마다 자아 원형은 애매한 흔적 상태로 비추어진다. 마치 어떤 카니발에 매번 다른 마스크를 쓰고 나타나는 사람처럼 말이다. 우리가 그의 정체를 궁금해 하면 할수록 그는 오리무중이 되는데, 왜냐하면 그는 늘 '차이의 반복répétition différentielle'만 보여줄 뿐이기 때문이다. 그의 정체를 알고자 하면, 그가 쓴 마스크가 헐겁게 되거나 벌어진 틈이 있어야 하지 않을까?

손상기의 회화는 잘 다듬어졌다기보다 거칠고 서투른 형상이며, 완벽하게 마무리됐다기보다는 미완성으로 남겨진 모습을 보인다. 그의 드로잉과 유화는 어느 모로 보나 테크닉 면에서 세련됨보다는 스치고 지나간 연필 혹은 붓자국과 무위로 덮인 물감 자국들로 인해 어리숙하고 단순해 보인다. 희극적 풍자와 그로테스크가 없어도 우리는 이런 그의 회화를 넓은 의미에서의 캐

공작도시 – 공사 중, 97x130cm, 1981

리커처라고 불러도 무방할 듯하다. 어릴 때부터 그림을 그려온 그가 왜 20대 중반 즈음 굳이 재현의 규칙들을 멀리하고, 자유분방하고 과장과 생략이 심한 캐리커처 식 화법을 선택한 것일까? 대학시절에 적은 것으로 보이는 메모에 그 화법 변화의 실마리가 있다. "구상적 사실작업을 차츰 그리면서, 구상적 사실작업에 불만을 품기 시작했다"라거나, 년도 미상의 글 중에 "나는 나의 작업(그림 그리는 일)을 어떤 형식이나 방법에 따르지 않는다"거나 "나를 위해 작업을 철저하게 자유 속에서 대기한다"라는 기록들도 있다.

작가에게 기존의 구상 재현법은 상징적이거나 정교한 모방이거나간에 자신을 가로막는 마스크로 여겨졌음이 분명하다. 자신이 아닌 실제의 어떤 것으로 통하게 하는 모방은 결국 자신을 시야에서 지워버리는 일이 되고 만다. 이 덮어씌움에 답답하고 불만족한 그가 마스크를 헐겁게 하는 방도로 자유롭고 임의로운 표현의 캐리커처 식 작법을 선택한 것은 별 의심의 여지가 없다고 생각된다. 이 사실을 설명하기 위해 나는 재현의 마스크와 대비되는 의미로 *캐리커처 식 회화를 마스크라드masquerade라는 어휘로 등치시켜 생각해보고자 한다(Efrat Tseelon, Masquerade and Identities : Essays on Gender, Sexuality and Marginality, London : Routledge, 2001, 참조). 마스크라드는 마스크라는 가면의 뜻에 카니발 퍼레이드와 같은 놀이의 뜻이 더 부가된 단어이다. 마스크가 착용자 얼굴을 감싸 덮어 그 정체를 다른 정체로 재현한다면, 마스크라드는 가리되 착용자(작가)의 정체를 넌지시 알려주며 관람자 앞에서 의도적으로 착용자에 관해 진술하는 속성을 지닌다. 따라서 마스크가 다른 실재의 재현이면, 마스크라드는 은폐를 전복시키는 역설을 행하며 과장이나 생략을 통해 재현의 규칙을 깨트리는 플레이이다. 손상기 회화의 리얼리즘도 이러한 속성을 지니고 있다. 완벽한 재현에 불만을 품은 작가가 소재를 변형시키고 왜곡하면서, 그

벌어진 재현의 틈에 넌지시 자아의 흔적을 드러내곤 하는 것이다. 즉 일종의 캐리커처라고 부를 수 있는 제작 방식을 실천한 것인데, 나는 바로 그 점을 주목하고자 한다.

　작가의 예술적 계획은 치밀하다고 볼 수 있다. 일견 허술해 보이는 캐리커처 풍의 화면을 운용하면서도, 그는 숨겨진 자신의 내면의 본질과 더 닮은 이미지들을 등장시키기 위해 고군분투했던 것으로 알려져 있다. 그렇게 해서 형성된 그의 작품들은 핵심으로 파고드는 생략과 긴밀한 압축으로 간결하며, 형태와 구도의 과장 그리고 짙은 색 사용으로 강렬한 시각의 장을 이룬다. 빠르게 스치고 지나간 선들은 우연히 이루어진 것처럼 보여도 실은 날카로운 심리적 외마디 외침이고, 화면을 어둠으로 뒤덮는 짙고 넓은 색면들은 무작위로 도포한 듯해도 그 밑을 헤아리기 힘든 우수의 그늘, 스며들어 가슴을 적시는 축축한 물기의 번짐인 것이다. 그러므로 눈으로 보여지는 것들은 그의 실제 모티브가 아니라고 해야 할 것이다. 말하자면 표면의 인상은 화가의 마스크라드와의 첫 조우일 뿐이라고 할 수 있다. 캐리커처 식 표현의 엉킨 선의 다발과 색의 망net 사이에서 우리가 보아야만 하는 것은 가슴을 두드리며 다가오는 어떤 궁극의 메시지들이다. 그는 그 기호들의 망 뒤에서 우리를 향해 소리를 지르거나 나지막이 속삭이며, 또는 절대 정적 속에서 눈을 감고 달빛을 보도록 요청하는 구도자의 모습으로 다가온다. 그의 회화가 던지는 메시지들은 그가 남긴 기록(《작가 노트》)들처럼, 우리의 흐트러진 영혼을 가다듬게 하는 '진실함'이며 너무 빠른 리듬의 삶에 지친 지각을 다독이는 힘이 있다. 생략과 과장의 회화 어휘들을 구사하면서, 놀랍게도 그는 이렇게 우리 영혼의 자락을 건드리는 진실을 품은 예술세계를 펼쳐 보인다. 따라서 삶의 본질에 육박하는 그의 회화의 형식인 리얼리즘에 대한

동숭동에서 본 새, 110x110cm, 1986

질문이 솟아날 수밖에 없다. 그 자신의 고백처럼 '엄격한 훈련'을 통해 짜여
진 화면의 마스크라드에 대한 질문이다.

> 내가 그림을 그리는 것은 (...중략...) 암흑 속에서 고독과 오한을 느끼며 아픔에
>
> 신음하는 내면의 언어를 추려내어 가혹하고 엄격한 훈련으로 그림을 그리는
>
> 것이다. 화면에 욕심껏 표현되는 것은 꼭 그리지 않으면 안 될 필연적인 나의

모습이고, 상실이 빚은 어둠 속에서 살아가는 나의 모습이며, 즉 어떤 것에서

헤어나기 위해 고함지르는 나의 모습인 것이다.

— 〈손상기유화발표전〉(동덕미술관, 1981) 팜플렛 서문에서

　작가는 자신을 가리던 기존의 모방과 재현의 빗장을 내리면서 실감나는
환영 효과를 포기했지만, 그 대신 헐거워진 마스크(캐리커처 식 표현) 아래로
자기 자아를 은유하거나 표현할 수 있는 자유를 얻게 되었다. 가슴에 고여
일렁이는 말과 생각을 아무 걸림 없이 전달할 수 있는 자유로움이 무엇과도
바꿀 수 없는 그의 열정이기에, 20대 중반의 전주시절부터 30대의 서울시절
에 이르기까지 온갖 역경에도 불구하고 존재의 본래성을 반영할 수 있는 회
화에 몰두한 듯하다.

　마스크라드가 그 엉성한 가림으로 착용자(작가)에 관한 하나의 은유적 진
술임을 유의한다면, 마스크라드의 변장술에는 처음부터 속임수나 기만의
의도는 없었다고 보아야 한다. 오히려 그의 경우, 예술적 계획에 의해 작가
의 내면적 본질이 역설적으로 더 돌출되므로, 그의 캐리커처 식 리얼리즘
은 작가의 의도가 실린 일종의 자기반영의 게임이 된다. 약간 지나친 비교
가 될지 모르나, J. 호이징가는 인류문화의 유희성을 탐구한《놀이하는 인간
Homo Ludens》에서 인간이 예술로 허구를 즐기고 삶의 생동감과 즐거움을
배가시키는 속성이 있다고 했다. 예술-유희가 인간으로 하여금 물리적 생
존 이상의 가치를 누리게 한다고 한 호이징가의 주장대로라면, 마스크라드
의 자기반영에 의해 불안한 존재조건을 예술혼으로 불태운 작가의 상태는
최대한 효율적인 삶이었고, 그 진솔한 반영으로 감상자에게도 본래적 삶의
의미를 되돌아 보게 한 점에서 훌륭한 예술적 실천이라고 생각된다. 더군다

나 진정한 의미의 되돌아 봄(reflect, reflexion) 같은 성찰은 자기 자신과 직면하는 감동과 자기 개시의 더 없는 기쁨을 동반하기 마련이다. 마스크라드로 구성된 작가의 회화는 결국 우리에게 살아있음이 어떤 상태여야 하는지를 확인해주고, 삶의 존재론적 차원을 심화 확장시키는 계기가 된다고 볼 수 있다.

손상기는 예술적 자의식이 강한 작가로, 항상 자신의 본질을 표현하고 반영하려는 의도로 충만했다. 위에서 인용한 첫 번째 개인전의 글에서 "꼭 그리지 않으면 안 될 필연적인 나의 모습"이라고 적을 만큼 자기반영의 의지는 남달랐다. 이 남다름은 왜 일까? 잘 알려진 것처럼 그는 척추만곡의 신체장애 때문에 초등학교 때부터 소외와 고독 그리고 절망 같은 자기 함몰의 아픈 경험을 했다. 그리고 시간이 지나 차츰 극복을 하게 되는데, 그 구원은 바로 그림 그리는 일에서 왔다. 그림은 그에게 현실에서 찾을 수 없는 자기 정체성을 발견하게 했고, 자존감의 원천이 되어 주었으며, 열등감 없이 자기를 반영하는 통로로 확인되었다. 인간은 자아와 현실, 정신과 신체가 괴리를 보이며 갈등을 일으킬 때 이를 극복하기 위해 양자가 일치되는 원초적 지각의 상태로 돌아가고자 하는데, 손상기의 경우 위기의 순간마다 회화에서의 자기반영으로 양자 합일의 지각 체험을 가질 수 있었다고 생각된다.[3]

미술사에서 볼 때, 자기반영의 예술관은 근대적 현상이다. 절대 진리와 이상을 내세우던 고전적 환영주의를 탈신비화하면서 등장한 것이 바로 자기반영의 예술이다. 이 자기반영 미술은 휴머니즘의 르네상스 시대부터 개인주의가 극에 도달한 20세기에 이르기까지 환영주의 미술과 대립하며 그 상

[3] "그림을 그리는 사람, 화가가 될 결심을 하거나 권유에 의해서도 아니었다. 정신적으로 위험한 시기에 그림을 그리는 일 외의 어떤 일에도 반항투성이었고, 한마디로 불만뿐이었다. 그림을 그리는 시간은 즐거움뿐이었다. 그 즐거움이 없었던들 이 시대를 살 수 없었을 것이다". 년도 미상의 이 글은 《손상기의 글과 그림 ― 자라지 않는 나무》(샘터화랑, 1998)에 수록되어 있다.

대편에서 점진적으로 영역을 확대해 왔다. 자의식이 강화된 근대로 올수록 자기정체성을 표출하려는 예술가의 수는 급증한다. 개인의 감성과 정서 그리고 주관적 의식을 중시한 작가들은 낭만주의, 상징주의, 후기인상주의를 거쳐 에콜 드 파리의 수많은 구상, 추상 미술운동에서 주역들로 등장하며, 표현주의와 전후 구상과 앵포르멜에서도 F. 베이컨과 J. 포트리에, J. 뒤뷔페 같은 작가들이 대변자로 영역을 확대한 것을 보게 된다. 자기반영의 미술은 구상, 추상의 구분 없이 합리적 원칙이나 기계적 사고를 경계하고 개인의 개성과 자유를 존중하며 자신에 관한 것을 표현하는 방식이므로, 강렬한 감정과 정서, 상상력을 발휘하는 미술을 낳는 경향이 있다. 다만 주의할 사항이 있다면, 미술 매체의 자율성을 강조한 안티 휴머니즘의 모더니즘, 여기서의 매체의 자기반영과 사회 현실을 비추어야 한다고 주장한 사회주의 리얼리즘의 반영성과는 혼동하지 말아야 할 것이다. 양 쪽 모두 현존재의 자기반영의 가치를 폄하하고 개인의 상징적, 초월적 반영의 가능성도 인정하지 않으며, 본래적 자기 존재의 폐쇄 아래 작가가 아닌 다른 것들, 즉 매체의 자율과 순수성, 사회, 역사의 맥락이 더 중요하다고 주장한다.

하지만 자기반영의 미술에서는 개인 존재가 개시되는 의의와 가치를 중시한다. 그래서 작가의 자아 표현이 초점에 놓이고 그 반영의 다양한 의도와 목적을 주목하게 된다. 다중의 의의를 무시하는 것이 아니라 인간중심의 사고에서 출발해 모든 집단—대중, 민중—의 근거가 개인이라는 관점에서 개인의 가치를 더 앞세우는 것이다. 자아는 대중 속 개인마다 독립적이고 동등하며 개별화된 근본 의식으로서, 근대 이후 예술에서 그만큼 더 중요한 표현의 기제로 간주되고 있다. 그래서 오늘날 미술에서도 자기반영의 작가들은 자신을 이끄는 자아에 집중하고, S. 프로이트와 J. 라캉의 정신분석의

논리를 참조하여 본질적으로 자신을 개시할 수 있는 무의식 혹은 분열된 자의식의 주체를, 혹은 자아의 욕망의 미끼를 표현해내곤 하는 것이다. 그래서 자아충족의 주체에 근거한 재현의 관례에 무관심한 대신 주체의 분열 상태 — 반복, 차이와 지연 등으로 나타나는 존재의 불안을 차용과 패러디, 은유와 환유 등 다양한 변용의 이미지로 묘사해내고 있다.

손상기는 1973년에 모딜리아니의 〈나부상〉을 흉내 낸 드로잉을 그리면서 선과 터치 하나에도 자신의 호흡과 생명을 바치겠다는 메모를 적음으로써 이미 자기반영의 리얼리즘에 헌신하려는 확고한 결심을 드러냈다. 이후 1980년대 후반의 〈공작도시〉 연작에 이르기까지 그는 기존 재현의 프레임에 무심한 반면, 자기반영을 하는 그림 그리는 일에는 혼신의 힘을 기울인다. 자기반영의 회화는 결국 그에게 있어서 세상과 소통하는 회로가 되고, 메마른 자아에 물을 대며, 질식하는 가슴에 공기를 불어넣는 수단이 됐기 때문에 마치 생명을 이어가기 위해 호흡하듯 절체절명으로 그림 그리기를 실행했다.[4] 그래서 그림 그릴 재료가 떨어지면 자신의 가난을 한탄하며 마치 숨 쉴 공기가 모자란 것 같이 불안해 하고 슬퍼하지 않던가. 그의 예술관이 이러하므로 그는 회화의 소재나 주제의 차이를 불문하고 어느 경우에서든 자아와 자아의 욕망을 일치시키는 자기반영의 창작을 늘 염원하곤 했다. 당시 구상화의 전형적 소재인 풍경, 정물, 인물이든 반구상의 설화적 소재이든,[5] 나아가 1980년대의 사회적 리얼리즘의 소재이든 궁극적으로 거기에 자기 자신의 본질을 반영하려는 의지에는 변함이 없었다고 볼 수 있다.

[4] "그래서 그림 없이는 한시도 살 수 없다고 말했다. 목숨처럼 지키고 싶은 그림이라고 말할 때, 나는 그것이 그의 필연적인 운명의 선택처럼 보였다"(원동석, 〈인간 손상기론〉, 가나아트, 1988). 작고 16주기 기념으로 발간된 작가의 전작 도록인 《손상기》(샘터아트북, 2004)에 게재. 78쪽.

[5] "원래 숙명적인 고독에 학창시절에는 정신적, 설화적인 작품들로 자아표현에 여념이 없었던 것으로 기억한다." 대학 스승인 서양화가 고화흠이 작가의 첫 개인전에 부친 소감의 일단이다. 이광복, 〈고독과 오한을 승리로 장식하며〉에서 재인용.

참말이지 나는 나의 내부에서 스스로 나오려 하는 이외의 다른 아무 것도 살

아보려고 하지 않았다.

— 〈작가 노트〉, 년도 미상

　자기반영의 리얼리즘은 모방예술의 투명한 재현(환영) 시스템을 전복시
킨다. L. B. 알베르티가 말한 다음 오랜 기간 회화에 대한 하나의 정의로 믿
어졌던 말, 즉 회화가 세상을 향한 창 혹은 거울이란 오랜 전제도 무효화시
킨다. 만일 자기반영의 회화에도 거울이 있다면, 그 거울에는 수없이 다양
한 이미지들이 투영될 수밖에 없을 것이다. 왜냐하면 자기를 비추려는 작가
들은 분열되어 불확실한 원자아를 위해 형태의 왜곡과 변형, 파격적 양식
실험뿐 아니라 내용의 상징, 은유, 환유와 인용, 패러디 등 회화 언어의 온갖
수사법들을 마다하지 않을 것이기 때문이다. 그럼으로써 모방의 전통적 규
칙들은 뒤흔들리고, 환영에 대한 그간의 우리의 순진한 믿음도 손상되는 것
이다. 손상기의 회화는 이런 다양한 표현의 전략들 가운데 자신에게 친숙하
게 여겨지는 형상들을 선택, 이를 문학적-시적 감성으로 재구성하는 방식
으로 작업했다. 회화의 시각적 표현에다 자기반영의 문학적 수사를 장착하
는 방법은 물론 요즈음의 포스트모던 작가들도 사용하고 있다. 그런데 이들
과 비교하면, 그의 소재와 주제는 그다지 폭넓지 않고 파격적 패러디나 복
잡한 형식 실험도 없이 소박하다 할 정도로 평범해 보인다.[6] 하지만 그럼에
도 불구하고 그의 작품은 뜻밖에도 사회 각층의 많은 감상자들로부터 폭넓

[6] 평론가들은 39세로 요절한 작가의 짧은 작업 기간 때문에 작품 제작의 폭이 넓어지거나 많은 변화가 실행될 수 없었음을 아
쉬워 한다. 원동석은 〈40대 요절작가는 천재인가〉에서 "'예술이란 이런 것이다'라고 우리에게 충분히 보여준 점에서 단연코
예술의 요절은 아니다"(《손상기》, 64쪽)라고 적고 있으나, 만일 그가 더 길게 작업할 수 있었다면 훨씬 더 풍부한 작업을 시도
하고 남길 수 있지 않았을까 가정해 보게 된다.

은 공감대를 형성하면서 찬사를 얻고 있다. 왜일까? 만약 그의 작품이 환영에 대한 공격과 형상 표현의 패러디만이라면 다른 자기반영의 미술—1980년대 신표현주의와 신형상, 자유 구상의 무수한 아류들—의 쇠퇴처럼 21세기를 넘기지 않고 사라졌을 것이다. 하지만 그의 작품은 자기반영의 집중력과 대단히 진솔한 문학적 감수성 그리고 진심과 공감이 담긴 내용의 깊이 덕분에 지금도 다양한 수준의 감상자들을 감동시키고 있다.

> 침울한 사람도 미소를 짓고, 쾌활한 사람은 더욱 명쾌해지며, 어리석은 사람도 싫어하지 않고, 재치 있는 사람도 착상의 묘에 경탄하며, 고지식한 사람도 빈축거리지 않고 현자 또한 칭찬을 아끼지 않도록 노력할 일일세.
>
> — 세르반테스, 《돈키호테》 1권 서문에서

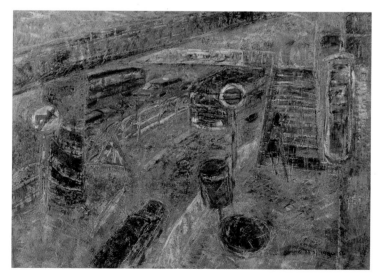

공작도시 – 서울 1, 130×97cm, 1980

돈키호테의 투구

작은 내 가슴에 고인 삶의 언어로 화폭을 채워 도심에서 인간의 영혼이 다시

꽃처럼 부활하는 그런 풍경을 시적인 내면의 공간에서 보이고 싶어 돈키호

테가 기사수업을 나갈 때 만들었던 투구를 수없이 만들어 위대한 당신에게

바치며...

— 〈그림을 그리는 마음〉(동덕미술관, 1983) 팜플렛에서

손상기는 이 글에서 자신의 회화 제작을 돈키호테의 투구 만드는 일로 은
유한다. 그러면서 자신도 모르게 자기반영의 시조인 문학작품 《돈키호테》
의 주인공 이름을 거명하고 있다. 잘 알려져 있다시피, 문학의 총체성을 열
망한 세르반테스는 장대한 대서사 작품 《돈키호테》 안에 인간 존재와 관련
있는 모든 차원과 인간의 모든 관심사를 투영하고자 했다. 그래서 수많은
작은 이야기들이 산재해 있는 《돈키호테》 안에는 각양각색의 삶의 일화들
이 수를 놓고 있으며, 거기에는 온갖 인간의 속성들 즉 이상, 조롱, 아이러니,
호기심, 용기, 소심함, 어리석음, 관대함 등이 반영되어 있다. 그 중에도 주
인공 두 명은 인간 존재에 대한 뛰어난 명제로서, 산초는 상식적이나 물질
적 가치에 대한 집착을, 돈키호테는 광적이나 이상을 수호하는 인물로 인간
세계를 되돌아 보게 한다. 이 둘은 상호 대립적이면서도 물질적인 면과 이
상적인 면을 동시에 지니고 있는, 종잡을 수 없이 복잡한 인간의 특성을 반
영하고 있다. 그 중 손상기가 스스로를 비유한 돈키호테는 이상을 향한 신
뢰와 간단 없는 투신의 유형으로, 모든 악조건에도 몸을 사리지 않고 사회

정의—그것이 비현실적인 환상이어도—를 세우기 위해 끊임없이 모험(기사수업)을 실행한 사람이다. 그래서 궁극적으로 보면 그는 당대 허약하고 무질서한 스페인 사회에 대립한 자기 검토의 역설적 본보기로서 주어져 있다. 그런 돈키호테를 작가는 자신의 모델인 양 예로서 거명하고 있다. 왜냐하면 화가 역시 방향을 상실한 현대사회, 물질중심의 자본주의 산업사회 안에서 본질의 근저로 다가가려는 엉뚱한 사람이며, 무표정한 도시인들 사이에서 진실의 미소를 구하려고 돌진한 사람이기 때문이다. 자기 확신에 투철하고 그것의 실현에 온몸을 던지는 영웅, 인간애가 결여된 세계에서 비극적일 만큼 모색의 몸짓을 멈추지 않은 인간 유형으로서 돈키호테와 화가 손상기는 서로 닮아 있다. 기사소설의 돈키호테를 닮은 화가 역시 다소 허황되게 스스롤 '위대한 자'로 지칭한 드로잉 자화상을 남겼다.

화가는 문학을 좋아했고 평생 많은 짧은 시와 글을 남겼으며, 스케치북의 드로잉마다 간단한 글귀를 적어 놓았다. 그리고 일찍이 문학인이 되기를 꿈꾸었다고도 한다.[7] 그러한 만큼 그는 문학과 미술 둘 다 작품이란 구축물에 작가의 정체성을 반영하는 스펙터클을 펼치고 이 위에 여러 가지 삶의 체험을 엮어내는 작업임을 잘 알고 있었을 것이다. 부언하면 화가와 대문호 세르반테스는 양쪽 모두 그럴 듯하게 보이는 구태의연한 자연주의 모방을 배격하고, 화자(그림 속 인물과 소재들)를 등장시켜서 자아와 현실을 되돌아 보게 했다. 그리고 자기반영의 전략으로서 각자 그림과 소설 안에 자의식의 장치들을 설정하고, 인간과 세상에 대한 '자기이해'와 아울러 스스로를 되돌아 보는 성찰을 시도한 예술가들이다. 세르반테스가 무수한 등장인물들에

[7] 이석우, 〈손상기 — 회화의 표현성과 시적 직관력을 갖춘 경이의 예술, 아픔의 삶〉, 《손상기의 글과 그림 — 자라지 않는 나무》, 샘터아트북, 1988.

게 자기반영의 피드백을 허용했다면, 1982년 즈음의 손상기는 일반 서민과 그들의 일상인 도시의 삶을 그림으로써 소외된 자아와 현실과의 괴리를 비추었고, 그 가운데 현대문명과 사회에 대한 비판 및 도시 주변인들에 대한 관대한 연민의 공감을 울려 퍼지게 했음을 보게 된다.

이제 손상기가 스스로 '돈키호테의 투구'로 지칭한 그 자신의 작품들을 살펴보고자 한다. 거기에 어떤 자기반영이 이루어지는지 간단히 언급하도록 하자. 화가는 〈자라지 않는 나무〉(1976)와 〈고뇌하는 나무〉(1979)에서 가지가 절단된 사철나무를 반구상 화법으로 묘사했다. 이 나무 형상들은 신체장애로 성장이 멈춘 자기 자신, 고뇌하는 자기 자신을 비추어내는 동시에 본질적으로 자유로운 인간 의식이 마음대로 뻗어나갈 수 없는 각박한 세태를 되돌아 보게 한다.[8] 거의 동일한 반영의 축에 놓이는 작품이 또한 〈시들지 않는 꽃〉 연작이다.[9] 이 연작은 도시 가로변의 시멘트 화분에서 시든 듯 피어 있는 꽃들과 마찬가지로 이미 힘든 현실 삶 속에 시들어 메말라버린 자기 자신의 반영이며, 자연의 생명 순환을 거역한 현대산업사회의 모순된 삶의 조건을 가리키는 장치이기도 하다. 만일 화가가 시든 꽃에 시각의 날을 세운다면, 도심 어둠 속 조명등 아래 시들어가는 여인을 표현한 〈취녀〉의 누드도 동일한 관점으로 해석된다. 인간성마저 기계화되는 자본주의 사회에서 쾌락의 도구로 침몰해 가는 소외된 영혼들에 대한 회오의 염이 작가 자신을 엄습했고, 이것이 표현주의적인 필선들로 반영되어 있다.[10] 〈쇼 윈도우 ―허상〉(1986)은 현대산업사회의 대량생산과 소비의 굴레에서 유혹받는 도시인들의 허식을 되돌아 보게 한다. 이 작품의 왼편에 작가 자신을 대신한 '자라지 않는 나무'가, 오른편에는 한 여인이 화려한 유리창 진열대를 응시하는 모습이 그려져 있다. 그런데 진열장의 소비상품에 유혹되어도 이들은 모두 그 너

머의 부의 허식을 누릴 수 없음이 확연하다. 차갑고 냉랭한 푸른 색조는 이들을 '못 가진 자'의 창백한 모습으로 아로새기고, 이런 현실에 전율하는 작가의 내면 상황이 우리에게 전달되기 때문이다. 마치 20세기 초 독일 표현주의자 키르히너의 〈거리〉 연작에서 볼 수 있는 삭막한 도시 속 물질만능의 풍조와 삶의 불안, 인간 소외를 여기서 새삼 마주하게 되는 듯하다.

사실 현대산업사회 속에서 경험하는 존재의 불안과 소외를 묘사한 작품들이라면, 그것들은 주로 〈공작도시〉 연작에 포함되어 있다. 작가의 후기 대표작들로 손꼽히는 이 연작에는 서울 도심의 서민동네와 외곽의 빈민촌, 달동네의 풍경이 그려져 있고, 그 속에서 살아가는 서민의 삶, 곧 자신의 고독하고 핍절한 삶도 적나라하게 반영되어 있다. 연작의 리얼리즘을 분석한 선행 연구자들은 이 연작을 두고 '문명비판'(이석우), '민중에 대한 성찰'(양정무)[⑪], '현실주의'(고충환), '넓은 의미에서 민중미술'(최태만)이라고 설명하며, 더불어 작가의 내면에 대한 관심이 현실 세계로 전환된 계기와 의의를 일괄적으로 강조한다. 나는 여기서 작가에게 미친 80년대 민중미술의 영향을 굳이 비켜가면서,[⑫] 즈음해 나타난 〈공작도시〉 연작이 사회참여의 확신에 의해

⑧ "초가을의 간이역 풍경. 그 풍경 속에 신음소리가 들리고 고통의 고함소리가 내게 보인 것이다. '자유스럽게 자라고 싶다. 이래도 쉼 없이 가까스로 뻗었던 팔 다리를 요리조리 잘려 유월이 낭자하니 어이할 거나'. 대성통곡으로 지쳐 버르적거리는 모습을 보았다. 단정히 가위질되어 (...중략...) 사철나무가 뺃어 내는 소리 없는 절규와 내 가슴 깊이 응어리로 잠재된 펴지 못할 의식과의 만남"(〈자라지 않는 나무〉, 1976).

⑨ 이권호, 〈시들지 않는 꽃〉, 《시들지 않는 꽃》, 20주기 기념유작전 도록, 국립현대미술관, 2008, 11-2쪽 참조.

⑩ "딸을 생각한다. 불빛에 속아서 넋을 판다. 눈빛마저 잃어버린 인간 허물이 되어 어둡고 냉기도는 도회의 거리 속으로 침몰되어 간다. 그러면서도 그는 침몰하는 이유를 모른다"(〈작가 노트〉, 1982. 2).

⑪ 미술사학자 양정무는 작가의 두 번째 개인전(1983)을 기점으로 후기 작품이 '상처받은 욕망의 해소'에서 '민중에 대한 성찰'로 선회하게 되었다고 보고, 특히 그 전 해에 제작된 일련의 〈난지도〉 풍경이 전환점을 이루었다고 분석한다. 〈후기 손상기 연구〉, 《시들지 않는 꽃》, 179-180 참조.

⑫ 이 글에서 언급하지 않더라도, 작가와 민중미술과의 연관은 매우 중요하다. 두 번째 개인전 팜플렛 서문에 수록된 작가의 글 〈그림을 그리는 마음〉에는 현실과 역사 그리고 민중의 아픔을 직시하면서 그들의 삶의 현실을 표현하고 싶은 의지가 분명히 드러나 있다. 시인 이성부와의 교류와 평론가 원동석의 조언 및 주변의 자극이 그를 민중미술과 가깝게 했고, 이어 그는 1985년 민족미술협의회 회원으로 가입하기도 한다.

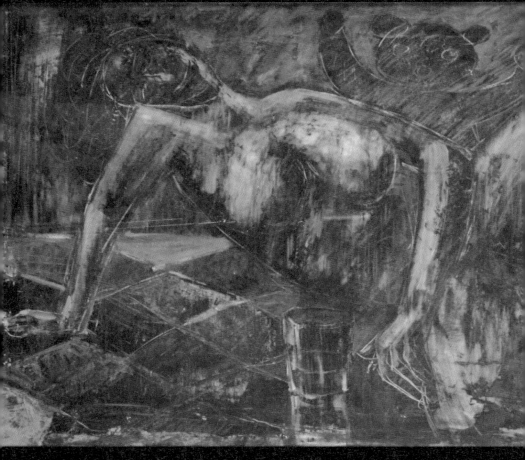

취녀, 65x53cm, 1982

제작됐다기보다 더 직접적으로 작가 자신의 힘겨운 도시생활 체험에 의해서라고 해석하는 입장을 견지하려 한다. 이념적 저항의식은 그의 주체적 존재의식 뒤로 물러나 있으며, 정치사회적 비판보다는 급속한 경제 성장의 그늘에 파묻혀 상실된 인간성과 산업문명 속에서 잊혀진 개인의 인격 문제가 더 신랄하게 드러나 있다. 서울 대도시의 한 모퉁이에서 삶의 불안과 인간 소외를 존재의 본래 문제로 드러내는 작가의 그림에는 인간의 참된 주체성을 회복하기 위한 애끓음이 곳곳에 드러난다.

한 예로 〈서울 – 공작도시〉로 기술된 〈작가 노트〉를 보면, 그는 서울이란 대도시가 장애물이 많은 도시여서 벅차다는 말과 함께, 높은 축대 위로 가파르게 올라가는 계단을 쳐다만 보아도 숨 가쁘다고 적고 있다. 도심 곳곳이 개발의 현장으로 파헤쳐지고 통행차단 표지판들로 넘쳐난 이 도시의 생활이 어찌 장애인에게만 살기 어려운 것이었을까. 평론가 최태만은 도시인들 역시 부득불 불구의 삶을 살지 않을 수 없었다고 고발했으며, 이런 사회에 대한 직시가 좁은 의미에서의 민중미술의 이념보다 더 앞섰다고 설명한다(최태만, 〈육체의 불구와 불구의 시대를 넘어서〉, 《손상기》, 47–8쪽 및 50–2쪽). 사실 이성부 시인의 글 "그의 육체적인 불구는 바로 나의 불구, 우리 시대의 불구를 집약해 놓은 것이 아닌가"를 음미한다면, 작가가 자신의 신체적 불구를 시대의 불구로 환유할 줄 알았고, 그 환유의 대상 각각에 깊은 연민과 공감을 아로새겨 놓았다고 볼 수 있다.

손상기는 자기반영의 충실성을 위해 초, 중기에는 자신의 내면 의식, 감정, 정서에 몰입하려는 태도를 보였다. 실존주의에서 제시한 최고의 도덕이 '자기의 자기에의 성실'에 있듯이, 그도 자신의 참된 본래성에 충실하기 위해 주체적 불안과 고통의 근저를 드러내는 작업에 빠져들곤 했다. 그리하

공작도시 − 쇼 윈도우 허상, 246x130cm, 1986

여 주체적이고 내면적인 존재로 회귀하는 동시에 본래의 자기를 찾기 위해서 종종 상징적, 설화적 표현들을 등장시켰으며, 복잡하고 상반된 감정과 본능으로 이루어진 삶의 양식을 나타내듯 화면을 인위적으로 구성하려는 경향도 강했다. 하지만 후기인 1982년부터는 소재가 도시의 삶과 연관된 것들로 바뀌면서 주변의 자극에 힘 입어 현실 조건들을 인식하는 자기반영이 실행되는 것을 보게 된다. 가난한 도시 서민들의 일상 삶에 대한 공감과 부조리한 현실에 대한 각성을 제시하기 위해 종전의 상징적, 우회적 표현을 버리고 전달력이 강한 축약의 사실 표현과 주변 세계를 모티브로 삼는 결단을 한 것이다.

높은 축대의 위, 아래에 늘어선 지붕들, 좁고 가파른 계단이 있는 골목, 공사장, 판자촌, 그리고 그 곳을 터전으로 살아가는 서민들의 모습이 바로 화가 자신의 참된 존재모습으로 부각되기 시작하며, 그들의 일상이 곧 그 자신의 삶의 본래 모습으로 은유가 되어 등장하는 것을 볼 수 있다. 부의 측면과 아이러니한 대조를 이루는 이 가난과 고독, 우울의 장면들은 실상 그가 늘 속으로 부여안고 있던 감정의 울림과 일치하며, 그의 심연 안에서 꿈틀거리는 자기 확인의 욕구를 불러일으키는 그 무엇과 일치하는 것이다. 그래서 이를 더욱 효과적으로 나타내기 위해 화가는 자신의 표현기법도 바꾸는 변화를 가져왔다. 간략한 스케치 식 선묘 위에 거칠고 빠른 선, 나이프 자국을 사용하며, 물감은 기름기 없이 덩어리를 이루는 임파스토로 화면을 덮고 마티에르를 강조하게 된다. 채도가 낮은 어두운 색조가 지배하는 일면으로 날카로운 백색 선들과 창백한 조명의 밝음이 나타나는 이 같은 화면은 말하자면 심리적 표현주의 회화에서나 볼 수 있는 대단히 강렬한 어법의 장면인 것이다.⑤

공작도시 - 나의 집 골목, 145x110cm, 1985

　　손상기 회화의 자기반영의 취향은 앞에서 언급한 대로 근본적으로 예술적 자의식에서 발로한 것이지만, 후기에 이르러서는 이처럼 자기가 처한 조건 및 상황을 스스로 검토하려는 현실주의 태도에 의해서도 작용한다는 것을 알 수 있다. 자기와 주변을 되돌아보고 반성하는 태도는 형이상학의 특징인 방법론적 자기 검증과도 맞닿아 있다. 그래서 몇몇 유명한 철학적 격언들, 가령 소크라테스의 '너 자신을 알라'에서부터 데카르트의 의식에 대한 회의적 관찰인 '나는 생각한다, 고로 존재한다'는 명제를 생각나게 한다. 또한 자기반영성은 언어에서도 발견되는데, 주어에서 비롯된 동작동사가 다시 주어로 되돌아오는 재귀동사의 경우 주체는 "~한(하는) 자기 자신을 발견한다"는 뜻의 되돌아보는 반성적 커뮤니케이션을 이루게 된다. 학문에서도 특히 언어학의 경우 자기반영성을 지녀서, 언어가 메타언어를 통해 스스

⑬　　"기법상의 문제를 달리해 본다. 표현의 방법이 찐득거림은 없애고 깎아내고 긁어 보고 상처를 내 보고 기호를 두텁게 칠해 보았다. 말하려는 의도를 분명히 하려는 의지로 변화! 변화를 캔버스에 부르짖으면서 밝아오르는 듯한 캔버스에 미소를 보내며..."(〈작가 노트〉, 1981).

공작도시 – 금호동에서, 53x45cm, 1985

로를 돌이켜보는 논의를 한다. 때문에 1950년대 이후 형이상학의 절대적 토대에 반기를 들었던 서구에서는 이 자기반영의 언어학이 모든 인식론과 문화론의 구조적 검토를 위한 방법의 유용한 토대로 적용되곤 했다.[14] 최근에는 P. 리쾨르가 자기반영성의 철학으로 자기 이해를 위한 성찰의 인식, 성찰의 윤리를 해석해내기도 하였다. 이와 같이 자기반영의 개념은 폭이 넓고 그 특정 영역을 가리키는 부속 용어들도 대단히 많아, 이 글에서는 손상기의 회화론으로 제시하기 위한 논의에 국한하기로 한다.

그런데 손상기의 회화에 대한 미술계의 평가가 반드시 긍정적이기만 한 것은 아니다. 그의 자기반영성은 자기 자신을 바라볼 수 있는 비유적─예술적 능력인데, 이따금 그의 이러한 특성이 자기도취(나르시시즘)적이라는 지적을 받기도 하는 것이다. 화가의 강렬하고 집요한 자기응시성이 궁극적으로 스스로를 돌이켜보고 사회와 세계를 성찰하는 속성임을 지적하지 않는다면, 그의 반영성이 자칫 단독자 혹은 개별자의 세계와 별리된 자기 제기이거나 존재의 참된 본질을 가리는 장애물로 오해될 지 모른다는 우려가 생긴다. 그러므로 나는 화가의 작품을 떠받쳐주는 긍정적인 나르시시즘과 자기반영을 통한 사회에 대한 통찰, 그리고 그의 진실성에 근거한 예술관에 대해 간략히 언급하고자 한다.

⑳ 데카르트가 방법적인 자기반영의 회의로 존재론의 불확실한 성격을 폭로했듯이, 같은 시대의 화가 엘 그레코와 벨라스케즈도 각자 자기반영의 방법으로 원근법 및 눈속임의 환영주의 기법의 한계를 부각시켰다. 푸코는 《말과 사물》의 첫 장에서 엘 그레코의 매너리즘처럼 벨라스케즈의 '그림 속 그림'의 왜곡이 투명한 재현에 대립각을 세운 집요한 자기반영적 자기 재현의 결과라고 논증한다.

가난한 육체, 가난하지 않은 예술
– 진실한 자기반영의 리얼리즘

손상기에게 있어서 자기반영의 예술 행위는 세상에 존재하기 위해 필요한 자기 확인이다. 또한 자신과 함께 호흡하고 삶을 나누는 다른 이들을 공감하는 일이고, 현실 앞에 낮은 자세로 가까이 다가가는 방법이기도 하다. 그런데 이러한 자기반영성이 그에게 쉽게 체득되었던 것은 결코 아니다. 우리는 이 점을 다음과 같은 일기체 기록 안에서 살펴볼 수 있다. "인간 세계의 탈피이다. 말하려는 자신이 어리석다. 먹혀지지 않는 나의 언어. 나와 인간들. 어리석은 나는 그들과 격리되어져야 함을 알았다. 스스로 격리되어 주어야 함을 말이다"(〈작가 노트〉, 1976. 11). 이 구절들은 화가가 스스로 얼마나 힘들게 세상과 단절하려 하는지를 알게 한다. 신체적 장애로 자아와 현실의 괴리 앞에서 갈등을 겪고 있던 청년 작가는 경제적 빈곤에 실망하고 미술계의 높은 벽에 절망하면서, 현실과 단절하고 오로지 자신의 내면으로 들어가려는 각오를 한다. 그래서 회화 작업을 '단 혼자의 고독한 노동'으로, '천형을 입은 천재의 고통'으로 스스로 각인시키며 상처를 덮고 작업에만 매진하려는 모습이 역력하게 전해진다. 하지만 얼마 지나지 않아 이 고독한 작업은 이성부 시인의 〈다 자란 어둠을 보며〉의 구절, "오 끊임없이 저를 가두어서 불타는 그대, 가두어서 더욱 터져나오는 그대!"라는 외침대로 억눌린 자아를 놀라운 자기반영의 예술로 끌어 올리게 되는 것이다.

한편 우리는 약간 다른 각도로 작가의 자기반영의 형성 과정을 살펴볼 필요도 있다. 다시 그의 기록을 참조하도록 하자. "그림은 말로 배우는 것이 아

니다. 눈으로 배우는 것이다"(〈작가 노트〉, 년도 미상), "모든 진정한 예술작품에 있어 말로 표현될 수 없는 부분이 있음은 명확하다. 작품으로 하여금 스스로 말하게 해야 한다"(〈작가 노트〉, 년도 미상)고 역시 적었다. 이 언급들은 앙리 마티스의 "화가가 되려면 자신의 혀를 잘라라"라는 가혹한 언사와 함께, 예술의 순수한 반영성에 대한 시사성 강한 내용을 담고 있다. 1980년대의 화가는 민중미술에 공감하면서도 떠들썩한 이론 학습이나 이념 논쟁에 참여하지 않았는데, 이는 자신의 본성에 충실하게 가슴에서 우러나오는 표현만을 하려는 의지가 있었기 때문이다. 즉 진실한 자기반영을 위해 오로지 내면 의식, 감정, 정서, 느낌에 몰입하고, 부차적일 수밖에 없는 언어의 수사들을 멀리한 채 회화 작품 스스로 말하게 하려는 의도였던 것이다.

사실 어느 면에서 예술가는 수도자와도 같이 매일 자기 영혼의 거울을 닦을 필요가 있고, 그러기 위해서라도 자의든 타의든 현실과의 격리를 어느 정도 실행하며 자기반영을 해야 한다. 그런데 사회주의 참여미술 입장에서 보면, 이런 태도는 이기적이고 개인적으로 여겨질 수 있다. 자기에 대한 관심으로 현실사회에 등 돌리고 오로지 자신과 주변에 대한 근시안적 안목을 시현한 듯 여겨질 것이기 때문이다. 그런데 실제로 화가는 1970년대 작업에서 자기를 중심으로 한 주변 가족 혹은 고향에 대한 집착이 강해 보이는 소재와 주제의 작품들을 잇달아 선보였다. 문학과 비교하면 마치 일기나 에세이의 장르와 유사하다 할 만큼, 자신과 주변에 대한 관찰과 은유로 가득한 서정적 작품들이었다. 그러나 전주시절의 이런 〈양지〉(1973)와 〈장날〉(1973) 같은 작품들도 향토색 짙은 소재와 다분히 당대 구상작가들의 영향을 짐작케 하는 설화적 묘사를 제외하면, 문제가 달라진다. 말하자면 이미 여기서도 공간 환영을 낳는 원근법과 입체 묘사는 배제되어 있고, 인물과 주변 공간

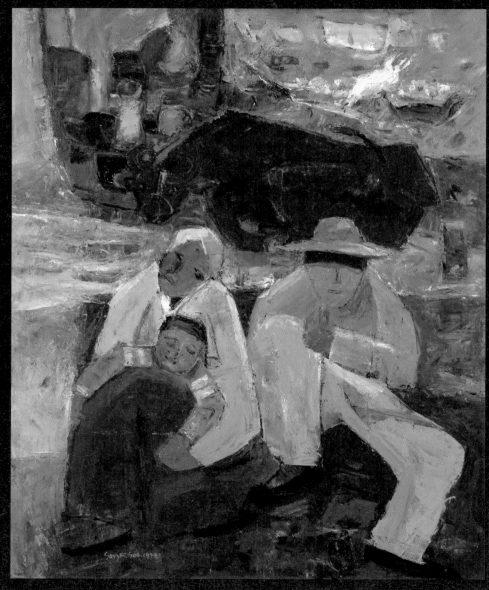

양지, 130x162cm, 1973

이 평면적으로 표현되며, 인물 실루엣의 변형은 의도적으로 서투르게 묘사되어 있다. 결국 자기중심적으로 실체화하는 환영주의를 파괴하고 있는 것이다. 모방의 질서를 혼란에 빠트리는 이 같은 표현법은 앞에서 말한 캐리커처 식 마스크라드의 전조로서, 차후 확립될 작가의 전형적인 자기반영의 표현법을 예고하는 것이다. 예술적 허구의 구성으로 고향 가족과 장날의 기억을 불러일으키는 이 작품들에서 작가의 자기도취를 읽을지 아니면 주변 사회 혹은 세계에 대한 개인적 통찰로 읽을지는 해석하는 이의 몫이긴 하나, 가난한 육체적 갈등을 미처 극복하지 못한 작가에게 주변 사회와 역사에의 참여를 잣대로 들이대는 일은 별로 타당하지 않다고 여겨진다.

손상기는 신체적 조건에 의해 대단히 내향적 기질을 갖는 작가이다. 그럼에도 그는 대학시절 은사인 원동석이 자신이 아닌 사회의 다른 불행한 이들을 바라보도록 충고를 했을 때(원동석, 〈새로운 서정적 현실세계의 만남〉, 《손상기》, 54–5쪽 참조), 자신의 의식이 응고되어 예술혼이 경화되지 않도록 조언한 스승의 말을 귀담아 들었다. 그래서 1983년 두 번째 개인전에 전시된 작품들 중에는 소외된 사회 현실을 돌아보는 소재들이 많다. 무엇보다 〈공작도시〉 연작에서 서울 도심의 개발현장과 주변부 빈민촌의 삶을 공감의 눈길로 반영해 내는 변화가 보인다. 그렇지만 민중미술의 이름으로 제작된 이런 경우에도 화면의 한쪽에는 어김없이 자신을 되돌아보는 장치들이 곳곳에 나타나 있다. 가지 잘린 나무와 높은 축대, 하늘 아래 닥지닥지 붙은 판자촌 지붕들, 어두운 골목의 아이들 등은 화가의 가슴속에서 저며 나온 자아의 환유 이미지들이다. 자기반영의 메아리는 이런 소재 차원에만 머물지 않고 제작의 표현법을 통해서도 울려 나온다. 덩어리지거나 흘러내린 물감의 마티에르, 어두운 색조, 거친 붓 자국과 나이프 자국들에서, 또한 "나의 화폭에 수많은 셀 수 없는 백

색선, 한의 가락 되어 화폭에 군중 이룬다"는 그 선들을 통해서도 자기반영
은 빛을 발한다.

　손상기의 창작태도는 프로이트나 라캉이 언급한 예술론으로 해석되기도
한다.[⑧] 인간의 욕망 혹은 리비도의 흐름이 세계와 부딪치면서 자기애인 나
르시시즘의 상태로 빠져든다는 설명이 있다. 하지만 그것이 병적 나르시시
즘이면, 자아가 외부와의 통로를 스스로 차단하고 세상을 자기 상상대로
왜곡해 버리기 때문에 정상적인 창작이 가능할 수가 없다. 손상기 역시 자
신을 가두려는 충동이 있었으나 그는 탁월한 자의식으로 이런 자폐의 심리
를 통어할 줄 알았다("내 자신을 밀폐하려는 내가 밉다"). 나아가 그는 회화작업
의 자기반영을 통해 근원적 욕망과 현실 사이의 긴장을 해소할 뿐 아니라,
세상에 자신을 투영함으로서 소외된 사회의 주체들을 연민의 눈으로 조망
할 수도 있었다.[⑨] 따라서 그에게는 자신과 주변 세계의 불안과 분열을 그대
로 응시할 수 있는 건강한 나르시시즘의 자기반영이 존재하는 것이다. 이를
입증하듯 이성부 시인은 〈삶의 불구〉라는 산문에서 "그는 외부로부터 자신
을 차단해 버리는 속성이 있어 항상 절반은 차가운 죽음 쪽에, 절반은 뜨거
운 삶 속에 놓여 있는 것 같다"고 적는데, 이는 말하자면 타나토스의 욕망과
에로스의 욕망이 적절히 균형을 이루어 창작의 불길이 늘 타오르고 있다는
뜻으로 다가온다.

　화가의 강한 자기응시성[⑩]이 궁극적으로 자신뿐 아니라 사회와 세계를 성
찰하는 속성으로 자리 잡게 되는 과정에는 그 자신의 문학적 소양이 중요한
기여를 했음을 또한 언급하지 않을 수 없다. 앞에서 인용한 작가의 글을 반
복의 우를 범하더라도 다시 한 번 더 여기에 옮기도록 한다. "작은 내 가슴에
고인 삶의 언어로 화폭을 채워 도심에서 인간의 영혼이 다시 꽃처럼 부활하

는 그런 풍경을 시적인 내면의 공간에서 보이고 싶어 돈키호테가 기사수업을 나갈 때 만들었던 투구를 수없이 만들어 위대한 당신에게 바치며... ". 이 글에서 그는 시-언어로 회화-이미지를 채우고, 다시 후자인 풍경 이미지를 시-언어로 표현하려는 의도를 드러낸다. 시가 그림이 되고, 그림이 시가 되는 이 경계 없는 순환의 사고방식⑤이 비록 전혀 새롭지 않다 하더라도, 그것이 가져다주는 효과를 간과할 수는 없다. 시와 회화의 통섭은 결국 작가의 상상력을 보다 더 자유롭게 하고, 예술적 기획의 폭을 넓히며, 느낌과 감정을 설득력 있게 하고, '이미지의 집약'(작가의 말)을 높이는 효과를 낳는다. 이런 비옥한 집약의 효과를 통해, 작가는 텅 빈 캔버스 화면을 마주할 때 닥쳐오는 막연한 상태를 해소하면서 또한 자신의 가슴에 고인 무수한 반영의 갈망들을 헷갈림 없이 표현해 낼 수 있었을 것이다. 강한 자기응시가 이 과정에서 솟아나며, 나아가 삶의 본질―라캉이 말한 실재계의 깨달음―에 접근하게 하는 방책이 됨은 부언할 필요도 없다.

이석우 박사는 연구논문인 〈손상기, 회화의 표현성과 시적 직관력을 갖춘 경이의 예술, 아픔의 삶〉에서 그림과 문학의 접목이 낳는 특성을 짚어내는 가운데 화가의 표현력을 가리켜 '시적 직관력'이라 부르고 있다.⑩ 회화와 시

⑤ 양정무는 예술가의 억압된 리비도가 현실원칙에 등 돌린 환상적 구성물(창작물)로 승화될 수 있어 신경증으로 이어지지 않는다는 프로이드의 정신분석학 이론과 라캉의 욕망의 나르시시즘과 응시이론을 통해 작가의 예술관을 해석한다. 〈후기 손상기 연구〉, 《시들지 않는 꽃》, 182~4쪽 참조.

⑯ "나는 자신의 계율처럼 생긴 것에 의하여 억제되어 무의식 속에 숨어 있는 진실된 욕망들과 현재 속에 존재하는 긴장들의 해소의 조건으로 뿜어내는 게 그림이다. 상처를 덮어두는 형태로 화면을 덧칠해가며 경멸하는 의미로 검고 짙푸른 모습을 그렸다. 나를 나 아닌 모든 사람들에게 고발하는 표현방법의 수단으로 그림을 그렸다"(〈작가 노트〉, 1976. 11).

⑰ 라캉의 욕망이론을 놓고 보면, 손상기의 강한 자기응시성은 상상계의 보는 '시선'('oeil' ― 은유의 자아 중심적 환상 ―이 상징계의 보여짐을 의식하는 '응시regard' ― 환유의 어긋남, 자아의 분열적 주체 인식 ―에로 진척된 상태를 가리킨다고 하겠다. 욕망 충족의 지연으로 발생하는 차액(잉여쾌락)에 의해 다시 욕망이 지속되는 것이 실재계인데, 손상기의 매일의 화화작업은 또한 욕망을 충족시키지 못하고 다시 욕망을 부르게 되는 미끼 "오브제 쁘띠 아(소문자 a)"가 된다.

⑱ 그의 스케치북 드로잉에는 흔히 시구에 가까운 메모들이 적혀 있다. 화가 자신의 기록대로 "시 속에서 그림도 찾아내고 그림 속에다 시도 집어넣고" 하면서, "시가 화폭마다 베어 꽃이 되네"라는 경지를 지향하는 듯하다.

⑲ 이 글은 《손상기의 글과 그림 ― 자라지 않는 나무》(샘터아트북, 1998)에 수록됨.

는 각각 형상과 언어란 다른 매체를 사용하지만, 대상을 직관에 의해 파악하고 그 감각자료를 감수성과 상상력으로 표현하는 과정은 상호 통하기 때문에 그러한 명제가 가능하다고 판단된다. 예술이 논리나 이념이 아닌 직관이라 파악한 또 다른 학자인 B. 크로체도 시의 표상과 미술의 이미지를 동일한 순수 직관의 계보에 놓았다. 관념철학을 비판한 그가 '예술가가 표현을 통해 직관에 형식을 부여함으로써 미를 실현한다'고 정의한 말은 기억할 만하다. 이러한 시와 그림의 직관이 상호 교차하면, C. 그린버그의 형식주의 이론의 핵심 즉 예술매체의 순수성과 자율성이 손상되겠지만, 삶의 본질로 다가가 사회와 세계를 성찰하는 효과는 절로 상승될 수밖에 없을 것이다. 더하여 1981년 첫 개인전 이후 시인 이성부와의 교류는 화가의 시적 직관력을 더욱 부추기고, 그를 진솔한 일상적 주제에의 몰입과 감동으로 이끌었을 것이다.

손상기의 캐리커처 식 회화는 학식의 유무를 떠나 보기에 쉽고—이해하기 어렵지 않다—, 작품 안에서 작가로서의 권위를 부리지 않아 어떤 배경의 감상자들일지라도 절로 긴장감을 풀게 된다. 그 강렬한 어두운 색조도 짓누르는 침울함보다는 마음속으로 배어드는 우울한 그늘로 다가올 뿐이다. 누구라도 그의 회화의 허술한 마스크라드에 금방 익숙해지고, 진심으로 회화의 내용에 공감하며, 내면의 울림을 느끼고 감동하게 된다. 보편적인 감상자들의 이런 증상적 반응은 대부분의 평론가들도 인정하며 실토하게 되는 내용이다. 그래서 이석우 박사는 "그의 그림은 소재 주변의 어두움과 거친 터치에도 불구하고 어디엔가 겨울날 따뜻한 햇살이 내려쬐는 듯한 아늑함이 있다. (...중략...) 그의 그림은 아무리 어둡고 거칠고 숨 가빠 보이는 곳이라도 그의 붓의 터치가 가해지면 마치 온돌방처럼 따스해진다"고 진술

한다.[20] 이는 그의 소재가 향토적이라거나 친숙한 일상의 삶을 담고 있어서이기도 하지만, 실은 그보다 더 중요한 요인이 '진실을 향해 긍구하는 마음'의 반영에 있다고 생각하지 않을 수 없다. 한스-게오르크 가다머가 《진리와 방법》이란 주저에서, 예술을 진리(진실) 획득을 가능하게 해주는 '존재계기 Seinsmoment'로 간주하고, 단순한 모방이 아닌 참된 진리의 모방으로 그 자체 역시 참된 존재라고 해석한 점을 주목하고자 한다.[21] 그리고 가다머의 이론을 저절로 머리에 떠오르게 하는 손상기의 회화를 나는 감히 '진실주의 Vérisme'라고 명명하고 싶은 욕구를 누를 수 없다. 미술사에서 대상의 영혼을 담아내는 사실주의를 이렇게 명명하는데, 실상 이 명칭이 가 닿은 작품들은 멀리는 로마시대의 사자의 초상조각들에서, 가까이는 캐테 콜비츠의 휴머니즘 정신이 가득한 판화작품들에 이르기까지 매우 다양하다.

이석우 박사는 논문에서 손상기의 회화를 '생명의 미술'이란 명제로 지칭하고 있는데, 그 작품에서 생명과 삶의 예술을 지적한다는 점에서 더할 나위 없는 적확한 정의로 생각한다. 물질과 형식 중심의 현대사회에서 그에 저항한 정신과 생명의 예술이란 점에서 이보다 더 집약적이고 합당한 용어를 발견하기는 어려울 것이다. 다만 한 작가의 예술세계를 다른 명제로 조명할 가능성이 항상 열려 있다면, 작가 자신이 작품의 핵심을 본질과 진실이라고 자주 설명했던 사태에 비추어, 그리고 "진정한 미술이란 삶의 총체성을 인정하고 그 삶을 진실되게 소통시킬 수 있을 때 가능하다"(〈작가 노트〉, 년도 미

[20] 〈손상기, 회화의 표현성과 시적 직관력을 갖춘 경이의 예술, 아픔의 삶〉, 《손상기의 글과 그림 — 자라지 않는 나무》(샘터아트북, 1998).

[21] H. G. 가다머, 《진리와 방법Wahrheit und Methode》, 이길우 외 옮김, 문학동네, 2000.
가다머는 플라톤이 예술을 모방의 모방 즉 부르며 예술이 진리로부터 멀어진다고 주장한 사실을 비판하는 한편, 모방을 재인식으로 파악한 아리스토텔레스의 이론을 계승하여 예술 그 자체에서 진리 획득을 가능하게 해주는 '진리계기'를 확인한다.

상)고 한 언급에 비추어서, 나는 본질과 진실을 반영한 '진실주의'라고 제안하고자 한다. 그의 노작과 깊은 사색 그리고 세상 현실에 대한 인간적 관찰과 겸허한 자기반성이 스스로를 본질적 진실로 인도했고, 이 모든 노력이 결국 독창적인 자기반영의 리얼리즘을 구축했다는 사실을 기억해서이다. 물론 이런 제안이 그다지 의미 없을 수 있다. 그의 회화적 양식은 자기반영의 리얼리즘이고, 의미론적 접근을 하고자 할 때에만 협소하게 이런 명칭이 사용될 수 있기 때문이다. 그리고 오늘날 새로운 미디어를 이용한 현란한 디지털 테크닉이 눈길을 끄는 미술계에서 이런 진실주의 태도는 쉽게 주목 받지 못했을 가능성이 높다. 하지만 손상기 회화의 경우는 얼마나 예외적인가?

화가 손상기는 자신에게 주어진 가난한 삶의 조건에 비해 엄청난 예술적 결실을 거둔 사람이다. 이런 수확은 그가 평생 자신의 본질인 진실에 겸허하게 다가가려 하고, 그것을 유행하는 사조나 원칙에 따르지 않고 그야말로 '자신의 체질'로서 반영한 덕분이라고 생각된다. 그의 가슴과 뇌리에는 진실이 담겨 주변 세계에 대한 따뜻한 공감이 있었고, 이는 화려한 사회참여나 휴머니즘의 깃발 없이도 충분히 감동을 주는 언어로 솟아날 수 있었다. 만일 사물의 궁극성을 꿰뚫어 보고 친숙함으로 감싸는 화가의 진실에의 반영 자세가 없었다면, 그의 작품을 세르반테스의 노작과 비교한 나의 시도도 무의미했을 것이다.

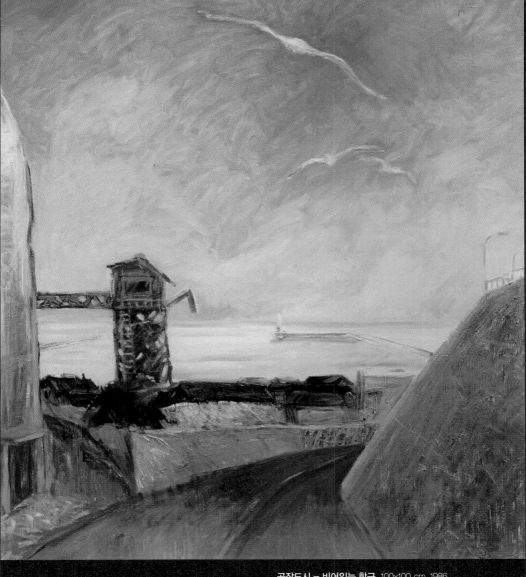

공작도시 – 비어있는 항구, 100x100 cm, 1986

공작도시 - 日沒(일몰)
162x130cm, 1984

상실과 부재의 회화

▶ 손상기의 서울시대

● 서성록

새로운 도전

 손상기의 회화가 커다란 곡절을 겪게 된 것은 그가 서울로 상경해 잇단 문제작을 발표하면서부터이다. 따라서 그의 작품세계를 서울시대를 중심으로 살펴보는 것은 그의 짧은 인생의 후반기를 알아보는 것과 같다고 할 수 있다. 여기서 서울시대라고 한 것은 고향인 여수를 떠나 익산(이리)과 전주를 오가며 학업을 마치고 여동생이 살던 수원에 잠깐 머물다가 서울로 올라와 작업하기 시작한 시절을 말한다. 시기별로는 1979년부터 작고한 1988년까지 10년간을 일컫는다.

 단순히 서울에서 머물며 활동한 것만으로 그의 작품을 구획 짓는 것은 무리한 발상일 수도 있을 것이다. 그럼에도 이 글에서 서울시대를 집중적으로 알아보려는 것은 이 시기를 분수령으로 화풍이 확연히 갈리기 때문이다. 서울 이전 시대만 해도 그의 작품은 향토적, 민속적인 분위기를 짙게 풍겼다.

향곡, 130×130cm, 1977

2008년 손상기 작고 20주기를 맞아 국립현대미술관에서 개최된 〈손상기 유
작전〉을 보면, 서울 이전 시기의 작품들은 '향토색 짙은 서정적 작품'(이권호, 〈
시들지 않는 꽃〉, 〈시들지 않는 꽃〉, 손상기20주기기념유작전 도록, 국립현대미술관, 2008, 10-11쪽)으로 일관하고
있는 것을 알 수 있다. 시골장터의 아낙네, 양지 바른 곳에서 볕을 쬐는 노인
들, 과수원, 탈춤, 시골아이들의 해맑은 표정, 시끌벅적한 시골마당 등을 붓
과 나이프를 번갈아 사용하며 두툼하고 질박한 공간을 만들어갔다.

　서울시대의 작품을 살펴보기에 앞서 잠시 이전 시대의 작품을 개괄하기

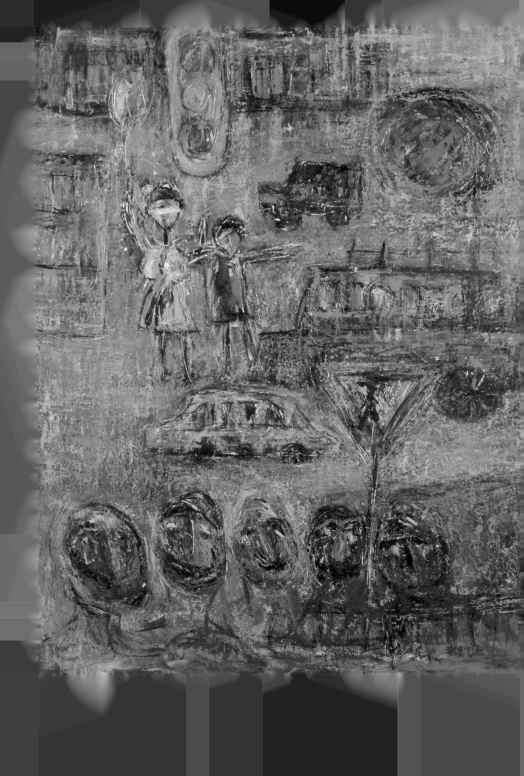

로 하자. 그의 작품이 이렇게 향토적인 이유는 풍광이 좋은 여수 출신이라는 점이 작용하였을 수도 있고, 한편으로는 그에게 등단의 기회를 안겨준 구상전과의 연관성에서 찾아볼 수 있다. 그가 구상전과 처음 관계를 맺은 것은, 원광대 재학시절인 1973년 〈그날의 나는〉이라는 작품을 전북도전에 출품했다가 낙선한 뒤 같은 작품을 1975년에 다시 구상전 공모전에 출품했는데, 그것이 동상을 받으면서이다. 전북도전에 출품한 작품이 전국 규모의 공모전에 당당히 입상한 것이 오히려 손상기에게 큰 자신감을 안겨주었고, 이후로도 꾸준히 구상전 공모전에 출품하여 76년 〈자라지 않는 나무〉가 은상을 받았으며, 79년 〈고뇌하는 나무 1〉과 〈고뇌하는 나무 2〉, 80년 〈서울 2〉와 〈서울 3〉이 각각 입선되었고, 마침내 82년 구상전 공모전 특선을 받음으로써 이 모임의 정식 회원으로 추대되었다. 그러니까 그에게 구상전은 나름대로 작가로서 방향성을 만드는 계기가 되었다고 할 수 있다. 그의 작품이 향토색을 짙게 풍기게 된 계기도 실제로 구상전 멤버였던 장리석이나 최영림, 황유엽 같은 구상화가들과 교류하면서 민속적인 이미지, 향토적인 색조와 넉넉한 질료감의 영향을 받은 탓으로 볼 수 있을 것이다.

그 후 손상기 화백은 사랑하는 아내와 함께 보금자리를 서울로 옮기게 된다. 서울에서의 생활은 손 화백에게 숱한 어려움과 시련의 연속이었다. 그의 서울 상경은 기대와 설렘으로 가득 찼지만, 그는 혹독한 가난과 불운한 가정생활에 시달려야 했다. 엎친 데 덮친 격으로 궁핍과 성격차를 참다 못한 아내가 홀연히 떠나가는 바람에 그는 걷잡을 수 없이 절망의 나락에 빠지고 말았다.

서울로 상경한 후 그의 예술세계에 큰 변화의 주름이 잡혀지게 된다. 그간 예술적 기조로 자리 잡아온 소박한 향토성의 플러그가 뽑혀 나가면서 화

자라지 않는 나무, 91x116cm, 1976

면에는 동요하는 몸짓이 현저해졌다. 구성적이며 차분하던 그림이 다분히 해체적이면서 격렬하게 바뀌게 된다. 붓을 이용하는 방식이 줄어드는 대신 날카로운 나이프에서 나오는 속도감, 긁힌 자국 등이 두드러진다. 마치 굶주린 늑대가 포효하는 울음소리를 듣는 듯한 어떤 섬뜩함에 사로잡히기도 한다. 상실과 부재에 괴로워하는 흔적이 역력한가 하면, 보는 사람에게는 우리의 삶에 드리운 고통의 무게를 실감시킨다.

물론 전부가 치열하거나 비탄적인 것은 아니다. 아현동 시절의 작품들에서는 담장 너머로 넘어온 나무덩굴이라든가 골목에서 노는 아이들의 모습, 꽃가게와 단풍이 든 계절 감각을 살린 동네모습을 담아내기도 했다. 그가 이웃에 애정을 갖고 있었다는 것을 암시해준다. 이는 질곡의 세월을 살면서 맑은 심성을 버리지 않았다는 반증에 다름 아니다.

그러나 이것은 그의 작품에 있어 일부분에 지나지 않는다. 그의 예술관을 관통하고 있었던 것은 결국 '내상을 입은 현실'의 조명이라고 할 수 있다. 작

가는 부당한 실존에 항거하는 외로운 병사처럼 그림의 전선戰線을 지켰다. 이 점을 꿰뚫은 사람은 다름 아닌 시인 이성부였다. 그는 다음과 같이 말했다. "그는 붓과 나이프로, 그 자신의 삶을 포함한 모든 우리 시대의 고통 받는 삶들을 형상화시키고 있는 것 같다. 그가 화려하고 아름다운 색채로 정겹고 따뜻한 대화를 캔버스 위에 그렸다고 할 경우에도, 그의 그림은 결국 아픔 그것의 덩어리요, 그도 아프고 나도 아프다. 결국 그의 그림 앞에 서서 잠시 생각해보는 모든 사람들도 우리 시대의 아픔의 미학을 읽을 것이다"(이광복, 〈고독과 오한을 승리로 장식하며〉, 《손상기》, 회고전 도록, 샘터아트북, 2004, 61쪽).

서울시대에 제작한 작품들은 누드화, 〈시들지 않는 꽃〉 연작, 〈쇼 윈도우〉 등으로 구성되어 있는데, 누드화가 욕망의 그늘과 회한을 드러낸다면, 〈시들지 않는 꽃〉은 열매를 맺지 못하는 불임의 사회를, 〈쇼 윈도우〉는 내면의 미는 외면한 채 쇼 윈도우의 상품처럼 외양만 말끔하게 단장한 화려함을 자랑하는 도시인을 풍자하면서 현대인의 허위의식을 예리하게 들추어 내고 있다(이석우, 〈손상기 회화, 그 소통의 근거〉, 《미술평단》, 한국미술평론가협회, 2011 가을호, 44-5쪽). 그가 바라본 서울은 고통을 받고 있지만 그 사실을 인지조차 하지 못하는 통증마비의 도시였다.

이성부가 말한, '아픔의 미학'이 가장 두드러진 것은 그의 예술세계를 빛나게 한 〈공작도시〉 시리즈이다. 〈공작도시〉란 테마는 그가 원광대 재학시절부터 천착해온 주제이지만, 그것이 본격적으로 표면화된 것은 아무래도 아현동 시절이라고 할 수 있을 것이다. 여기서는 서울 이전 시대의 향토적인 분위기와는 대조적으로 고층빌딩과 철문이 내려진 가게, 사지가 잔인하게 떨어져 나간 나무, 판잣집이 밀집한 달동네나 변두리 풍경, 부산한 거리 표정이 주요한 모티브로 등장한다. 작가는 도시의 음산하고 우울한 모습들

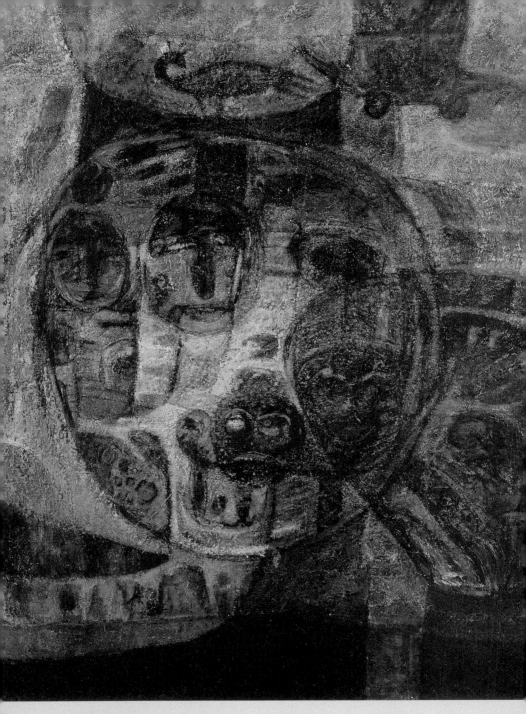

고뇌하는 나무 2, 112x145cm, 1979

을 그로테스크하게 비틀어 화면에 던져 놓았다. 색조에서도 우울한 회백색과 비정한 암갈색이 기조를 이루는가 하면, 화면은 무거운 심리적 중압감을 반영하듯 거친 스크래치로 얼룩져 있다. 이 무렵 그의 작품은 따듯함보다는 속에서 분출된 걷잡을 수 없는 분노와 원망의 감정으로 점철되었다.

이 글에서는 손상기의 작품이 가장 무르익은 시기에 제작한 대표작을 살펴볼 것이다. 그간 손상기의 예술론에 관해서는 선행 연구들이 있었기에 여기서는 중복된 논의를 피하고 작품을 통해 구체적으로 작가가 말하고자 했던 바를 점검하는 데에 초점을 맞추고자 한다. 서울의 대표적인 쓰레기 매립지를 그린 〈난지도〉, 아현동 언덕배기 위에 자리한 육교를 그린 〈서울 1〉, 날품팔이로 하루하루를 이어가는 아낙네를 그린 〈동冬〉, 자신의 불우한 처지를 간접적으로 나타낸 〈자라지 않는 나무〉, 마지막으로 도시 변두리지역을 나타낸 〈고립〉과 하루 일과를 마치고 야심한 밤이 돼서야 집으로 돌아가는 남성을 그린 〈귀가〉 등이 그러하다. 손상기는 이 작품들 속에 자신이 체험한 이웃에 대한 따듯한 시선과 함께 고통과 상실의 발걸음을 새겨 놓았다. 이들 작품에서 그가 서울에서 무엇을 보았고 어떤 문제의식을 품었는지, 그리고 그것을 어떻게 자신의 조형언어로 소화해냈는지 확인해 볼 수 있을 것이다.

도시의 뒤안길

70년대는 무척이나 가난한 시절이었다. 가난과 궁핍을 면하기 위해 지방에서 상경한 사람들이 줄을 이었으며, 그들은 물설고 낯 설은 타향 땅에서 서로를 의지하듯이 무리를 지어 집단촌을 형성하고 지냈다. 그 당시 서울에서 소문난 달동네를 꼽으라면 봉천동과 신림동을 들 수 있을 것이다. 이곳에는 지방에서 올라온 사람들이 비교적 싼 집값 탓에 어깨를 부딪치며 살았다. 그들은 매일 아침이면 덜컹거리는 버스에 몸을 싣고 출근해 하루 종일 일에 시달리고 잔업까지 마친 다음 서산에 해가 떨어진 한참이나 지난 후에

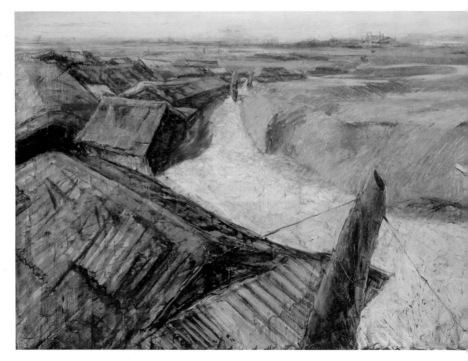

공작도시 — 난지도 성하盛夏, 300x130cm, 1985

야 지친 몸을 이끌고 집에 돌아오곤 했다. 비탈길을 오르는 그들의 뒤를 악착같이 뒤쫓는 긴 그림자는 그들이 짊어진 무거운 멍에만큼이나 힘겹게 느껴졌다.

하지만 이곳도 난지도에 비하면 사치스럽다고 할 수 있다. 지금의 상암동에 위치한 난지도는 쓰레기 매립지역으로 누구의 발길도 허용치 않는 금단의 지역이었다. 손상기가 서울의 여러 지역을 놓아두고 구태여 이 곳을 선택한 이유는 어디에 있을까? 그것은 황량한 매립지 속에서 어렵사리 목숨을 부지해 가는 헐벗은 사람들에 주목해서가 아닐까. 그림에는 아무 것도 없는 허허벌판이 광활하게 펼쳐져 있다. 헛헛함을 전달하기 위해 폭이 넓은 캔버스를 일부러 선택하여 드넓은 풍경을 담으려 했음을 알 수 있다.

손상기는 난지도의 모습을 여러 점 그렸는데, 고립무원으로 철장에 가로막힌 〈고립〉(1984), 성냥갑을 무질서하게 쌓아놓은 듯한 판잣집을 그린 〈난지도〉(1982), 같은 제목으로 그린 것으로 허름한 판자집 앞에서 놀이를 하는 아이들을 그린 〈난지도〉(1983), 납작한 가옥과 황량한 매립지를 양쪽에 대립시켜 긴장감을 유발하는 〈난지도 성하〉(1985) 등이 그러하

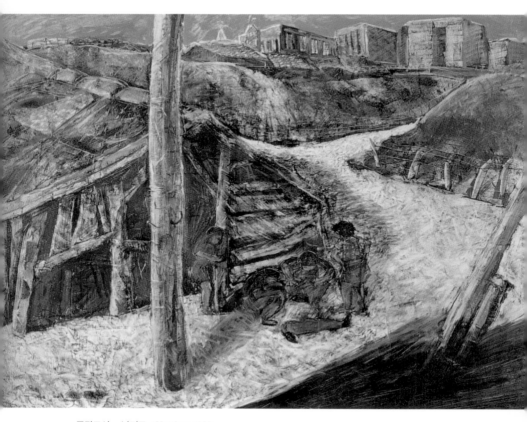

공작도시 – 난지도, 162x112cm, 1983

다. 이 중에서도 작가가 가장 공을 들인 것은 가로 3미터의 대작 〈난지도 성하〉이다. 이 작품은 뙤약볕 아래 대지가 토해내는 이글거리는 열기를 연상시키기라도 하듯이 붉은 갈색의 모노톤으로 채색된 화면에 빠른 필치와 드넓은 공간감이 얹혀진 작품이다.

　잠시 난지도의 과거에 대해 설명하면, 원래 이곳은 청정지역이었던 듯하다. 난지란 난초와 지초를 아우르는 말로 샛강에는 맑은 물이 흐르며, 수양

버들이 늘어서서 낭만적인 분위기를 자아내고, 난초와 지초가 어우러진 아름다운 섬이었음을 지명을 통해 암시해준다. 그런데 이곳이 파괴되기 시작한 것은 쓰레기 매립지로 결정되면서부터이다. 현재는 생태공원으로 조성되어 그 일대도 크게 바뀌었지만, 이전까지만 해도 이곳은 음식물에서 풍기는 악취와 메케한 연기가 풍기는 지역이었다. 70년대만 해도 바람에 실려 온 고약한 악취가 학교 실기실까지 풍겼으니, 난지도의 열악한 환경은 말로 다 표현하기 힘들 정도였다. 그야말로 경제성장의 그늘을 압축적으로 보여주는 현장에 다름 아니었다.

손상기는 사람들이 아름답고 예쁜 경관에 도취되어 있을 때에 성장의 그늘을 생각하고 있었던 것 같다. 우리의 자연이 멍들어가는 것이나 상대적으로 소외되어 있는 사람들에 눈을 돌리게 된 것이다. 그런 점이 이 작품에서도 여실히 드러난다. 그림은 어떤 인적도 찾아볼 수 없다. 사람이 없다는 것은 이곳이 사람이 살 만한 곳이 아니라는 사실을 알려준다. 주변은 온통 냄새 나는 쓰레기더미일 뿐이고, 맑은 물이 흐르고 수양버들이 늘어서 있던 아름다운 지역은 더 이상 찾아볼 수 없다. 말하자면 사람들에 의해 오염되고 파괴된 땅이라는 얘기이다. 작가가 황토빛 나는 갈색을 주조색으로 택한 것은 흙빛을 강조하려 했다기보다는 대지를 태워 버릴 듯한 햇빛의 작렬함을 통해 한층 이곳의 적막감을 고조시키려 했다는 의도로 파악된다. 누구라도 이 금단의 땅에 들어서는 순간 초라한 이방인이 된다는 것을 경고하는 듯하다. 어설픈 희망을 얘기하는 게 도움이 될 리 없다는 것을 감지한 듯, 작가는 어떤 비전을 제시하기보다는 이웃에 대한 침묵이 직무유기가 아닌가 하고 의문을 제기함과 동시에 우리의 경각심을 촉구하였던 것이다.

서울은 공사 중

손상기가 시골생활과 결별하고 서울로 이사를 한 건 새로운 기회이자 아픔이었다. '기회'라고 한 것은 그의 작품을 화랑과 미술인들이 집중된 곳에서 제대로 평가를 받을 수 있다는 것이고, '아픔'이라는 것은 시골에서 뼈가 굵은 사람이 낯선 대도시에 들어와 살아야 한다는 것을 의미하기 때문이다. 손상기는 아현동의 굴레방다리 옆에 사글세 방을 얻고 작은 화실을 열었다. "연탄 앞에다 화폭을 기대어놓고 부뚜막에 앉아 그림을 그렸는데 연탄아궁이에서 새어나오는 연탄가스를 마시며"(이석우, 41쪽) 생활했지만, 본인은 '서울에서 두 번째로 마음이 편안한 화실'이라고 표현할 만큼 만족스러워했다.

그가 아현동에 머문 것은 가난한 화가에게 적합한 동네였기 때문이다. 아현동은 서울 중심에 인접해 있으면서 임대료가 비교적 싼 곳이었으며, 인근에 홍익대, 연세대, 이화여대, 서강대, 추계대가 밀집해 있어 미술을 배우려는 수강생을 받기에 용이한 곳이었다. 이런 탓인지 그 무렵 아현동에는 손상기 말고도 규모가 작은 화실들이 둥지를 틀고 있었는데, 창작만 하는 스튜디오란 용도 외에도 생활비를 벌 수 있는 곳이어서 수입원이 따로 없는 손상기에게는 최적의 장소였다.

손상기는 그가 보고 느낀 것을 그리기 좋아했는데, 〈서울 1〉(1980)도 이런 흐름에서 크게 벗어나지 않는다. 그림에는 육교 아래로 버스와 자동차가 지나 다니고 위로는 고가도로가 나 있다. 신호등과 자동차 표지판, 공사간판, 바닥의 맨홀 뚜껑이 어지럽게 나뒹굴고 있다. 손상기가 이 그림을 그릴 무

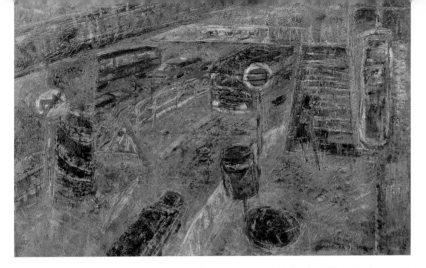

렵은 서울을 순환하는 지하철 2호선 공사가 진행 중이어서 서울 도심이 도떼기 시장처럼 어지러웠다. 특히 차량으로 북새통을 이루는 번잡한 북아현동 지역에 거주한 손상기로서는 공사장에서 나오는 소음과 복잡하게 얽힌 도로, 도로 주변에 방치된 시설물들이 너무 싫었다.

그가 처음 도착했을 때만 해도 서울은 반은 '신기하기도 하고 이상하기도 했다.' 그러나 시간이 지날수록 기대감은 감소되고 불편함은 증가하였다. 누군가에게는 멋진 추억의 유적지가 될 지 모르지만, 그에게는 나날이 고역의 연속이었다. 장애인으로 그가 서울생활에 적응하는 것은 무척 힘든 일이었다. 그는 이 그림과 관련해 이런 글을 남겼다. "장애물이 많은 도시 / 나에게 서울은 벅차다. / 육교, 지하도, 넓은 건널목 그리고 소음. / 한 겨울에 에이는 추움 / 밀리는 사람들의 표정없는 얼굴들 모두가..."(손상기)

작가는 자신의 이런 불편한 감정들을 그림에 쏟아 놓았다. 화면 우측을 보면 장애인이 육교 위를 쩔뚝거리며 올라간다. 그는 보조기구에 의지해 간신히 계단을 오르고 있는 중이다. 이 그림은 어느 날 길 건너편에 있는 국밥

집으로 가기 위해 육교를 오르려 하는데 누군가 목발 두 개를 짚고 계단을 힘겹게 오르는 것을 보고 제작한 그림이라고 한다. 그렇다고 그림의 주인 공이 꼭 타인이라고만 보기도 어렵다. 그 역시 장애인으로서 다른 장애인을 보고 동질감을 느꼈으리라 본다. 조금만 가파른 길을 오르면 숨 차하며 고통을 토로했음을 감안하면, 손상기는 이 그림에서 자신의 처지를 말하고 있는 것으로 추정할 수 있다(그의 폐활량은 정상인의 1/3에 지나지 않았다).

나에게 소망이 있다면

단 한 가지 그것 이외다.

이 기구한 인생을 무슨 말로 다 하지요.

마음이 화려한 한 마리의 새요.

그 새는 고통스런 노래를 하오.

들리지 않는 노래를 하며

표현 없는 모습으로 슬픔의 몸짓을 하고 있소.

시에서 보이듯이 손상기는 자신의 내면에 튼튼한 자물쇠를 채워 버렸다. 처음에는 자신을 보호하기 위한 조치였지만, 시간이 지나면서 그 속에서 그 자신도 쉽게 나올 수 없었던 것 같다. 자신의 멍에를 가볍게 하는 것이 그에게 주어진 과제였으나, 손상기는 결국 깊은 상처를 떨쳐 버리지 못했다. 자신도 납득할 수 없는 가혹한 운명에 직면하여 그의 몸부림은 좀처럼 수그러들 줄 몰랐고, 시간이 지날수록 몸과 마음도 지쳐갔다. 그림만이 이 모든 것을 잊게 해주는 비상구였다.

이웃에 대한 따듯한 시선

　화가가 무엇을 그리느냐의 문제는 그가 무엇에 관심이 있느냐 하는 문제와 직결되어 있다. 사람들이 자신의 관심을 행동으로 옮기듯이, 화가는 자신의 시선을 그림으로 나타낸다. 따라서 그림의 주제를 보면 화가의 관심을 파악할 수 있다.

　손상기의 그림에는 유난히 나약한 인물들이 자주 등장한다. 〈이른 봄〉에는 지팡이를 든 노인이 난간 아래를 쳐다보고 있고, 〈외침〉은 공사판 일꾼이 작업을 지시하는 모습을, 〈노인들〉에서는 도심의 노인들이 공사판 주위에 물끄러미 둘러앉아 있으며, 〈골목〉은 다정스런 자녀를, 〈10월〉에서는 구부정한 노인이 언덕길을 오르는 모습을, 〈이태원에서〉는 실직자인 듯한 허름한 복장의 사람이 길을 헤매는 모습을, 〈금호동에서〉 역시 노인이 가파른 계단을 오르는 장면을, 〈염천〉에선 오후의 졸음을 참기 어렵다는 듯이 고개를 숙인 일용직 노동자를 각각 주제로 하고 있다.

　〈삶(터)〉는 겨울의 찬바람 속에서도 밤 늦도록 행상을 하는 아주머니를 담아 냈다. 맹추위 속 초로의 여인은 한복을 두툼하게 차려입고 머리는 수건으로 가려 찬바람을 피하고 있다. 깊은 밤인데도 자리를 뜨지 못하는 것은 아직 하루일이 끝나지 않았다는 것을 암시한다. 그 아주머니 곁의 쓸쓸한 나목이 그녀의 신세를 한층 처량하게 만든다. 팔다리가 잘려나간 나무가 봄이 오기만을 손꼽아 기다리고 있다면, 여인은 가난의 멍에를 한시라도 빨리 내려 놓기만을 기다리는 중이다. 둘 다 혹한의 고통을 온몸으로 막아내며 지칠 줄 모르는 역경의 폭주가 멈추기만을 간절히 소원할 따름이다.

여러 작품 중에서 유독 필자의 시선을 끄는 것은 〈동冬〉(1983)이란 유화이다. 그림의 구도는 아주 단순하다. 어둠이 내린 을씨년스런 도심의 거리를 포착한 그림이다. 화면의 오른쪽에는 아이를 안은 여인이 좌판을 벌여 놓고 무언가를 팔고 있으며, 그림의 왼쪽은 추운 날씨를 피해 두 손을 주머니에 넣고 행인이 바쁜 걸음을 재촉하고 있다. 애처로운 여인과 이를 아랑곳하지 않고 무심이 지나치는 행인을 한 공간 안에서 극적으로 대조시키고 있다. 추위가 여인의 고충을 한층 더 가중시키고 있지만, 여기에 덧붙여 배경으로 등장하는 상점의 철문을 눈여겨 볼 필요가 있다. 야박하게도 굳게 닫힌 철문은 거리의 풍경을 더욱 살벌하게 해줄 뿐만 아니라, 이들의 사정을 헤아리지 않는 도시의 무관심을 웅변으로 나타내 주고 있는 듯이 보인다. 작가는 고통 가운데서도 이웃을 바라보는 따뜻함을 지녔다. 그의 시선은 높은 데에 있지 않고 낮은 데 있었으며, 약한 자를 이해하는 편에 섰다. 원동석의 표현대로 "그는 자신의 불행한 삶에 시달리면서 내면적 아픔의 독백에 끝나지 않고 현실의 공간과 이웃에 눈 뜨고 있었다"(박래부, 《손상기평전》, 중앙 M&B, 2000, 172쪽).

평소 작가는 대상을 단순히 모델로서가 아니라 동료와 같은 대상으로서 동질감을 나누는 것을 중시하였다. 감정이입 없이 그림을 그리는 것은 생각할 수조차 없었다. 그런 손상기의 예술적 기조가 이 작품만큼 또렷이 드러나는 예도 없을 것이다. 그는 고통에 직면한 현실을 미화하거나 치장하지 않았다. 가혹한 현실에 항거라도 할 참인지 난폭할 정도로 거칠고 빠른 붓의 터치와 어둡고 칙칙한 색깔로 거리의 모습을 재현하고 있는데, 이런 수법은 손상기가 도시의 무관심과 타락, 어둠을 가감 없이 묘출하겠다는 비상한 결의로 파악된다. 손상기는 훈훈한 인간성이 상실되어 가는 물질사회의 위기를 이 작품에서 상징적으로 드러내고 있다.

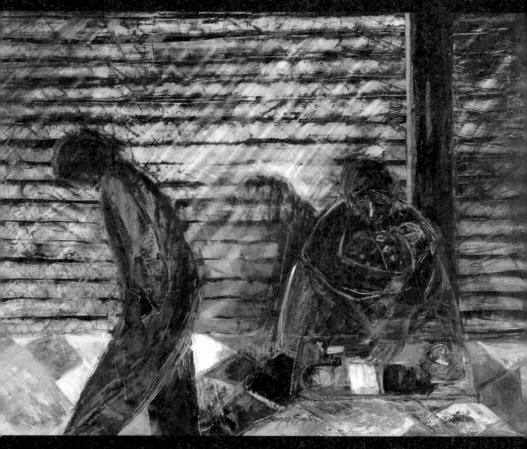

공작도시 – 동冬, 150x112cm, 1983

신음하는 육체

이성부는 〈삶의 불구〉라는 글 속에서 손상기를 "어두움을 아버지로, 슬픔을 어머니로 삼고 태어난 아들"(《손상기의 글과 그림 — 자라지 않는 나무》, 샘터아트북, 1998)이라고 적었다. 가난과 불구라는 결함을 지녔고, 첫 아내와의 이별 등 그에게 아픔은 한 번 새기면 지워지지 않는 지문처럼 끈질기게 따라다니며 괴롭혔다.

〈자라지 않는 나무〉(1985)는 그런 자신을 되돌아본 자전적인 작품이다. 회색빛이 어른거리는 화면에는 세 그루의 나무가 등장한다. 중앙의 비틀린 나무를 중심으로 좌측에 나뭇가지가 잘려나간 나무, 그리고 우측에는 나무 몸통이 볼 품 없이 잘려나간 나무가 보인다. 좌측의 나무가 가지치기한 것처럼 보이는 반면, 우측의 나무는 강제로 성장을 멈추게 한 나무, 삶의 존엄성을 박탈 당한 나무라는 걸 알 수 있다. 뒷 배경은 공교롭게도 답답한 담벼락이고 주위는 냉기가 쌩쌩 돌 정도로 을씨년스럽기만 하다. 이 그림은 자신에 대한 주위의 곱지 않은 시선과 상실감으로 인한 작가의 괴로운 심정이 매우 압축적으로 드러난 작품이랄 수 있다.

몸이 아픈 것도 견디기 힘든데, 그에게는 장애인이라는 곱지 않은 시선 때문에 힘든 적이 한두 번이 아니었다. 한 번은 이런 일이 있었다. 대학 4학년 때 교생실습을 나가 마음이 잔뜩 부풀었는데, 학교 측은 그를 교단에 세워주지 않았던 것이다. 다른 친구들이 교단에서 가르치는 동안 미술실에 혼자 있어야 했고, 시간이 흘러도 그에게 기회는 찾아오지 않았다. 그런 모멸적 대우를 젊은 학도가 감내하기란 참으로 힘들었을 것이다. 그의 교생실습은 눈물로 얼룩진 쓰라린 추억이 되고 말았다.

사회적 냉대에도 그가 희구한 것이 있었다면 그것은 남들처럼 건강하게 지내는 것이었다. 그는 다음과 같이 쓴 적이 있다. "아프지 않은 사람이 제일 부럽다. (...중략...) 눈은 핏발 제거수술을 필요로 하고, 이는 충치라. 호흡은 무거운 일을 할 수 없는 상태이고, 대변은 3~4일에 한번 억지로 보고, 왼쪽 무릎 아래는 신경이 약해 발목부터 허벅지까지 찌릿찌릿하다. 명산의 바위처럼 위용 있게 돌출된 가슴뼈. 외봉 낙타처럼 생긴 등. 5척에도 못 미치는 키."

회오리바람 속의 호롱불처럼 위태로운 삶 속에서도 그림은 각별한 존재로 다가왔다. 그에게 그림은 유일한 낙이었고 친구였으며, 사무치는 괴로움을 달래는 쉼터였다. 그의 목마름을 채우는 것은 그의 예술혼의 진액을 짜내 만든 그림이었고, 여기서 작가는 위로를 얻었다.

그가 붓을 든 것은 필연적인 이유가 크다. 그것은 상실이 빚은 어둠 속을 살아가는 모습을 아로새길 수 있기 때문이고, 매 순간 다가오는 절규를 나타낼 수 있기 때문이었다. 남들처럼 여유를 부리거나 어떤 고상한 것을 찾아 나설 환경이 그에게는 허락되지 않았다. 그런 것들은 그에게는 아무 상관이 없는 호사나 다름 없었다. 그가 붓을 든 이유는 신음하는 내면을 표출해야겠다는 결연한 의지의 산물로 파악된다.

생의 처절함은 동덕미술관에서 가진 첫 개인전에 발표한 글에서도 확인되는데, 〈전시회를 가지면서〉란 글에서 작가는 "구걸하면서 굶으면서 그려온 그림"이라고 밝히면서 "전신을 휘감는 고통(아픔)에 시달리면서도 열심히 즐겁게 그린 것으로 — 첫 서울전을 갖게 된다"(《손상기》, 회고전 도록, 샘터아트북, 2004, 300쪽)고 언급하고 있다.

그에게 그림을 그린다는 것은 영광이 아니고 인고였으며, 환희의 표현이

아니라 절망의 고백이었다. 그 고통의 자락이 〈자라지 않는 나무〉를 휘감고 있다. 그림에서 밑둥이 잘려나갔다는 것은 희망이 가위질 되어 있다는 것을 말하고, 비애로 응어리진 자아를 상징한다. 일생에 단 한 번 우는 전설의 새가 가시나무를 찾아 결국 자기 몸이 찔리는 순간 나이팅게일도 따를 수 없는 가장 아름다운 노래를 부른다는, 콜린 매컬로가 쓴 《가시나무새》의 배경이 된 켈트 족의 전설처럼, 손상기는 장애와 가난이라는 값 비싼 대가를 지불하고 탄생한 비극적인 노래였다. 그렇기에 그의 삶을 충분히 통찰하지 않고 단지 도상만을 파악하려 든다면 올바른 이해에 도달하지 못할 것이다. 〈자라지 않는 나무〉는 가시에 찔려보지 않은 사람은 공감할 수 없는 그림이다.

공작도시 – 서울 2, 130×97cm, 1980

구속救贖을 바라는 마음

　손상기의 또 다른 면모를 나타내는 작품은 표제가 말해 주듯이 굉장히 시사적이다. 이 작품은 먼저 화면을 짓누르는 암갈색에서부터 비장함을 느낄 수 있으며, 우리 사회의 취약점을 찌르는 듯한 어떤 의미심장한 함의를 내포하고 있다.

　하늘과 맞닿아 있는 달동네는 짙은 어둠 속에 빠져 깊은 밤을 맞이하고 있으며, 집집마다 꺼진 불빛이 적막감을 더해 주고 있다. 거칠고 빠른 갈필과 무거운 톤으로 가난한 마을의 침울한 분위기를 옮겨내고 있으며, 곳곳에 나있는 예리한 도구로 베인 듯한 생채기는 긴장된 분위기를 연출시킨다. 작가는 나이프를 긁는 수법을 자주 구사했는데, 이것은 그가 사회현실을 바라보는 시각이었고 태도였다. 야생동물의 사나운 발톱으로 마구 할퀸 듯한 흔적 속에서 그가 느꼈던 도시에 대한 공포적 위압감과 심적 뒤틀림을 읽어볼 수가 있다. 원동석의 표현대로 이와 같은 나이프의 흔적은 연약한 손상기가 감추고 있는 '상흔의 심리적 음영'(원동석, 〈새로운 서정적 현실세계의 만남〉, 《손상기》, 54쪽)이랄 수 있다. 즉 이런 효과를 통해 풍전등화와 같이 어떤 외부의 영향에도 쉽게 위축되거나 무너질 수 있는 사람들을 — 그 자신을 포함하여 — 응시하고자 했다.

　그런데 이 그림에서 가장 중요한 것은 그림 하단에 숨어 있다. 그림 하단에는 가시철망이 마치 점차 조여드는 포위망처럼 이들을 에워싸고 있다. 그 철망을 넘어갈 수도 없고, 또 그곳에서 누구도 넘어올 수 없어 보인다. 이것은 작가가 〈고립〉(1984)이란 표제를 단 것으로 미루어 고립무원의 달동네를

표상한 것으로 파악된다. 빈부격차를 말하려고 한 것으로 풀이할 수도 있겠지만, 좀 넓혀 생각하면 대화의 단절, 도시인들의 소외를 다룬 것으로 이해된다. 많은 사람들이 분주히 뛰어다니지만 정작 공동체의 평화와 번영, 공존 같은 것은 뒷전일 뿐이다.

세계에서도 열 손가락 안에 꼽히는 메가시티 서울은 손상기 같은 아프고 약한 사람이 살아가기에는 너무 벅찬 곳이었다. 손상기는 세상의 보이지 않는 폭력과 황폐함에 의해 고립되고 소외되는 아픔을 겪었다. 인공의 불빛이 꺼지지 않는 세상 앞에 발가벗겨진 참담한 기분이 들었을 것이다. 과연 손상기만 소외를 당하였을까? 역설적으로, 스스로 강자로 여기는 사람들 또한 자기 자신의 인간적 가치를 잃어버렸다는 점에서 또 다른 소외자라고 할 수 있다. "물질 만능적이거나 시류에 민감하게 대처하는 통속적인 인물들은 금전과 물질의 가치만을 믿는다는 점에서 자기 자신의 인간의 근본적인 가치 자체에서마저 소외된 인물들인 셈이다"(강유정, 〈손창섭 소설의 소외 연구〉, 《민족문화연구》 37권, 고려대학교 민족문화연구원, 2002. 217쪽). 비록 현실적으로는 주류이지만, 근본적으로 그들은 자기 자신의 가치와 주체성을 희생하는 자기 소외적인 존재들이다.

〈고립〉을 보면 우리의 시선을 잡아끄는 것이 하나 있다. 바로 달동네에 있는 교회 첨탑이다. 손상기는 병세가 깊어갈 무렵 인근의 교회와 성당을 다닌 것으로 알려져 있다. 그만큼 그의 영혼의 갈급함이 심했다는 표시이다. 작가는 평소 "어떤 사람이 교회를 다닐까, 그들은 그토록 평안할까" 하며 궁금증을 품고 있었다. 이 말은, 바꾸어 표현하면, 그가 종교심을 품고 궁극의 대안으로 교회를 떠올렸다는 얘기가 된다. 그런 맥락에서 보면, 작품에서 교회는 우리 사회가 안고 있는 문제들과 손상기 자신의 소외감과 고립감을 풀어 줄 수 있는 하나의 기대치로 상정되어 있다.

고립, 45.5x53cm, 1984

희망은 그에게 있어도 되고 없어도 되는 부수적인 사항이 아니라 꼭 붙들어야 하는 생명의 밧줄과 같은 것이었다. 그는 영적인 평화를 기독교에서 구하고자 했다. 그가 불우한 삶에 대한 실의와 비관으로 괴로워했던 점을 감안하면, 그의 희구가 얼마나 절박한 것이었는지를 짐작할 수 있을 것이다. 이 그림에서 작가는 그 영적인 평화를 얻고자 했음을 알려준다.

공작도시 − 능선의 작은 집들, 60.6x72.7cm, 1987

더욱이 인생의 황금기에 병세가 악화된 것은 청천벽력과 같은 소식이었다. 우리가 탁 트인 들판에 대해서 말할 때는 어두운 숲에 있을 때라는 사실을 상기하면, 고통이라는 것이 역설적으로 미래의 희망과 평강을 발견할 수 있는 좋은 조건이 된다는 것을 알게 된다. 손상기는 절망적 상황 속에서 우리가 지향해야 할 지점을 제시해 주었다고 보기 때문이다. 가혹한 운명은 그를 한시라도 그냥 놓아두지 않았건만, 그래도 그는 마지막 희망의 끈을 놓치지 않았다. 죽음이 임박했다는 예감 속에서 "태어난 게 억울해서 / 죽을 수 없다. / 세상은 몹시 험하지만 / 한 번은 살아볼 만하다"라고 썼는데, 그가 얼마나 고통에 몸부림치면서도 영적인 평안을 갈구하였는지를 짐작해 볼 수 있다.

고독한 야경

그림은 작가의 경험, 체험의 소산이어야 한다는 의미에서 항상 내가 포함되어 있는 현실인식으로 작업에 임해야 한다. 이제까지는 자신의 문제에 급급했었는데, 현실이란 것, 역사라는 것, 그리고 많은 사람들의 아픔에 대하여 직시하게 되었다. 그들과 더불어 부대끼며 사는 삶, 거대하고 메마른 도시에 서정을 심는 삶이면 싶다.

〈귀가〉(1985)는 앞에서 말한 작가의 현실인식이 잘 발현되어 있는 작품이다. 그림은 도시의 야경을 비추고 있으며 달동네의 구석진 부분을 묘출하고 있다. 한낮에 떠들썩하던 마을은 이미 깊은 어둠에 빠져 잠잠해졌을 뿐만 아니라 희미한 불빛조차 찾아볼 수 없다. 그들은 바쁜 하루를 보내고 깊은 잠에 곯아떨어졌다는 것을 알 수 있다. 그런데 그림은 유난히 한 곳을 환하게 비추고 있다. 계단을 오르는 쓸쓸한 한 남성에게 초점이 모아지고 있는 것이다. 어깨가 축 늘어져 있는 남성은 뚜벅뚜벅 층계를 오르며 집으로 돌아가고 있는 중이다. 그림은 이 사람에 대해 어떤 것도 알려주지 않는다. 다만 깊은 밤에 일을 마치고 귀가하는 사람이라는 것만을 알 뿐이다. 이 작품에서 풍기는 분위기란 대단히 쓸쓸하다. 집으로 돌아가는 남성에게서 말할 수 없는 삶의 무게감과 고독감을 느낄 수 있다. 과연 그가 그토록 힘겨워하는 것이 무엇 때문인지 정확히는 알 수 없으나 가정을 부양해야 하는 책임감과 힘든 하루 생활, 가난한 생활에서 오는 초조감 등을 암시 받을 수 있을 것이다.

이 그림은 우리 시대의 아버지를 떠올리게 하는데, 직장 때문에 스트레스를 받고 과중한 업무에 시달리며 저녁이면 동료와 소주잔을 기울이며 애환을 달래는 모습을 연상시킨다. 김현승 시인의 〈아버지의 마음〉이란 작품에는 "아버지의 눈에는 눈물이 보이지 않으나 / 아버지가 마시는 술에는 항상 보이지 않는 눈물이 절반이다"는 표현이 있다. 겉으로 보기에 아버지는 삶에 대해 어떤 어려움이 와도 끄떡하지 않지만, 그는 가장 외로운 사람이며 실은 근심과 걱정으로 인해 술자리에서 마음의 눈물을 흘린다는 내용을 절묘하게 대비시켜 놓았다. 출근이 달갑지 않으면서도 아버지가 내일이면 또다시 일터로 나가는 데는 눈망울이 초롱초롱한 아이들이 눈앞에 아른거리기 때문일 것이다. 그는 아이들이 자라는 것을 보며 온갖 시름을 잊어버릴 뿐만 아니라 자신이 누구의 아버지라는 것을 자랑스러워한다. 매일매일 힘든 수고와 삶의 무게를 감수할 수 있는 것은 바로 이런 이유 때문일 것이다.

이 작품은 조금 시각을 넓혀보면 그 자신의 초상화라고도 볼 수 있다. 그는 첫 전시를 열면서 "화면에 욕심껏 표현되는 것은 꼭 그리지 않으면 안 될 필연적인 나의 모습이고, 상실이 빚은 어둠 속에서 살아가는 나의 모습이며, 즉 어떤 것에서 헤어나기 위해 고함지르는 나의 모습인 것이다"고 말한 바 있다. 그의 예술이 철저한 현실의식에서 출발한다는 점을 감안할 때, 이 그림 역시 자기연민과 고독의 오환에 떠는 자기내면을 드러냈다고 볼 수 있을 것이다. 그의 심리적 투영은 이 작품뿐만 아니라 〈자라지 않는 나무〉(1985)와 〈고립〉(1985), 그리고 텅 빈 침상을 그린 〈영원한 퇴원〉(1985) 등에서 종종 나타나며, 심지어 난지도를 그릴 때조차 자신을 폐기처분된 존재로 해석하기도 했다. 평범한 풍경을 그린 것 같지만, 실은 그 속에 자신의 고독감과 소외감을 실어 나르는 통로로 이용한 것이다.

이성부 시인이 "그대의 어둠은 너무 깊고 깊어서 그 뜻을 가늠할 길이 없다. 얼마나 많은 싸움 끝에 얻어낸 슬픔이냐"_{(손상기). 54쪽}고 반문했지만, 이 작품은 손상기를 짓눌렀던 삶의 멍에가 얼마나 무겁고 힘들었는지 짐작하게 해준다. 어디 손상기만 그런 역경과 어려움을 겪었겠냐마는 그에게 현실은 유난히 가혹하기만 했다. 그는 가냘픈 몸으로 이 어둡고 음산한 세계를 간신히 버텨가고 있었다. 별빛마저 비추지 않는 적막한 밤에 계단을 오르는 쓸쓸한 그림의 주인공처럼...

공작도시 − 독립문 밖에서, 161x130cm, 1984

불편한 세상으로의 초대

앞선 작품들에는 손상기가 서울에 거주하면서 보고 느꼈던 내면의 감정들이 잘 드러나 있다. 그러나 이것은 내가 일부분만을 작가의 삶과 연관지어 선별한 것으로 전체적인 작품의 흐름을 다 담아내지는 못했다. 그의 작품에 등장하는 인물들은 대체로 시장의 행상이나 일용직 사람들, 일반 서민들이며, 작가는 그들을 단순한 대상으로 바라보지 않고 자신의 심리를 투영하여 일반 구상화가들의 객관적 묘사와는 다른 방식의 구상화를 탄생시켰다는 것을 확인할 수 있다. 그러니까 그의 작품에 일관되게 나타나는 것은 심리적 투영이라고 말할 수 있을 것이다. 그런 특성을 촉발시킨 요인으로는 작가 자신이 품었던 '소외의 감정'과 '절망감'에서 뿌리를 찾아볼 수 있다. 그는 평생을 꼽추라는 불편한 몸을 가지고 살아야 했으며, 1985년에는 울혈성 심부전증까지 얻어 입원과 퇴원을 반복해야 했다. 거기에 가난이라는 요인이 그를 한층 괴롭혔다. 이러한 인간의 극단적 고난이 그의 작업에 영향을 끼쳤으며, 시간이 흐를수록 그러한 감정의 기복들이 작품에 고스란히 드러나게 된다.

그러나 상황이 그에게 모두 불리하게 작용한 것만은 아니었다. 그는 자신이 걸어가야 할 길이 무엇인지 잘 알고 있었기에 시류에 물들지 않고 자신의 독자적인 예술세계를 이어갈 수 있었으며, 이웃의 고달픔이나 힘겨운 삶을 더욱 잘 헤아릴 수 있었다. 그만이 할 수 있는 변두리의 그늘진 부분을 그만의 독특한 시각으로 잡아낸 것이다. 예술이 꼭 아픔의 자양분을 먹고 자라는 것은 아니지만, 적어도 손상기에게 있어서만큼은 아픔이 예술적 결

공작시대 – 행상, 72×60cm, 1985

실을 맺는데 효소 역할을 했다. 그러나 그 아픔은 그조차도 감당하기 힘든 치명적인 것이었다.

손상기는 서울에 거주하면서부터 꾸준히 〈공작도시〉란 테마를 가지고 일련의 작업을 해왔다. 물량사회, 소비사회, 상업사회를 추구하는 우리 사회의 뒷 모습을 공작도시를 통해 전하고자 했음을 알 수 있다. 그의 모든 작품은 공작도시의 연장선상에 있다고 해도 과언은 아닐 것이다. 그리하여 이석우는 공작도시에 대해 "인간이 만들어 놓은 문명 앞에 무력하게 조작당하고 있는 현대문명의 위기를 그대로 반영하고 있다"(이석우, 〈손상기 — 회화의 표현성과 시적 직관력을 갖춘 경이의 예술, 아픔의 삶〉, 《손상기》, 샘터아트북, 2004, 21쪽) 고 말한 바 있다.

146

공작도시 – 학교가 있는 언덕, 50x61cm, 1987

그가 골목길, 높은 담벼락, 잘린 산, 취락지역, 고달픈 서민들을 등장시킨 데는 비정한 도시에 대한 뒤틀린 심사와 소외계층에 대한 연민이 크게 작용했겠지만, 좀 더 시야를 넓히면 정작 우리 인생에서 빠진 것은 무엇인지를 성찰하게 만든다고 본다. 즉 그의 회화는 탐욕과 집착에 뿌리를 둔 성장 위주의 사회에 의혹을 던지고 있다. 무한 경쟁의 사회에서는 우리의 이웃이 아무리 절망적인 상황에 처할지라도 시시하고 매력 없는 존재로 취급된다. 자신의 필요를 충족하는 데 급급한 나머지 그 외의 사실에 대해서는 일체 미동이나 반응도 하지 않으며 목적 없는 활동, 실체 없는 변화를 극력 도모하게 된다.

그의 작품에서 달콤함이나

고상함, 안복眼福 같은 것을 기대한다면 실망하게 될 것이다. 그의 작품 앞에서는 약간의 긴장과 함께 심적 부담감을 안게 되는 것이 사실이다. 화면에 잠복되어 있는 불편한 이미지들이 우리를 수시로 곤욕스럽게 만들기 때문이다. 메케한 냄새가 풀풀 나는 〈난지도〉가 그렇고 목발을 짚고 육교를 오르는 〈서울 1〉, 밤 늦도록 좌판 앞에서 떠나지 못하는 여인을 등장시킨 〈동冬〉, 더욱이 사지가 잘려나간 흉물스런 〈자라지 않는 나무〉를 볼 때면 더욱 그러하다. 심지어 〈고립〉 같은 작품에선 달동네로 가는 길목을 유령처럼 버티고 서 있는 철망으로 차단하고 있다. 작가는 그림을 그릴 때마다 의도적으로 불편한 이미지들을 꺼내들었다. 높은 담벼락이라든가 옹벽 등이 그렇고, 고층건물과 가파른 언덕 등이 그러하다. 인물화만 해도 술집의 여인들이나 서민들, 몸이 불편한 사람들을 등장시켜 부담스러운 인상을 준다.

그의 작품은 '불편한 세계로의 초대'라고 할 수 있다. 우리는 편하고 익숙한 것에 길들여져 정작 무엇이 소중한지를 놓칠 때가 종종 있다. 손상기는 이런 우리의 태도에 불쑥 이의를 제기한다. 그가 구사하는 표현법은 익히 보아온 것과는 사뭇 이질적이다. 긁는 수법으로, 찰과상을 입은 화면으로 인해 보는 사람은 마음이 편치 않으며, 이를 통해 상처로 얼룩진 세계로 유인한다. 손상기에게 있어 그림을 그린다는 것은 어지러운 세상으로 들어가는 의식과 같았고 비순수와 결별하는 의식이기도 했다. 상실과 부재가 난무하는 세상에 대해 작은 몸짓으로 대항한다는 것은 애당초 승산이 없는 싸움이었지만, 그는 자신의 책임을 피하는 대신 당당하게 맞섰다. 그가 '자라나지 않는 나무'로 남아있기를 바란 것은 아니지만, 그는 자신의 상처를 극복할 겨를도 없이 너무나 일찍 세상을 떠났다. 누구나 한 번은 세상과 작별해야 하지만, 그의 죽음이 특별히 안타까운 것은 과연 그가 '최저한의 행복'을 누

려보았는가 하는 의구심을 떨쳐 버릴 수 없기 때문이다. 아픈 몸 때문에 자유로이 여행을 떠날 수도 없었고 넉넉지 못한 살림으로 제대로 된 작업실조차 갖기 어려웠으며, 게다가 첫 부인과의 불우한 결혼생활은 그를 더욱 아프게 했다. 실제로 그의 생애는 두려움과 사랑, 기쁨과 슬픔, 눈물과 웃음이 뚜렷하게 교차된, 드라마틱한 것이었음을 알 수 있다. 삶이 귀중한 이유는 언젠가 그것이 사라질 것이기 때문이라고 하지만, 39세의 인생여정은 무슨 말로 치장을 한다고 해도 너무 안타까운 것이다. 그러나 그를 잃은 슬픔 못지않게 우리는 그가 굴곡 많은 이 땅에서 자유롭게 되었다는 것에 안도하며 그 점에서 위로를 받아야 할런지 모르겠다.

그의 이른 죽음을 생각하다보니 문득 영국의 구전 가요 〈바다가 너무 넓어요The Water is wide〉의 노랫말이 생각난다. 이 아름다운 노랫말을 이 글의 맺음말로 대신하려고 한다.

> 바다가 너무 넓어 건널 수 없어요.
>
> 난 날 수 있는 날개도 없어요.
>
> 배를 주세요, 두 사람이 탈 수 있는
>
> 내 사랑과 함께 노 저어 갈 거예요.

공작도시 – 우후
72.5×90cm, 1983

우리들 가슴에 영원히 남은 화가

▶ 손상기의 인물 · 정물화

● 장준석

화가와의 만남

　화가 손상기를 처음 만난 것은 대학 3학년 때였다. 내가 출품한 작품이 선정되어 대학로 한 미술관에 전시되면서 우연히 만나 자연스럽게 미술에 대해 이야기를 나누게 되었다. 그 당시에 나는 한국의 서정을 담아낼 수 있을 것 같았던 구상전에 많은 관심을 가지고 있었다. 손상기는 힘든 삶을 살아온 듯한 인상이었으며, 작은 체구에 등이 심하다 싶을 정도로 휘어서 왠지 안쓰럽게 느껴졌다. 그는 이런 나의 마음엔 아랑곳하지 않는 것처럼 즐거운 표정으로 여러 이야기를 하였다. 유난히도 등이 휜 체구와 긴 머리가 대조적인 이미지를 자아냈다. 게다가 장발 사이로 드러난 울룩불룩한 미간 사이를 거침없이 그어 내린 듯한 내천(川)자와 쑥스럽게 드러나 들쑥날쑥하면서도 자유로움을 즐기는 듯한 치아가 인상적이었다. 지금은 기억할 수 없지만, 작품에 대해 무언가 설명해주려고 애쓰던 얼굴 표정이 기억에 남아 있다.

간혹 인사동에서 본 그의 그림은 강렬한 색채와 억눌리고 압제된 그 무엇인가를 결코 좌시하지 않고 폭발시킬 듯한 터프함을 담고 있어서, 먼발치에서도 그가 그린 그림이라는 것을 알아보는 건 그리 어려운 일이 아니었다. 그의 그림을 매번 스치듯 지나쳤기 때문에 그에 대한 관심은 이 정도였다. 그리고 시간이 흐르면서 그가 짧은 생애를 마쳤다는 안타까운 이야기를 흘려 듣게 되었다.

이제 손상기는 그가 작고할 당시에 비하면 대단히 주목받는 작가로 변신해 있다는 생각이 든다. 그의 작품에서 나오는 힘을 생각하면 당연한 결과일지도 모른다고 여기면서도, 작가가 이렇듯 작고한 후에 주목을 받는다는 것은 쉽지 않은 일이라 생각된다. 이번에 그를 분석하고 연구할 수 있게 됨은 한 사람의 평론가로서 의미 있는 일이 될 것이다.

얼마 전 손상기의 글에서 마음이 시릴 정도로 찡한 어휘와 단어를 포함한 내용을 읽은 적이 있다. 가슴을 아프게 하는 여러 내용 가운데 특히 인상적인 부분은 다음과 같다. "선 하나에 나의 호흡과 터치 하나에 나의 생명을 바치리"《작가 노트》, 1973. 6. 27. 《손상기》, 샘터아트북, 2004. 292쪽). 이 글은 손상기가 원광대학교 미술대학에 입학한 해에 자신에게 최면을 걸듯 썼던 것이란 생각이 들었다. 인생을 한 사람의 화가로서 마무리하겠다는 강한 신념이 들어있는 이 글은 확실히 남다른 힘을 느낄 수 있게 한다. 손상기는 평생을 화가로서 오직 좋은 그림을 남겨야겠다는 일념으로 살아온, 우리 시대에선 좀처럼 볼 수 없는 화가이다.

그는 꼽추로서 어려운 삶을 꾸려나간, 어찌 보면 우리시대의 불운의 화가이다. 그가 꼽추라는 신체적인 장애를 갖고 할 수 있는 일이 뭐가 있었을까.

그의 작품 〈자라지 않는 나무〉는 자신의 신체적 결함과 그에 따른 아픔을 그림으로 형상화한 것이라 하겠다. 그가 즐겨 그린 〈공작도시〉 역시 장애자로서의 한 많은 삶을 드러내고 있지만, 결코 좌절하거나 포기하지 않고 꿈과 의지를 지닌 한 사람의 화가로서의 그림에 대한 열정을 불사르고 있다.

손상기의 작품은 풍경화, 인물화, 정물화 등으로 구분되는데, 이같은 구분은 당연히 필요한 것이기는 하지만 다른 작가들의 그림에 비해 그다지 큰 의미를 지니지 못한다. 왜냐하면 그의 그림은 인물이나 정물 등 외적인 형태에도 의미가 있겠지만, 그가 그동안 이야기하고자 했던 자신의 예술가로서의 힘든 삶과 서민들의 어두운 삶 그리고 박탈감과 같은 특성들이 정물이든 풍경이든 그 어떤 곳에서든 자연스럽게 흐르고 있기 때문이다.

그의 작품 〈공작도시〉처럼 터프한 터치에 두텁고 어두운 색조의 마티에르를 지닌 정물과 인물 및 〈자라지 않는 나무〉 등에는 그의 힘들고 찌든 삶처럼 둔탁하고 어두운 삶에 대한 갈등과 고뇌의 내적인 의미가 담겨져 있는 경우가 적지 않다. 〈자라지 않는 나무〉 역시 언젠가부터 더 이상 자라지 않는 자신의 신체적인 상처를 나무에 비유한 것이다. 또한 자라지 않는 나무에는 그의 공작도시나 일련의 정물들처럼 삭막해져 가는 우리 삶의 모습이 우울한 톤으로 압축되어 있다. 결국 이 나무나 도시들은 단순한 나무나 도시가 아니다. 그래서 그의 〈공작도시〉나 〈자라지 않는 나무〉나 인물 및 정물 등은 상실감과 박탈감이 드러나는 듯한 암울한 음회색이나 음청 계통의 칙칙한 색이 주조를 이루고 있는데, 이러한 일련의 그림들은 어디에서도 쉽게 볼 수 없는 독특한 인상과 이미지를 풍기는, 우리들의 힘들고 찌든 삶이 회화적으로 압축된 듯한 느낌을 준다.

인물 그림

초기 인물 그림

손상기의 인물 그림은 80년을 넘어서면서부터 크게 변화를 보인다고 할수 있다. 1974년에 그린 자화상이라든가 그보다 한 해 전에 그린 〈장날〉 혹은 〈양지〉 등에서는 완벽한 묘사보다는 그가 당시 관심을 두었던 반구상 회화의 중심이라 할 수 있는 구상전 회원들의 그림 양식들과 유사한 면들을볼 수 있다. 이는 아마도 당시 손상기가 미대를 졸업한 지 얼마 되지 않았고가슴에 담은 그림을 적나라하게 표출하기에는 아직 조형적인 경험이 부족하였기 때문일 것이다. 그러나 74년에 그린 자화상은 두터운 마티에르나 터프한 터치 등을 지니고 있으므로 장차 힘 있고 강한 그림을 그릴 수 있는 조형적 · 감성적인 역량이 있음을 보여준다.

초기 인물 그림들은 이처럼 조금은 평범함을 지니면서도 보통 작품들과는 조금 다른 투박하고 터프한 터치 등으로 훗날 인물 작품의 변화 가능성을 암시해준다고 하겠다. 자화상을 그린 해로부터 2년 후에 그린 〈통학길〉은 일단 테크닉 면에서 상당히 다듬어진 면을 보여준다. 마티에르와 저변에서 드러나는 밑색의 운용 및 회화성 등은 불과 2~3년 동안에 얼마나 많은 습작과 그림으로 조형적 능력을 연마하는 데 시간을 투자했는지를 짐작하게한다.

또 하나 흥미로운 점은 70년대 후반까지는 그림에 대한 독창성이 아직 나타나지 않았다는 점이다. 회화적인 맛과 볼 만하게 표현된 비교적 안정돼보이는 형태감과 색감 등은 순수 회화성을 중시하는 작품 성향을 지녔다는

포즈 – 끝, 45x38cm, 1984

것과 그 당시의 반구상적인 회화적 룰을 어느 정도 인식하고 있었음을 보여
준다. 아마도 그 무렵에는 마음속의 그 무엇인가를 표현하려는 욕구보다는
회화적인 질감과 색감 그리고 조형 언어 및 부분적인 표현 테크닉 등에 더
욱 탐닉했었다고 보인다. 그 무렵이 손상기의 중요한 습작기가 아닌가 싶다.
당시 손상기는 미대를 졸업하고 회화적 재질이나 표현 테크닉 등을 아직 완
벽하게 습득하지 못한 상태였으며, 한 사람의 프로 화가로서 갖추어야 할
회화적 자질의 숙련기를 거쳤을 것이다. 1976년에 그린 그의 〈통학길〉은 비

록 도시의 한 단면을 그린 것이지만, 그 속에 드러나는 여러 회화적 정황들과 다양한 표현 테크닉 그리고 삭막한 도시 속을 헤매는 듯한 인물의 표정 등에서 70년대 작품의 표현 심리와 회화적 제스처 등을 읽을 수 있다. 이후 77년도에 그린 〈향곡〉 등은 인물의 얼굴 표정에 중점을 두고 있다. 비교적 대작들을 그리면서 많은 공력을 들이며 노력한 흔적들이 여기저기서 나타나는 이 무렵의 그림들은 그만의 독창적인 그림이라고 말하기에는 여전히 조금 부족한 면을 보여준다. 그럼에도 70년 초반에 비해 부쩍 향상된 회화적 테크닉은 훗날 손상기가 자신의 개성적인 그림을 강렬하게 표현해낼 수 있는 좋은 기반이 되고 있음이 분명하다.

어쨌든 손상기의 인물화가 손상기만의 스타일을 본격적으로 드러내기 시

누드 – 꿈, 38x45cm, 1984

작한 것은 80년대에 들어서면서부터이다. 아마도 그의 그림에 본격적인 변화가 일어난 것은 그가 원광대학교를 다닌 이후로 활동했던 전주와 익산의 시기(1973~78)를 마감하면서부터인 것으로 보인다. 그가 1979년에 서울로 올라와 그림을 그리면서부터 작품에 변화의 조짐들이 보이기 시작한다. 작품의 제작 연도로 볼 때 대체적으로 1980년부터 손상기만의 어둡고도 강렬한, 마치 자신의 어렵고도 힘든 삶을 토해내는 듯한 특유의 그림이 조금씩 나타나기 시작한다. 이전의 인물 그림들이 이야기를 담아내는 듯한 동화적이고 서정적인 얼굴이라면, 1980년은 그만의 인물 그림 스타일이 서서히 자리 잡아 가는 시기라 생각된다.

신명난 인물 그림들

1979년 서울로 올라 온 손상기는 전주와 익산시절보다 더 체질에 맞고 더 그림다운 그림을 그릴 수 있었던 것 같다. 이 무렵부터 그가 즐겨 그리던 〈공작 도시〉 속에 보이는 일련의 인물들은 비교적 한 패턴을 보여준다. 무언가 폭발할 듯한 그림이나 적막감이 도는 그림, 민중적인 성향을 보이는 그림, 분노와 강렬함 그리고 좌절이 함께 압축된 듯한 그림 등을 즐겨 그리기 시작한 것은 서울에 와서 작가로 활동하면서부터이다. 이는 민중미술 평론을 즐겨하던 원동석 평론가와의 교분과 무관하지 않을 것 같다.

1983년도에 그린 〈공작도시 - 동夆〉은 확실히 그가 80년 이전에 그렸던 조금은 밝고 화사한 그림과는 많은 차이를 보인다. 이 무렵부터는 표현하고자 한 것을 본격적으로 자유롭게 노래하는 가장 확실한 그림을 그리게 됐다고 생각된다. 이 그림에서는 그가 즐겨 사용하는 어둡고 진한 흑색 톤이 자주 눈에 띈다. 흑색 계통의 어두운 톤으로 처리된 이 작품은 아이를 안은 한

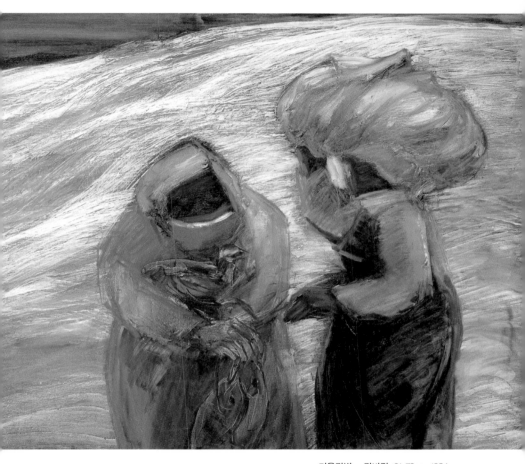

가난한 여성이 길가에서 몇 개 안 되는 물건을 파는 모습을 그린 것인데, 단순히 불쌍한 한 모자를 그렸다기보다는 모순된 사회의 암울함 같은 것을 드러내고 있다. 이 시기에는 우리나라가 정치적인 혼란기에 휩싸여 국민들이 반정부적인 감정을 많이 가지고 있었다. 70년 말의 공모전 스타일, 특히 구상전 스타일의 인물들이 동화적이고 서정적인 분위기에서 서서히 변화하

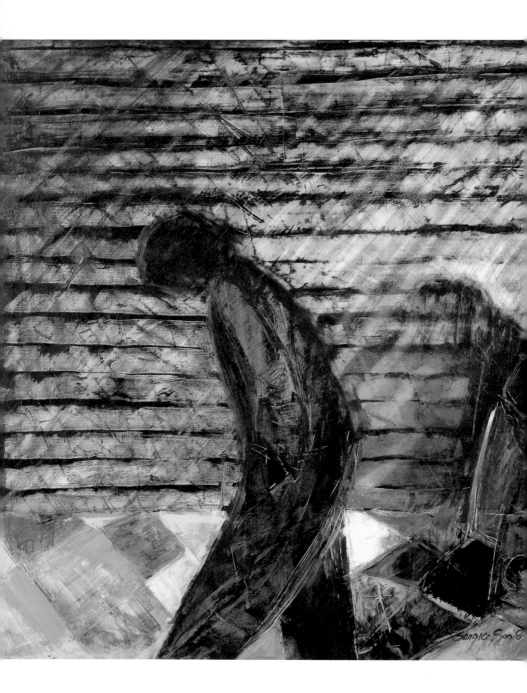

공작도시 - 동冬, 150x112cm, 1983

기 시작하여 마침내 강렬하면서도 어두운 손상기만의 인물 그림으로 형성되기 시작한 것도 당시의 사회적인 모순이나 갈등과 무관하지 않는 듯하다. 어수룩하게 보이는 인물과 서슬이 시퍼런 군부통치 시대의 상황으로 꽁꽁 언 듯한 사회상이 아이를 안은 모녀와 허리를 움츠리며 지나가는 한 사람의 모습으로 잘 드러나고 있다. 게다가 얼굴은 하나 같이 구체적으로 드러나지 않는 모습으로, 소외된 사회에 대한 거부감과 무시당하는 삶에 대한 자기 연민과 잘못된 세상에 대한 심리적 억압감 등에 대한 무언의 표출을 보여준다. 회색과 탄광의 어둠 같은 흑갈색 톤 및 빛바랜 듯한 누렇게 뜬 노란색 등은 추운 겨울날 노상에 아이를 안고 앉아 물건을 파는 여성 및 잔뜩 움츠리면서 그 앞을 지나가는 한 남성과 조화를 이룬다. 그야말로 힘든 삶의 압축이자 무언의 저항의 몸놀림이라 하겠다. 다음 글은 그가 세상과 타협하지 않고 한 사람의 가난한 작가로서 무엇을 추구하려 했는지를 말해 준다.

노래를 들어야 한다는
투정 너머로
희멀건 달이 얼굴을 내민다.
어둠을 쪼개고
고통을 만지는
성자가 되어 돌아온다.

암흑으로 물어오는
아이의 성숙 앞으로
아파하는 표정되어 피어나
망각의 침에
진실을 묻혀 꽂는다.

해어진 옷깃 사이로
빈궁의 공기 스미어
갈망의 때가 낀다.
타오르는 분노가 입히는
악마의 허의虛儀를 찢어내는
수도자가 되어간다.

휘영한 그의 표정에
고통 그늘 지우는 기도 있어
파닥여 오는 호흡 깊이로
열락의 행자行者여
달의 미소를 볼 수 있다면

달의 미소를 볼 수 있다면

<div align="right">— 손상기 자작시, 《손상기》(샘터아트북, 2004) 중에서</div>

어두움을 쪼개고 고통을 만지는 화가였던 손상기의 예술가적 초점은 어쩌면 어렵고 힘든 삶을 살아가는 어두운 삶에 무언가 달과 같은 희망을 불어 넣어 줄 수 있기를 갈망하는 게 아니었나 싶다. 그는 어두운 그늘에서 말로 형언할 수 없는 어려운 생활을 하며 근근이 삶을 살아가는 많은 서민들의 애환을 자신만의 독특한 조형 어법으로 표현하고자 하였다. 서울로 상경한 이후의 그림은 이전과 많은 차이를 보이며 자신만의 인물 표현 스타일을 구축하면서 강렬한 인상을 주는 방향으로 변모함을 알 수 있다. 이는 남달리 어려웠던 예술가로서의 삶 자체가 작품의 변화에 크게 작용한 것이라 할 수 있다. 가난에 찌든 어려웠던 예술가로서의 삶이 인물 그림 속에 오롯이 담긴 것이다. 이러한 면은 그의 독백과도 같은 글에서 더 잘 확인될 수 있다.

> 서울에 화구를 사러갔다. 재료값이 많이 달라져버려 가난뱅이인 나는 열심히 그림을 그릴 수 없게 됨을 실감하니 걱정이 되었다. 그리고 슬퍼지기 시작했다. 종이에 연필로만 그리다가 크레용과 수채를 함께 써보았다. 재미있는 점도 있었지만 표현 의도가 달라지는 것 같다. 나는 아내와 딸을 그리고 내 육신을 먹어야 하는 의무를 가지고 있다. 그림을 안 그리려면(포기 상태) 적절한 직업을 얻어(미술 교사직) 갈 수도 있을 것 같은데 훈장이 되면 작품을 할 수 없을 것 같아 포기했는데, 가난이 나를 아프게 한다. 내가 그림을 그릴 수 있으면 얼마나 부잘까?

이처럼 그의 인물 그림에는 찌들고 힘든 예술가로서의 삶이 담겨져 있다. 아마도 자신과 처지가 비슷하다고 생각되는 다른 가난한 사람이나 서민들을 모티브로 그림을 그렸을 것이다. 그러나 그의 인물 그림들은 단순히 가

난한 서민이나 사람들의 모습을 그리기보다는 삶의 희망을 불어넣어줄 수 있는 인물을 그리고자 한 것이다. 그는 이들에게도 달의 미소가 함께하기를 간절히 원했던 것이다. 이처럼 그는 인물 그림을 단순하게 절망적으로만 그리지는 않았다. 대체로 힘들고 어려운 삶을 영위하는 사람들을 그림으로 형상화했지만, 예술가로서의 삶 자체를 즐기는 강한 작가정신을 소유하고 있었다. 틀에 박힌 삶의 굴레에서 벗어나 자신이 꿈꾸는 아름다운 생의 찬가를 조형적으로 표현하고 싶은 당찬 예술가였던 것이다. 그의 이러한 예술가로서의 기질은 거친 터치와 흑갈색 톤의 둔중한 형상으로 더욱 자유로워지는 듯하다. 그는 "가슴 속에 있는 나도 분간키 어려운 질서에 순응하며, 모든 작업은 마음이 내키는 대로 이룬다. 시작이나 끝도…"라고 담담하게 독백한다(《손상기》, 376쪽). 마음이 가는 대로 담담하게 그려내는 당찬 예술가로서의 삶을 살아갔던 것이다.

이처럼 강렬하고 표현성이 농후한 그림은 그가 서울로 상경하면서부터 바로 시작된 것이 아니다. 1980년의 〈향기〉라든가 1981년의 〈공작도시 - 쇼윈도〉, 그리고 같은 해에 그려진 〈새와 소녀〉 등은 서정성이 그림의 한 구석에 여전히 남아 있는 경우이다. 1982년에 제작된 〈목마 탄 여인〉 역시 자신만의 독특한 스타일이 구축된 것이라기보다는 어느 정도 보편성이 흐르는 회화라는 생각이다. 이런 부류의 작품에서 알 수 있듯이 손상기의 비교적 초기 그림에서는 꿈 많은 평범한 예술가로서의 삶이 녹녹하게 흐른다. 그의 1982년까지의 인물 그림에서 화사함과 시적 감성이 흐르는 그림을 보는 것은 그리 어렵지 않다. 그림 저변에 흐르는 미적 에너지는 그 이후에 그려진 강렬한 그림이나 동일하다는 생각이다. 다만 그가 표현하고자 하는 조형의 형태나 기법이 달랐을 뿐이다. 그의 인물 그림의 핵심에는 사람들의 깊은

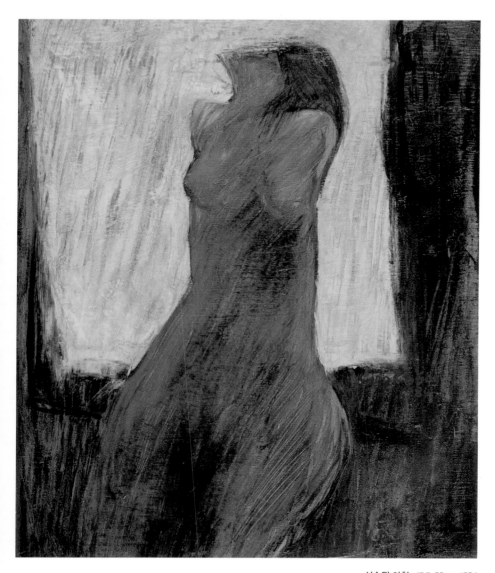

성숙된 아침, 45.5x39cm, 1984

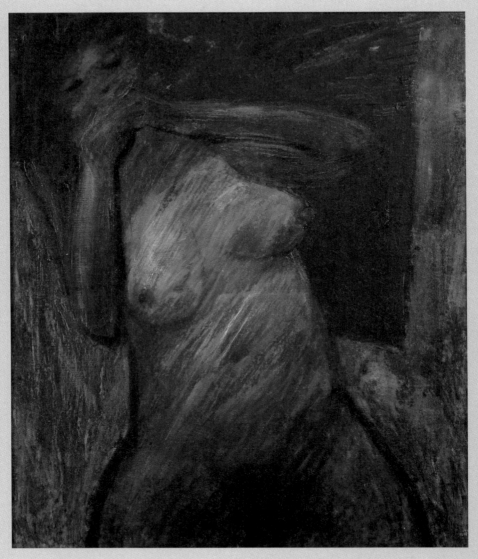

초조, 61x73cm, 1986

감정을 움직이게 하는 예술가적인 표정이 흐른다는 공통점이 있다. 이 표정
은 그림을 보는 사람들의 감정을 건드리는 것이다. 그가 의도했던, 보는 사
람들의 감정을 건드리는 작업은 그의 조형세계의 저변을 흐르며 그가 예술
가로서의 짧은 생애를 마감할 때까지 변함없이 흘러온 것이다. 그는 독백처
럼 자신의 예술에 대해 "나의 그림 중에서 사람이나 짐승이나 어떤 것이라
도 모두가 상징일 뿐이다. 물론 상징이라고 못 박을 수도 없는 일인데 사람
이나 짐승이나 꽃, 식물 어떤 것이라도 화면 표정 속에서만 있을 뿐이다. 내
가 말하는 표정은 내 그림을 보는 사람들의 감정을 깊이 건드리는 것이다"
(《손상기》, 388쪽)라고 말했다.

　　실제로 손상기의 80년대 전후의 인물 작품들은 표현하는 느낌과 방법이

달랐을 뿐 보는 사람들의 감정을 움직일 수 있는 풍부한 에너지를 가지고 있다. 다만 앞서 잠깐 언급한 것처럼 82년 이전의 그의 인물은 시적 감흥과 감성적 조형으로 그림을 잘 모르는 사람들에게도 좀 더 편하게 다가갈 수 있는 보편성을 지닌다. 이후의 인물 그림들에서 볼 수 있는 강렬한 색감과 형태감, 터치 등은 사람들의 감성을 미묘하게 건드릴 수 있을 만큼 터프한 힘을 지닌다. 다만 이 감정을 담아내는 그릇의 형태가 조금은 달랐을 뿐이다. 그러나 회화적 조형성은, 본인이 고백했던 것처럼, 자신이 표현하고 싶은 대로 그리기를 주저하지 않았던 1983년 인물 작품부터 본격적으로 나타나기 시작한다. 1983년 이후 손상기의 인물 그림들은 마치 신들린 것처럼 치열한 흔적들로 이루어져 있다. 물론 이 치열함은 비단 인물에게만 있는 것은 아니다. 사선斜線을 주조로 정신 없이 그어대는 붓의 터치들은 유난히 독특한 분위기를 자아내어 인물 표현에 더없이 미묘한 힘을 실어줄 뿐 아니라 조형적 독특함마저 보여준다. 1986년에 그려진 〈초조〉라는 작품에서도, 절규하는 듯한 한 여성의 이미지가 거침없는 선으로 이루어진 터치로써 자신의 격정적인 감정을 통해 가감 없이 화면 안에 담겨 있다. 이 거침없는 인물들이 주로 그려진 시기는 1982년부터이다. 그만의 독특한 인물화들이 이 무렵에 적지 않게 제작되었으며, 기본 패턴은 근본적으로 한 방향을 견지하면서도 어떤 작품은 작가의 심경에 따라 다소 차이를 보이기도 한다. 그가 1982년부터 연속적으로 그린 술집의 여성을 소재로 하는 〈취녀〉는 자신이 그린 그림 속에 동화同化되어 그림 속의 설정상황과 마음의 대화를 나누는 독특함을 보인다. 다음의 글은 자신이 그린 술 취한 여성과의 자기 고백적인 대화인데, 이는 그가 남다른 감성의 화가였음을 환기시켜 준다.

화폭이 기운다.

빨래처럼 잡아 비튼

여인의 얼굴이 가벼운 엑센트로 뜬다.

착란하는 손가락을 가다듬어 보지만

코는 유자코

눈은 뱀같이 간사스럽고

입술은 뒤틀린 고목껍질

이것 더 널리리가되면 어쩌나

이젠 사랑할 수도

슬퍼할 집착도 없어졌는데

백치가 되어버린 나의 시야 속을

모딜니아니 나부상보다

더 이상하게 압박해오는

기절할 현실

그래도 목을 학처럼 외로꼬고

유혹하듯 눈웃음치고 있네

마주치는 눈동자를 급하게 외면하고

검은 색연필로 북북 지우다보면

흔들리는 화폭에서 후두둑 떨어지는

핏 빛깔 눈물

이것이 만약 살아서 나온다면

어떻게 하나.

"사랑해주세요" 목을 안고 늘어지면

어떻게 하나

— 《시들지 않는 꽃》(국립현대미술관, 2008) 중에서

특히 말년에 그려진 〈초조〉는 그의 생애를 얼마 남겨두지 않은 시점에서 그려진 작품이다. 척추만곡증 환자로서 자신의 운명이 얼마 남지 않았다는 것을 잘 알고 있었던 손상기의 마지막에 해당되는 인물 작품이라 하겠다. 1985년 2월의 어느 날 폐울혈성 심부전증이라는 진단을 받은 그는 이 작품의 제목처럼 정말 초조했을 것이다. 그러나 그는 죽음을 눈앞에 두고도 거침없는 작업을 계속하였다. 그 때문인지 그의 인물 그림은 시간이 갈수록 점점 더 거침이 없어지고 강렬해져만 갔다. 죽음을 예지하면서도 자신의 마음속의 형상들을 담담하고 가감 없이 조형적으로 드러내는 데 성공하였다.

시들지 않는 꽃, 45.5x53cm, 1984

정물 그림

　사물과 꽃 등 자신이 그리고자 하는 대상의 근본을 꿰뚫어 볼 수 있는 능력이 아마도 화가 손상기의 조형성에 대한 강점일 것이다. 한국인의 미감이 흐르는 듯 투박하면서도 끈기가 흐르는 꽃과 화병 그리고 암회색, 갈색 및 회색 톤의 화면 분위기 등이 그만의 조형 능력임에 틀림 없다. 그래서인지 그의 그림은 정물이든 인물이든 기물 및 도시 풍경이든간에 형태나 구도만 달랐지 그 근본적인 조형성에는 하나의 조형적 에너지와 보이지 않는 상통의 힘이 흐르는 특징이 있다. 이처럼 강렬한 패턴의 그림이 그가 예술가로서 한 많은 인생을 살며 그려왔던 수준 높은 작품들이다. 이는 침대든 담이든 벽이든 꽃이든 유리병이든 인물이든간에, 그것이 지니는 내적 에너지가 흐르는, 그리고 그것만의 표정을 그려내려는 예술가적 기질에서 비롯된 것이라 하겠다. 그는 실제로 예술가적 삶을 영위하면서 자신이 대하고 있는 대상, 설령 그것이 살아있는 생명체가 아니더라도, 그들과 담담하게 대화를 해야 한다는 심경으로 마음에 담은 것을 그리고자 갈망하여 왔고, 또 실제로 그런 예술적인 행위를 실천해왔다.

　이는 정물에서도 크게 다르지 않다고 생각된다. 1985년 2월 자신의 중병을 알면서도 담담하게 그려낸 침대와 지팡이를 소재로 한 〈영원한 퇴원〉이라는 그림은 이런 성격을 지닌 대표작 가운데 하나이다. 죽음을 스스로 예견해서인지 마치 고독한 감방을 연상케 하는 차가운 색조의 병실에 덩그러니 버티고 있는 침대는 그야말로 삭막하기 그지 없다. 그리고 침상을 가로지르는 주인을 알 수 없는 한 노인의 지팡이는 보는 이들로 하여금 죽음

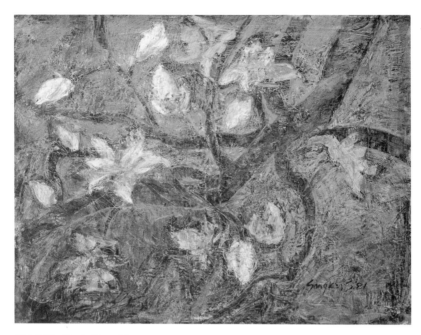

시들지 않는 꽃, 46x53cm, 1985

의 두려움을 느끼게 해준다. 손상기가 자신의 죽음을 예견한 듯 명명한 〈영원한 퇴원〉이란 제목은 그의 화가로서의 어려웠던 삶과 힘들었을 것만 같은 죽음으로 인해 우리의 마음을 아프게 한다. 영원한 퇴원 같은 덩그런 침대 하나와 오래 묵은 듯한 노인의 지팡이라는 두 가지의 기물을 설정해 1m 50cm나 되는 커다란 화면 위에 표현한 커다란 정물은 보는 이들을 숙연하게 한다. 누구도 피해갈 수 없는 죽음에서 예외일 수 없는 자신의 훗날을 그린 커다란 정물의 이 그림은 죽음의 본질을 숙연하게 받아들이도록 하는 수작이다.

이처럼 손상기의 정물 그림에는 보이지 않는 힘이 넘친다. 단지 예쁘게만 표현하지 않은 기물이나 꽃이나 화병 그림 등에서는 강렬함과 흙냄새 같은

깊은 조형미와 인간적인 감흥 등이 흐른다. 〈영원한 퇴원〉은 그의 내면에서 표출되는 독특한 느낌을 주는 작품이라 생각된다. 이 작품처럼 그의 그림은 때때로 단순하다. 그러나 메시지가 강한 단순함이다. 이 단순함은 내가 보기엔 서양적 조형미만의 발산이 아니다. 손상기가 대학 시절과 졸업 후에 그린 여러 작품들 속에서 볼 수 있듯이, 그의 그림은 서양의 현대미술이나 서양회화의 양식을 좇아가는 것이라기보다는 서양의 재료인 유화를 사용하여 그린 지극히 한국적인 정서를 지닌 것이라 하겠다. 명암에 의한 외관을 표현하기 위해 그린 것이라기보다는 한국인으로서의 감흥을 선과 색을 통해 무의식적으로 드러낸 그림인 것이다. 〈영원한 퇴원〉처럼 현대를 사는 한국인들의 삶의 모습이 단 한 장의 그림 속에 압축돼 있는 독특함을 보이는 게 손상기의 독특한 정물이라 할 수 있다. 게다가 손상기는 습작에서 간혹 자신의 감정을 글로써 표현하여 이를 회화적으로 조형화시키기도 한다. 그는 영원한 퇴원을 그려내기 위해 병상의 몰골이라는 에스키스(습작)와 함께 다음과 같은 글을 남겼다.

> 침대엔 머리카락이 페이즐리 무늬처럼 깔려있고, 똥 싸는 일을 월동 준비하듯이 삼일 째 준비 중이고, 팔을 휘저을 때마다 땀 내음이 고구마 찌는 냄새처럼 풍겨온다.
>
> — 〈작가 노트〉, 《손상기》, 202쪽

이러한 심경을 토대로 마치 이 환자가 곧 당할 일을 연상하여 그린 것과도 같은 〈영원한 퇴원〉은 그림을 그리는 차원을 넘어 그의 글과 함께 보는 이들의 마음을 숙연하게 한다. 단순히 아름답게 그리고자 하지 않고, 보는

사람의 마음에 시큰한 그 무엇을 던져주고자 한 작가 손상기의 화가로서의 꿈은 아직도 진행 중이라 하겠다.

손상기는 크고 작은 정물이나 화병에 꽂힌 꽃 등을 있는 그대로의 모습으로 캔버스에 담아내지는 않는다. 그의 수작 〈영원한 퇴원〉에서처럼 그는 삶의 의미이든 인간의 본성이든 사회적 현상이든 생리적인 부분이든간에 어떤 대상을 통해 본질로 접근한다. 그것도 손상기만의 타고난 예리한 시각으로 말이다. 그는 꽃 그림을 그리면서도 한 사람의 예술가로서 고독한 독백을 한다.

나의 화병에는 꽃을 꽂지 않는다.

고로 내 그림 중에 꽃 그림으로 보이는 것은

그렇게 보일 뿐이지 꽃이 아니다.

얽혀 살고 있는 우리 동네 우리 이웃

아니면 내가 본 나의 가족의 모습이다.

때로는 나의 얼굴도(꽃은 시들기에 싫다.)

시들어갈 때의 모습이 피어날 때와 어쩜 그리도 다를까

인간처럼, 그 중에 여자처럼

— 〈작가 노트〉, 《손상기》 중에서

이런 그의 글처럼 그의 꽃이 있는 정물들은 우리가 단순하게 흔히 생각하는 예쁘기만 한 정물들이 아니다. 1979년 작인 〈시들지 않는 꽃〉은 그의 꽃과 관련된 정물들에 대한 개념과 정신적인 측면들을 가늠해 볼 수 있게 하는 좋은 명제가 될 것이다. 죽어도 죽지 않는 영원성을 지닌 생명으로서의 꽃을 항

상 마음에 담고 있었는지도 모른다. 신체적 장애인으로서의 처지도 여기에 동조하여 만들어진 일련의 정물 그림들은 예쁘다기보다는 자신의 삶을 포함한 주변의 사람 사는 이야기를 은유화한 작업이라 하겠다. 그러나 다른 작품에 비해 비교적 초기 작품인 〈시들지 않는 꽃〉은 그의 인물 그림과 마찬가지로 어느 정도 정리된 기법과 정감 어린 색감으로 이루어진 자연주의적 성향이 농후한 형태감을 보인다. 시적이면서도 서정적인 성향이 강한 이 정물 그림으로 볼 때, 그가 정신적으로는 그림에 대해 많은 고민과 사색을 하면서도 정통 회화적 기법에서 처음부터 자유로운 것은 아니었음을 알 수 있다. 1982년 무렵까지는 그의 인물 그림들과 마찬가지로 기존의 작품에 비해 조금은 학구적이고 반구상적인 정통 유화기법으로 그림을 그렸다.

1980년도에 그린 〈동백〉에도 작가만의 독특한 데포르메의 조형성이 담겨져 있기는 하나 아직 제대로 드러난 상태가 아닌, 조금은 어정쩡한 조형성이 있다. 그럼에도 이 작품이 주목되는 점은 고구려 고분 벽화에서 느낄 수 있는 것과 유사한 투박함과 단졸미 때문이다. 물론 손상기 자신도 의도적으로 우리의 감흥이 담긴 조형성을 담아내려고 한 것은 아니었겠지만, 한국인으로서 내면에 배어있는 감성적인 성향이 자신도 모르게 조형적으로 나타난 것이라 하겠다. 작가가 굳이 어떠한 것을 그려야겠다는 강박관념을 지니고 그린 그림이라기보다는 즉흥적으로 자신도 모르게 표현된 그림이기에 자신의 삶에서 나온 단순한 조형미가 내면으로부터 드러난 것이다.

이후 손상기의 정물은 근본적인 건 변함이 없지만 더욱 자유스럽고 활발하게 변화되어서 주목된다. 작가는 1979년 〈시들지 않는 꽃〉을 그린 이후 6년이 지난 1985년에 같은 명제인 또 다른 〈시들지 않는 꽃〉을 테마로 새로운 정물 그림을 그리게 된다. 이 그림은 79년에 비해 많은 변화를 보인다. 어두

운 청색과 흑갈색은 이전의 조금은 섬세하고 여린 색이나 무언가를 표현하고자 하는 형태감을 지닌 꽃 및 기물 등과는 많이 다른 양상을 보인다. 어떤 형식이나 틀에 얽매임 없이 더욱 자유분방해진 자유로운 표현은 힘들고 어려운 예술가로서의 삶을 그림으로 훌훌 털어버리고자 작심이라도 한 듯하다. 이 무렵의 인물 그림이나 도시 풍경 등은 모두 자유롭고도 강렬한 표현으로 일관돼 있다. 자신의 병이 죽음으로 다가올 수 있다는 절망이 오히려 더욱 자유롭고도 정열적인 감성을 표출하게 하는 원인이 되었을지도 모른다. 현실 세계에서 자신에게 주어진 시간이 그리 많지 않음을 감지한 그는 오히려 이러한 모든 것을 한 번에 발산하듯 예술의 열정의 응어리를 가감 없이 그대로 표출시켰다고 생각된다. 따라서 불공평하게 생각되는 삶과 예술가로서의 아픔을 때로는 비판적인 각도에서, 때로는 불만에 가득 찬 예술적 몸부림으로 한 번에 드러낸 것처럼, 그의 일련의 정물 그림들은 격정적이거나 터프하게 때로는 둔중한 색감이나 스피디한 터치 등으로 드러나게 되었다. 영원한 불멸의 꽃인 〈시들지 않는 꽃〉은 그의 인생 역정을 거꾸로 되돌릴 수 있는, 인생에서 자유롭게 풀어헤쳐 볼 수 있는 전무후무한 방법이었을 것이다.

이런 각도에서 볼 때 그의 정물 역시 80년대 초중반의 다른 그림들처럼 어떠한 화풍이나 굴레로부터도 영향을 받지 않은, 그야말로 평소의 욕구, 불만, 감정, 응어리 등이 폭발하듯 표현된 그림인 것이다. 손상기는 어떠한 굴레나 어떠한 작업 방식에도 얽매이지 않고 꽃과 화병을 마음 가는 대로 붓 가는 대로 그린, 우리 시대가 낳은 진정한 작가 가운데 한 사람이라고 할 수 있다. 자신만의 그림을 그려서 남기고자 항상 쉬지 않고 골똘히 고민해 온 그의 흔적은 정물 작품 속에서도 찾을 수 있다.

나는 지난날의 작업 태도나 내용을 잊어버리고 늘 일렁이는 가슴 속에 또 다른 것을 위해 철저한 자유 속에 대기한다. 그러나 중요한 것은 어떤 작업 속에서 어떤 작품이나 나만의 것이어야 한다는 것이다.

자신만의 그림을 그리고자 갈망했던 작가 손상기는 자신의 내면의 조형성을 타고난 감각과 감성적인 끼로 자유롭게 발산하였다. 그리고 자신만의 작품을 위해 많은 고민을 해왔다. 특히 그의 정물에는 무언의 이야기가 담겨 있다. 작업일지에서 '글을 쓰고 난 후 그림을 그린다'라고 한 것처럼 그의 정물에는 시상詩想이 흐른다. 혹독한 가난과 신체적 결함에도 불구하고 그가 끝가지 고수해 온 것은 그림을 그리는 일이었다. 일련의 명제 〈시들지 않는 꽃〉 가운데서도 1984년에 그린 작품은 형체를 알아볼 수 없을 정도로 격한 표현으로 이루어져 있다. 1983년에 그린 해바라기 역시 해바라기인지를 정확하게 분별해 낼 수 없을 정도로 비형상적이다. 손상기는 시간이 흐를수록 표현하고자 하는 것을 실재에 입각하여 그리기보다는 자신의 분신처럼 그리기를 원하였다. 이는 예술가적 감성이 내면으로부터 분출된 것으로 보인다. 그는 그림을 그리기 전에 조형적인 사색과 글쓰기를 해왔으며, 자신의 이상을 실현시키는 데도 관심을 가졌다. 때로는 가혹하고 엄격한 훈련을 하는 기분으로 마음으로부터 자유로운 정물을 그리고자 하였으며, 때로는 강렬하고도 무게가 실린 청회색 혹은 흑갈색의 톤으로 자신의 감성적 이미지를 드러내고자 하였다. 따라서 그의 정물을 비롯한 다양한 꽃 그림은 그 대상을 단순히 표현하려는 성향보다는 그 대상 속에 자신의 모습과 꿈을 융화시키려는 성향이 강하다고 하겠다. 작가는 그림 그리는 것에 있어서 자신과 대상 그리고 본질에 대해 많은 고민과 사색을 해왔던 것이다.

내가 그림을 그리는 것은

생채기 난 꿈을 실현시키려는 욕망에서이다.

표현할 수 없는 것의 상실

이로 말미암아 암흑 속에서 고독의 오한을 느끼며,

아픔에 신음하는 내면의 언어를 추려내어

가혹하고 엄격한 훈련으로 그림을 그리는 것이다.

내가 표현하는 것은

꼭 그리지 않으면 안 될 필연적인 나의 모습이고,

즉 상실이 빚은 어둠 속에 살아가는 나의 모습이며

어떤 것에서 헤어나기 위해 고함지르는

나의 모습인 것이다.

이런 나의 작업은 곧 하루의 삶을 누린 일기처럼 진실을 포함해야 하는 것이며,

이 진실의 강한 밀착만이 나를 호흡하게 하고 있고

바로 이것이 그려져야 예술이라고 알고 있다.

<div align="right">— 〈작가 노트〉, 《손상기》, 310쪽</div>

 그는 70년대 말 〈시들지 않는 꽃〉이 그려지기 전까지 비교적 사실적인 수법의 그림을 그리려고 하였다. 스님들과의 교분이 유난히도 많았던 그는 정물화라는 한 틀을 통해서 삶의 근원을 깊게 생각해 보는 구도자와 같은 삶을 살았다고 여겨진다. 그는 일장춘몽이기에 어쩔 수 없이 허무하고 공허한 삶 자체에 정면으로 대면할 수 있는 용기를 지닌 예술가였다. 그가 생각하

는 진정한 예술은 그의 독백에서 알 수 있듯이 하루의 삶을 누린 일기처럼 진실을 포함해야 하는 것이며, 그는 이 진실에 대한 강한 밀착만이 예술가로서 호흡할 수 있는 권리라고 여겼던 것이다. 그의 이러한 예술은 자신의 삶 자체를 하나의 나락으로 주저 없이 던지는 구도자와 같은 마음에서 이루어질 수 있었던 것 같다. 그러기에 그의 삶 중반부터 그려진 다양한 꽃과 화

시들지 않는 꽃, 53x45.5cm, 1985

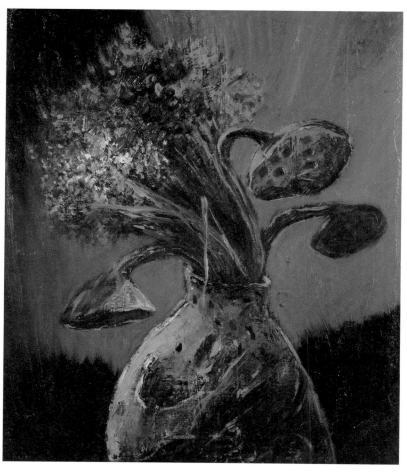

시들지 않는 꽃, 53x45.5cm, 1985

병 그리고 기타 정물들은 단순한 차원이 아닌, 진리의 한 파편에서 비롯된 조각들의 모임이라 생각된다.

그가 한 사람의 예술가로서 짧은 생애를 마감한 만큼 꽃 그림을 포함한 정물에 대한 세세한 시대적인 분류는 무의미한지도 모른다. 그의 정물 그림은 미대를 다니면서 그림 공부를 하고 감성적인 분위기로 순수하게 그림을 그리던 시기와, 서울로 상경해서 삶에 대한 미련을 떨치고 오직 그림만을 그리며 그림에 자신의 전 인생과 목숨을 걸기로 작심한 시기 등으로 크게 구분해 볼 수 있을 것이다. 주목되는 것은 1983년 이후 손상기의 정물이 갑자기 대단히 자유로워지고 강렬한 표현이 전혀 어색하지 않게 조화를 이룬다는 점이다. 특히 〈시들지 않는 꽃〉의 연작들은 가장 초기 작품을 제외하고는 대부분 열정적이며 가식이나 군더더기가 전혀 없다.

1984년에 그려진 〈시들지 않는 꽃〉 역시 눈여겨 볼 만하다. 연밥과 안개꽃 그리고 뒤틀린 듯한 화병은 우리가 이런 부류의 꽃과 화병들에서는 한 번도 볼 수 없었던 색다른 느낌으로 다가온다. 연밥과 안개꽃 그리고 화병이 하나가 되어 하나의 생명체로서 꿈틀거리고 활동을 하는 듯한 어떤 힘을 느낄 수가 있다. 확실히 손상기가 그린 정물에는 정물 하나하나가 하나의 개체처럼 꿈틀거리는 생명성이 있다. 그는 꽃이나 식물들이 지닌 최초의 생기를 그대로 캔버스에 담고자 많은 노력을 해왔다. 조금도 거짓 없이 생기가 흐르는 그 자체를 그리고자 정직하고 솔직한 감흥으로 가감 없이 표현하고자 한 것이다.

꽃과 나무의 본질을 보고 느낄 수 있는 눈을 가진 손상기의 정물화는 자연의 본성이 정직하게 표현된 것이라 생각된다. 그는 죽음을 눈 앞에 둔 1987년에 다양한 화초들이 즐비한 꽃가게를 차분하게 그려내었다. 오히려

그 이전의 정열적이고 격동이 넘치는 그림과는 다른 화사하고도 차분한 컬러를 써가며 자연의 법칙에 순응하듯 은은한 원색 쪽으로 톤을 맞추었다. 그리고 그는 꽃에 대한 느낌과 생각을 담담하고 차분하게 다음과 같이 이야기했다.

전쟁의 마당에 피는 꽃의 색깔도 내게는 그것들이 생래로 지닌

분홍빛이거나 노랑 빛이거나 흰빛이거나 그러하다.

그러기에 나는 그것들의 색깔은

그것들의 생래로 지닌 색깔 그대로라고 말한다.

내 경우는 그렇게 말하는 것이 정직함이요

그리고 진정한 시인 것이다.

오직 '아름답다'고 보는 눈과 말하는 입 또한

이 세상과 사람을 옳게 떠받치려는

간절한 소망이 아닐 수 없다는 생각이겠다.

— 〈작가 노트〉, 《손상기》, 344쪽

꽃과 자연이 주는 색채에 대한 그의 소감은 사뭇 진지하다. 그는 자연이 주는 색깔 그대로를 정직하게 담아내는 게 진정함을 지닌 예술이라 생각했다. 이렇듯 손상기의 일련의 정물들과 깊은 사색은 그가 살아 생전에 늘 소망하고 꿈꾸어 왔던 자유인으로서의 감흥을 아무런 규제 없이 펼쳐내는 소박함과 순수함의 발로라 생각된다. 그는 자신이 남긴 시들지 않는 꽃처럼 그의 작품과 함께 영원히 우리들 가슴에 남아 있을 것이다.

공작도시—장포트리에와의 만남, 100x100cm, 1986

공작도시-달빛은 어디에, 182x228cm, 1986

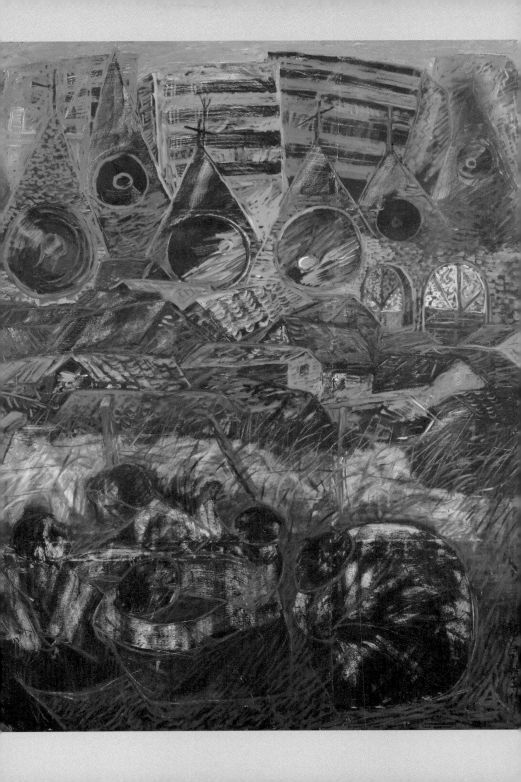

중단되지 않는 여정

▶ 손상기 미술의 전개

● 김진엽

내용과 형식의 지평을 넘어

화가 손상기는 짧은 생애에도 불구하고 상징적인 화면과 시적인 상상력으로 완성된 뛰어난 화법으로 한국현대미술의 새로운 지평을 연 작가이다. 불우하면서도 극적인 생애와 신체적인 장애를 가지고 있으면서도 불굴의 예술혼을 꽃피웠기 때문에 손상기는 '한국의 로트렉'이라 칭해지기도 했다. 또한 일상의 대부분을 그림에 매달렸던 그의 열정은, '붉은 미치광이'라는 소리를 들으며 하루 종일 그림에 매달렸던 고흐와도 많은 유사성을 보이기도 한다. 무엇보다 신체와 현실의 장애를 뛰어넘어 자신만의 독특한 세계를 개척한 그의 작업과 일생은 많은 후배들에게 용기를 줄 뿐더러 대중들에게도 깊은 감동을 주고 있는 것이다.

손상기의 그림에 대한 이해는 '회화의 표현성과 시적 직관력'(이석우), '치열한 예술혼'(고충환), '한계를 넘어선 통찰'(스티브 고리게스) 등 다양한데, 이

들 이해의 공통점은 불구라는 장애를 딛고 일어선 손상기의 치열한 작업에는 단순한 열정을 넘어서는 구성과 내용의 독특함을 가지고 있다는 것이다. 손상기의 그림이 가지는 가장 큰 특징은 그의 작업이 어떤 특정한 유파나 양식을 따르지 않는다는 것이다. 전체적으로 구상화의 형태를 가지고 있지만, 단순히 리얼리즘이나 사실적인 화법으로 그의 그림은 평가되지 않는다. 급격한 색채의 울림과 속도감, 화면을 휘감는 열정은 단순히 대상을 모사한다는 것이 아니라 그 대상의 본질을 화면에 담으려는 작가 의지의 표현인 것이다. 또한 내용적으로는 타락한 현실과 그에 의해 오염된 인간들에 대한 애증과 정화를 화면에 담음으로써 세상과 자기에 대한 구원을 동시에 보여주려고 하였다.

또한 내용과 형식이 따로 구분되는 것이 아니라, 내용과 형식의 접점이 손상기의 그림에는 나타난다. 구성, 구도, 색채 자체가 내용(사상)이 됨으로써 현실에서 손상기가 느끼는 다양한 생각들과 일상에 대한 통찰이 바로 화면을 통해 우리에게 전달되는 것이다. 이것은 단순한 기법적인 문제가 아니라, 삶에 대한 비판적 시각과 현실에 대한 본질적인 진실을 손상기가 깨닫고 있었다는 사실을 말해준다.

손상기가 짧지만 강렬하게 활동했던 시기는 한국미술계에서도 새로운 전환점의 시기였다. 1980년대는 정치적으로도 민감한 시기였지만, 한국미술계에서도 기존의 보수적이고 서구 일변도의 미술로부터 새로운 각성을 요하는 시기였다. 새로운 양식이나 개념이 매순간 쏟아져 나왔고, 특히 젊은 작가들의 열정은 과거 그 어느 때보다 강렬한 시기였다. 그러나 포스트모더니즘이라든지 한국성 등으로 변용되어 표출된 양식들은 유행적인 경향을 띠거나 충분히 독자성을 확보하지 못하고 사라지기도 하였다. 손상기의 작

업은 그러한 점에서 외래의 경향이나 유행적인 양식과는 별개로 자신만의 독특한 양식을 탐구하였다는 사실에서 주목을 받고 있다.

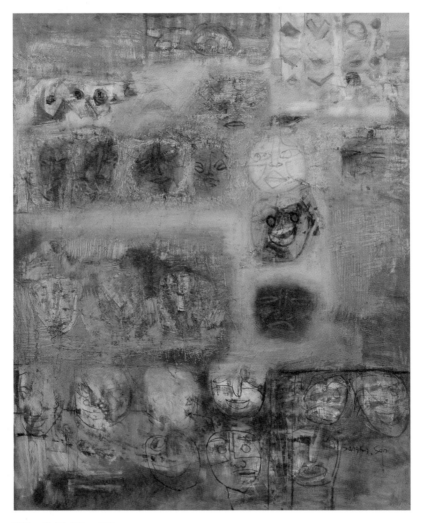

만가 – 허, 112x145cm, 1979

손상기 작업의 태동

손상기의 작업은 고향 여수에서의 작업(전주에서의 대학시절을 포함한)과 여수를 떠나 서울에 정착하여 진행한 작업으로 대략적으로 구분할 수 있다. 전기의 작업은 소재 면에서 과수원, 시골의 풍경 등 전원적인 것으로 '서정성이 짙게 밴 향토주의와 토착주의의 정서'로 정의된다. 후기의 작업은 손상기 특유의 독특한 화풍이 확립된 시기이자 미술계에 손상기라는 이름을 각인시킨 시기이다.

이러한 구분은 사회성에 눈을 뜨면서 불우한 개인으로서의 초상으로부터 삶의 무게에 짓눌린 일반 대중과의 공감으로 전이되는 것 사이의 차이로부터 발생한다. 개인적인 차원에서 공동체적 차원으로 삶의 고통을 확대시키면서 예술가로서의 손상기의 모습이 확립되어 가는 것이다.

> 내가 그림을 그리는 것은… 생채기 난 나의 꿈을 실현시키려는 욕망에서이다. 표현할 수 없는 것의 상실, 이로 말미암은 암흑 속에서 고독과 오한을 느끼며 아픔에 신음하는 언어를 추려내어 가혹하고 엄격한 훈련으로 그림을 그리는 것이다.
>
> 〈손상기유화발표전〉(동덕미술관, 1981) 팜플렛 글 중에서

손상기는 자신의 어린 시절을 '자라지 않는 나무'(이석우, 〈손상기 ― 회화의 표현성과 시적 직관력을 갖춘 경이의 예술, 아픔의 삶(1949–1988)〉, 《손상기》, 샘터아트북, 2004, 15쪽)에 비유했다. 1949년 11월 14일 전남 여수 앞바다의 작은 섬에서 출생한 손상기는 평범한 가정에

서 자라며 가난하지만 단란하게 어린 시절을 보내고 있었다. 그러나 초등학교 3학년 때 늑목놀이를 하다가 떨어져 다친 허리가 '척추만곡'으로 이어지며 불구의 삶을 살게 되었다. 손상기 본인의 표현처럼 학교에 가는 것이 두려웠고 남 앞에 자신의 모습을 보이는 것을 두려워했다. 그래서 항상 집에 틀어박혀 하늘만 멍하니 쳐다보는 것이 일과가 되었다. 그러한 신체적 불구는 손상기에게는 열등감으로 나타났고 대인관계를 기피하는 계기가 되었다. 손상기는 글을 쓰는 것에도 뛰어난 재능을 보였는데, 어린 시절 홀로 있는 시간에 방에 틀어박혀 몇 권 안 되는 책을 보면서 무료함을 달래는 과정에서 문학에 대한 정서가 자리 잡게 된 것이다.

당시는 종전 후 10여 년 정도가 지난 시기였기 때문에 한국에서 가난은 일상이었다. 더구나 장애인에 대한 배려 등은 찾아볼 수 없었기에 손상기의 성장 과정은 주변에서 아무런 도움도 기대할 수 없는 처지였다. 이때 그를 사로잡은 것이 그림이었다. 주변에서 맴돌던 그는 자연과 일상에 대한 세밀한 관찰을 하기 시작하였고, 일반인들이 느끼지 못하는 세심한 부분까지 감지하게 되었다. 그러한 집중은 자연에 대한 새로운 인식과 느낌을 가능하게 했고, 손상기는 미술시간을 통해 그러한 인식과 느낌을 표현하기 시작한 것이었다. 더구나 선생님이 그의 특이한 관찰력과 표현 방식을 칭찬해줌으로써 손상기는 조금이지만 어느 정도 자신감도 가지게 된 것이다. 무료한 일상은 그로 하여금 화구를 들고 밖으로 나아가게 하였고, 자연스럽게 여수의 풍광이 그의 화폭에 담겨지게 되었다. 부모님의 권유로 몇 가지 기술도 배우게 되었지만, 그의 마음을 사로잡은 것은 그림이었다.

이때 나는 평생을 살아가는 동안 수없이 부딪쳐 오는 것들을 스스로가 선택하지

않으면 안 되리라는 생각으로 거의 미친 사람처럼 그렸던 그림의 재능을 인정받

아 장학생의 혜택을 누리며 그림으로 고등학교를 졸업해 버렸다.

— 최태만, 〈육체의 불구와 불구의 시대를 넘어서〉, 《손상기》(샘터아트북, 2004), 37쪽

손상기가 여수상고를 졸업한 것은 신체적 불구 때문에 스스로 생계를 마련할 수 있는 바탕을 만들어주기 위한 부모님의 판단 때문이었다. 그렇지만 손상기는 기술보다는 고등학교 시절 개인전을 열 정도로 그림에 대한 열정이 남달랐다.

고등학교 졸업 후 2~3년 방황 끝에 마침내 원광대학교 사범학부 미술교육과에 입학하면서 본격적인 작가의 길로 들어서는 계기를 마련하게 된다. 대학시절 손상기의 생활은 치열함 그 자체였다. 생계를 위해 화실을 운영하였는데, 아이들을 가리키면서 화실 한쪽을 베니어판으로 막아 침대 하나를 들여놓고 생활하면서 그림에 몰두했다. 손상기는 생계를 위해 아이들을 가르치는 것을 부끄러워했지만, 그러나 여전히 넉넉한 삶은 아니었다. 라면으로 끼니를 때우는 생활을 계속하면서 그의 건강은 악화되어 폐결핵을 앓기도 하였다.

대학시절 그는 구상전이나 전북도전에 작품을 출품하면서 조금씩 인정을 받기 시작하였다. 그는 보통 지도교수가 학생들의 그림을 손질해주던 관행을 거부하고 자신만의 작업에 매달렸다. 비록 공모전에서 대상은 아니지만 입선과 특선에 선정되면서 주변에서도 그에게 우호적인 시선을 보내게 되었다.

당시의 작품들은 〈시골마을〉(1976), 〈자라지 않는 나무〉(1976), 〈고뇌하는 나무〉(1979) 등에서 보듯이 당시 구상회화에서 나타나는 짙고 어두운 색조

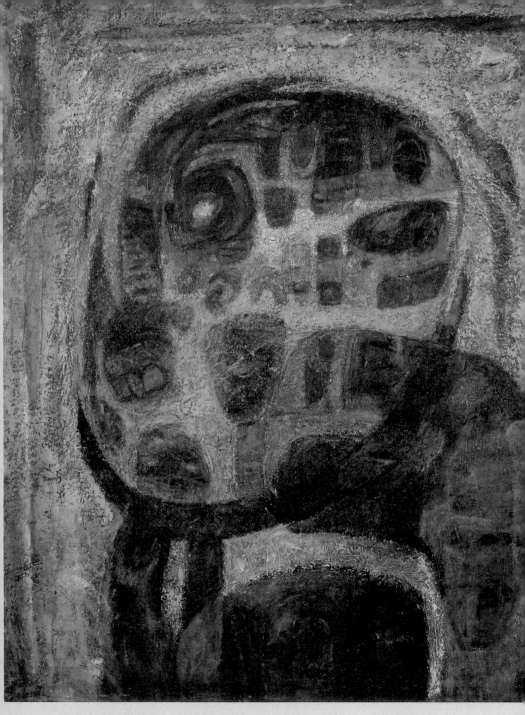

고뇌하는 나무 1, 145.5x112cm, 1979

와 토속적인 시골의 풍경이 주를 이루지만, 손상기 특유의 화면 전체의 음울한 느낌과 작가의 생각이 바로 느껴질 수 있는 구도는 이때부터 정립되기 시작한 것이다.

손상기 작업의 이러한 특징들은 그가 가진 문학적 성향에서 나온다. 손상기 스스로 자신의 이야기를 완전히 드러내고 싶지 않아 미술의 길을 택했다고 했듯이, 그의 작업은 시적인 상상력에 토대를 두고 있으며, 후기의 서울에서 이루어진 날카로운 사회비판의 토대 역시 문학을 통해 습득된 부분이다. 따라서 손상기의 작업에 대한 이해의 단초는 그가 추구하는 문학적 사유와 회화의 결합에서 실마리를 찾을 수 있을 것이다.

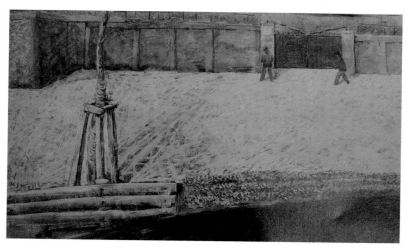

공작도시 – 도시의 꽃, 162×96.5cm, 1986

문학과 미술

손상기의 그림세계는 외부의 대상을 심리적으로 재구성함으로써 사물을 통하여 자기만의 고유한 감정의 언어를 표출하려 하고 있다(원동석, 〈새로운 서정적 현실세계의 만남〉, 《손상기》, 샘터아트북, 2004, 57쪽). 그러나 그가 가진 시적 서정성의 세계는 외부의 대상적 추상적 관념으로만 국한되는 것이 아니라 삶의 체험이 표출되어진 세계이다. 그에게서 문학은 그의 생애에서 보듯이 절박함이었다. 절박함으로 노래하지 않는 시인은 없겠지만, 그에게서 문학은 단순한 도피가 아니었고, 현실을 그리워하지만 그 현실을 꿈꿀 수밖에 없는 삶의 비애를 해소할 수 있는 유일한 탈출구였다.

그림은 문학처럼 개념이나 사상을 직접 다룰 수 없다. 그림은 이성에 호소하는 것이 아니라 감각과 심정에 호소하는 매체이기 때문이다. 따라서 표현기법에 있어서의 구분은 어쩔 수 없지만 "예술이란 무엇인가?"라는 물음에서 보면, 즉 삶에 대한 '체험-표현-이해'라는 부분에서는 예술은 존재의 본질에 대한 탐구이다. 손상기의 미술에 내재하는 문학성도 단순히 미술을 넘어 예술, 즉 삶의 본질에 대한 탐구로 볼 수 있을 것이다. 손상기는 일상에 대한 느낌을 시나 산문을 통해 보여주기도 한다. 특히 스케치에서는 기본적인 조형 외에도 메모를 남겼는데, 가령 〈난지도〉에서는 "오물 ─ 인간이 쓰고 버리는 것, 난지도 ─ 버려진 것이 새롭게 환원되어 오는 사이, 그 사이에 일어나는 부작용副作用…" 등의 글이 쓰여 있다. 손상기의 이러한 메모와 스케치는 느낌과 생각을 융합하는 것으로 언어가 가진 기호적 속성과 이미지가 가지는 재현적 의미가 순환하며 하나의 개념으로 만들어지는 것이다.

나는 언제나 글을 쓰고 난 후에 그림을 그린다. 내가 느낀 감정과 추상(追想)을 정직하고 설득력 있게 기록하여 이미지의 집적을 꾀한다고나 할까. 그래서 나의 이 집약은 회화와 문학의 접근을 의미한다고 말하고 싶다.

— 최태만, 〈육체의 불구와 불구의 시대를 넘어서〉, 《손상기》, 45쪽

현대예술의 탈장르적 성격은 장르간의 구별이 없어지고 개념을 통해 다양한 새로운 형식을 만들어낸다. 현대예술에서 각 장르간의 상호연관성의 가장 대표적인 측면이 낭만파 음악과 문학의 상징주의, 미술의 인상주의에서 나타난다. 독일 출신의 오페라 작곡가 바그너R. Wagner는 연극에 맞추어 음악을 창조하는 것이 아니라 오히려 음악에서 연극이 흘러나왔다고 주장한다. 오페라의 대사, 즉 말에는 소리의 울림이 전달되는데, 이것은 상징주의의 시로 변환될 수 있다. 그것은 단순히 음악적인 영향을 받아 음악적인 시를 쓰는 것이 아니라 음악의 구조에 대한 탐구에서 그러하다는 것이다.

세잔느의 그림이 음악적인 것도 마찬가지이다. 생리적 음악이 아니라 화성음악의 출현, 즉 음계의 정연한 공간화, 거기서 변주가 자유자재일 때 음조의 법칙성이 가능한 것이다. 그것은 의식적이며 지적인 기술이다. 따라서 "화가는 빛깔을 칠하는 것이 아니고 음색을 편성"하는 것이다. 고흐의 편지 속에서도 빛깔의 오케스트레이션(관현악 편성)이란 말이 자주 나오는데, 거기에서 색은 음 혹은 음조와 같다. 즉 빛깔이 바로 음조가 되는 것이다. 근대 음악과 상징주의 시와 인상파 그림은 씨가 같은 이복형제들인 셈이다(김윤식, 《문학과 미술 사이》, 일지사, 1989, 8~9쪽 참조).

손상기가 문학을 바탕으로 그림을 그린 것은 작업의 내적 밀도를 높이는 역할을 했다. 단순히 풍경이나 사물을 담는 것이 아니라, 외부 대상에 대한 지

각과 인식을 통해 해석된 외부 대상이 내면화되어 화면에 담겨지는 것이다.

물론 현대예술이 가지는 상호연관성은 다양한 복합장르를 구성하면서 다양한 형태로 변화되어 왔는데, 여기서 한걸음 더 나아가는 것이 손상기의 작업이다. 형태적인 것이 아닌 내면적인 결합으로 나타나는 손상기의 문학과 미술은 따라서 더욱 직접적이며 자연스러운 형태를 갖는다.

"손상기는 그의 시적 직관력과 회화의 표현성을 조화시킨 탁월한 능력의 소유자이다"(이석우). 그는 그림을 그리기에 앞서 글을 통해 그림의 구도를 정한다. 대상을 심리적으로 재구성함으로써 사물을 통하여 내면의 언어로 표현하는 손상기의 방식은, 다른 화가들처럼 단순히 대상에 대한 느낌을 표현하는 것에 중점을 두는 것이 아니라, 대상에 대한 이해에서 출발하여 그 대상을 새롭게 체험하여 표현해내는 방식으로써, 이것은 문학과 미술을 매개하는 그의 독특한 방식인 것이다.

〈자라지 않는 나무〉(1985), 〈공작도시 - 휴일〉(1986), 〈잘린 산〉(1986) 등의 작품에는 상징적인 의미 외에도 삶의 굴곡에서 느끼는 좌절과 불안이 드러나 있다. 손상기의 그림은 도시의 이면이나 뒷골목 등 현실의 삶을 진지하게 보여주고 있지만, 거기에는 손상기의 시적 언어가 숨겨져 있다. 눈길에 버려진 듯 서있는 나무는 중간의 가지가 잘라져 있고 나뭇잎의 흔적조차 없다. 단순히 외로운 나무가 아니라 도시의 그늘 속에서 짙은 한숨을 내쉬는 우리의 모습이 담겨져 있는 것이다. 〈휴일〉의 경우에도 도시의 거리를 걷는 사람들은 함께하지만, 그들은 단지 익명성의 개인이며 무리일 뿐이다. 일상 속에서 정해진 시간 속에 정해진 공간을 움직여야 하는 우리들의 무의미한 삶이 그저 허허롭게 화면에 떠있는 것이다.

도시의 잘려진 산의 단면은 개발과 발전이라는 뒤안길에 소외된 모습을

공작도시 - 휴일, 145x112cm, 1986

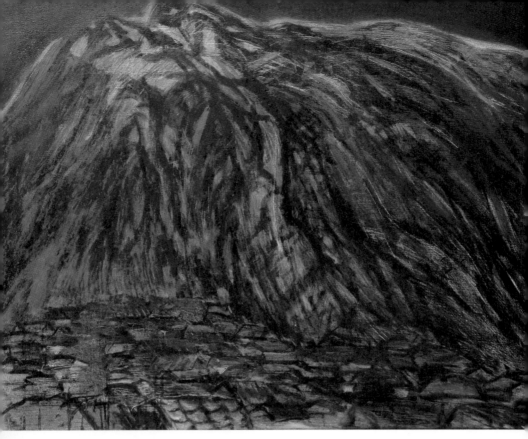

공작도시 – 잘린 산, 91x73cm, 1986

보여준다. 잘려진 산의 보이지 않는 저편에는 고층빌딩과 아파트들이 서있
을 것이다. 그러나 잘려진 산의 험한 지형에는 판자집과 날림집들이 옹기종
기 모여져 있다. 마치 잘려진 산처럼 그들의 공간은 잘려진 공간이다.

확실히 그는 자신의 의식을 구체적인 형상으로 적어가는 고전적인 타입의
화가이기는 하지만, 이는 역설적으로 보면 그가 회화가 갖추고 있는 하나의
가치를 충분히 이해하고 있기 때문이라고 할 수 있다. 표현이 어느 일정한 수

준 이상에 달했을 때, 현실을 보는 화가의 시선을 그리는 것만으로도 회화가

성립될 수 있다는 것을 아마도 그 자신은 강하게 인식하고 있지 않을까.

— 오노 히쿠히코, 〈긴장으로 승화시킨 자아의식〉,《손상기》, 70쪽

현실을 보는 화가의 시선은 의식적이든 아니든 이미 사물의 본질을 궤뚫어 보고 있다. 순간에서 영원을 보는 것이 예술가의 눈이다. 손상기의 시선역시 그러한 본질을 응시하고 있지만, 조금 다른 점은 그의 시선이 시적인구조에 익숙해져 있다는 것이다.

일상적인 언어에 새로운 질서를 부여하는 시의 구조, 특히 현대시의 구조는 익숙한 대상을 '낯설게'하여 새로운 의미를 부여하는 것이다. 이것은 대상에 대한 특징을 찾기보다는 대상의 본질과 그 의미에 대한 관심으로 나타난다.

손상기의 시선은 단순히 감각과 심정을 표현하는 것이 아니라 끊임없이대상에 몰두함으로써 그 대상의 실체를 묻고, 그 대상에 의문을 던지면서자신을 확인하는 시선이다. 그의 현실을 보는 시선이 이미 일정한 사유화를통해 대상을 보며 그 대상을 예술적으로 형상화하여 화면에 옮기는 것이다. 그러한 시선이 구체적으로 형상화되는 시기가 〈공작도시〉라는 일련의 작품으로 대변되는 후기의 작업들이다.

공작도시

　1979년 여수에서 서울로 올라와 아현동 굴레방다리에 거처를 정한 손상기는 본격적으로 작업에 몰두하게 된다. 이 때부터 손상기의 대표적인 작업인 〈공작도시〉 연작이 나타나게 된다. 공작도시에서 손상기는 기존의 관념적인 구상에서 벗어나 본격적인 조형언어를 탐구한다. 당시 서울은 지하철 공사로 인해 사방이 파헤쳐져 있었고, 새로운 건물들이 들어서는 등 활기찬 도시의 면모를 가지고 있었다. 지금도 장애인을 위한 시설이 부족하지만, 당시 서울은 노인이나 장애인들이 마음 놓고 거리를 활보할 수 있는 곳이 아니었다. 특히 아현동 부근은 좁은 길에 공사가 집중되면서 마치 전쟁터 같은 황량한 분위기였다. 그리고 인근에 거주하는 사람들은 자족적인 삶의 터전을 빼앗긴 사람들이었다.

　"길거리마다 철망으로 장식한 버스, 후각 깊이 파고드는 쏴아-한 반항의 맛깔, 나처럼 기관이 약한 사람에게는 더욱 고초다"(〈인왕산 만개〉 메모). 당시 서울은 지하철 및 각종 공사 외에도 군부독재에 항의하는 시위가 대학가 주변에서 계속적으로 발생하였다. 손상기의 사회의식도 그러한 것에 영향을 받았다. 그러나 당시 사회운동이 내세우는 거창한 구호보다는 이미 주변인의 삶에 익숙한 손상기로서는 그러한 주변부 사람들과 동류의식을 가지게 되었고 최종적으로 연민에까지 도달하게 된다. 그의 대표작인 〈공작도시〉연작도 그러한 상황에서 탄생하게 된다. 이것은 단지 관념적인 사회비판이 아니라 실제 생활에서 느껴지는 도시 삶의 서글픔과 분노를 기록한 것이다.

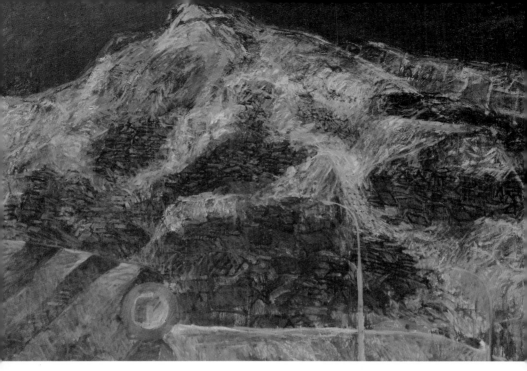

공작도시 – 인왕산 만개, 250x172cm, 1986

여기서 나는 가장 단세포적인 결심을 굳혔다. 가난을 이기는 것, 신체적 불구

의 열등을 이기는 것, 그림은 일단 그것들을 잊어버리는 일이었기 때문에 이

기기 위해서 그림을 그리자는 것이었다. 여수 풍경을 화폭에 담기 시작했다.

〈공작도시〉 연작 이전의 작업들이 개인적인 울분과 그에 대한 심경의 토
로이거나 현실을 잊기 위해 또는 자신의 불우한 처지를 망각하고자 하는 것
이었다면, 서울에서의 손상기는 단지 자신만이 아닌 주변의 삶과 상황을 직
시하면서 그림을 그리기 시작했다. 〈상경기上京記〉(1982), 〈공작도시 – 귀가〉
(1985)는 복잡한 도시에 처음 발걸음을 내딛는 가족들의 혼란스러움과 도시
이면에 폐물처럼 버려진 주변인의 삶을 객관적인 시각으로 묘사하고 있다.

공작도시 – 상경기上京記, 130x130cm, 1982

공작도시 – 소원도, 130x130cm, 1982

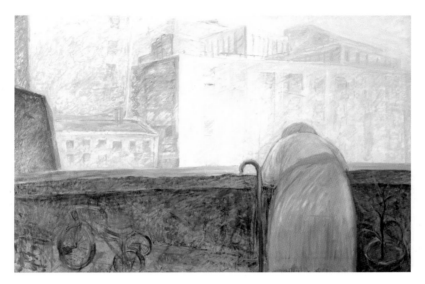

또 〈이른 봄〉(1986)에서는 젊음과 현실적 욕구가 가득 찬 도시의 삶에서 소외된 노인의 뒷모습을, 화려한 도시의 박제된 삶을 비판한 〈공작도시 - 쇼윈도〉(1981)는 자신의 삶의 터전에서 발견되는 도시의 이면을 관찰함으로서 현실과는 이중적인 태도를 고발하는 것이다.

'생채기 난 나의 꿈을 실현시키려는 욕망'으로 시작된 작업은, "작업하는 데도 철저하게 자유로울 수 없는 것을 곧잘 느낀다. 환경이 주는 자유의 한계를 뛰어넘을 수 없음을… 건강 · 경제 · 시대적 상황, 더욱 중요한 것은 마음 · 정신 · 현실 속의 세월"이라는 사회적 공감대로 전이된다. 〈공작도시〉나 〈시들지 않은 꽃〉 등은 단순히 자신만의 몰입에서 벗어나 나 이외의 타인들, 억압적인 사회구조에서 고통 받는 이들을 주목한 것이다. 개인적인 성숙과 더불어 사회에 대한 관심은 손상기의 작업을 서정성을 넘어 대상의 본질로 접근하게 한다. 〈교회가 있는 풍경〉(1987), 〈무번지無番地〉(1984), 〈고층

공작도시 – 교회가 있는 풍경, 100x100cm, 1987　　**공작도시 – 고층빌딩에서,** 91x117cm, 1985

빌딩에서〉(1985) 등의 작품들은 화려하게 포장된 도시의 이면을 들추어냄으로써 정형화된 도시의 삶에 의문을 던지고 있다. 사실상 새로운 돌파구이자 삶을 새롭게 변화시킬 것이라고 믿었던 서울이라는 도시의 삶은 손상기에게 있어서는 요란스럽게 굴러가는 '수레바퀴'였다.

　〈공작도시〉 연작에는 난지도를 소재로 하는 작품들도 많이 나타난다. 1978년부터 시작된 난지도 쓰레기 매입은 난지도를 서울이라는 화려한 도시에서 은폐된 장소로 만들었는데, 당시 난지도 거주민들이 가진 '전망이 결여'된 삶에 손상기는 동질감을 느꼈다. 〈난지도〉(1982), 〈난지도 성하盛夏〉(1985)는 난지도의 황량한 풍경을 묘사하는데, 거기에서는 단순히 소외된 삶이 표현되는 것이 아니라, 그들에 대한 연민과 공감의 심정이 담겨져 있다. 가난은 체험을 통해 익히 아는 세계이며 무수히 경험한 세계이지만, 그

공작도시 – **무번지無番地**, 91x65cm, 1984

러나 그것은 한없이 불편하고 고통스러운 것이다. 그것을 익히 잘 알고 있는 손상기로서는 그들의 처지가 단순히 남의 이야기가 아니라 자신의 이야기로 여겨졌고, 그러한 시선이 그대로 화면에 담겨져 있는 것이다.

　손상기의 후기 작업들은 〈공작도시〉 연작 외에도 〈시들지 않는 꽃〉 연작들과 누드화 등을 통해 1980년대라는 모호한 시대의 불안을 우울하게 또는

날카롭게 표현하고 있다. "개인적으로 불행한 삶에 시달리는 심리적 독백으로부터 그가 살고 있는 현실의 공간과 가난한 이웃에 눈을 뜨고 있었던 것이다"(원동석). 현실에 눈을 뜨며 우리가 살고 있는 사회에 대한 비판의식이 작업에 투영되던 시기가 바로 '공작시대'이다. 〈시들지 않는 꽃〉(1984)은 자신의 자화상으로 볼 수가 있다. "마치 그의 헝클어진 머리칼 같고, 화병인지 물병인지 생활과 작업에 시달렸던 생전에 그의 모습 아닌가. 열 평이 채 안되는 비좁은 그의 공간에서 짧은 생을 마쳤던 그는 천재성이 있어 사물과 대화라도 했던가, 아니면 자유롭기 위한 몸부림을 표출하고 있음인가"(박봉화, 〈시들지 않는 꽃' 앞에서〉, 《손상기》, 손상기기념사업회, 2008, 147쪽).

손상기 작업의 말년은 계속되는 가난과 병들어가는 몸 등으로 정상적인 생활을 영위하기 힘들 정도였다. 그러나 그의 작업에 대한 열정은 육체적 쇠락에 반비례해 더욱 강해지고 있었다. 그러나 시간이 그리 많이 남지 않았다. 여수에서의 웅크린 짐승 같은 삶이 도시의 길을 향해 이빨을 드러내며 으르렁거렸다고 표현하기에는 손상기의 삶과 예술은 도식적인 대신 지극히 현실적이다. 자신의 현실을 타인의 현실과 공감하면서 세상에 대한 화해와 용서가 그의 그림에는 담겨 있는 것이다. 그러므로 손상기의 후기의 작업들은 세상으로 나가는 '새로운 통로'를 발견한 것이라고 정의하는 것이 타당할 것이다.

화가의 울음

　상처 입은 영혼을 달래기 위해 시작된 손상기의 그림에는 울음이 담겨져 있다. 여수의 바람이, 서울의 소음이 울게 만드는 것이 아니고 스스로 우는 것이다. 손상기의 그림 속의 서글픈 외침들은 꽃망울을 터트리지 못하고 그저 조용히 흐느낄 뿐이다.

> 암흑 속에서 고독과 오한을 느끼며 아픔에 신음하는 내면의 언어를 추려내어 가혹하고 엄격한 훈련으로 그림을 그리는 것이다. 화면에 욕심껏 표현되는 것은 꼭 그리지 않으면 안 될 필연적인 나의 모습이고, 상실이 빚은 어둠 속에서 살아가는 나의 모습이며, 즉 어떤 것에서 헤어나기 위해 고함지르는 나의 모습이다.

　손상기의 초기의 그림들이 삶이 내면화된 정적 울음이었다면, '공작도시' 등에서 보여주듯 후기의 작업들에서는 그 울음이 타인의 울음과 섞여 통곡으로 변하게 되었다. 즉 나만의 슬픈 울음은 이제 집단 속에서 통곡이 되고 외침이 되는 것이다. 버림받고 소외된 이들의 울음을 회피하지 않고 직시하며 같이 외침으로써 손상기는 오히려 자신의 슬픔을 극복한다.

　"태어났다는 게 억울해서 죽을 수 없다. 세상은 몹시 험하지만 한 번은 살아 볼 만한 게 세상이다"라는 손상기의 말처럼, 이제 삶은 그토록 절망적인 것이 아니다. 현실에 고통 받지만 끈질기게 삶을 영위하는 사람들의 모습을 화면에 담으면서 그들과 함께 어울리며 '세상은 살아볼 만한 것'이라는 사실

을 손상기는 자각한다. 그러나 손상기의 새로운 열정은 꽃망울을 터트리지 못하였다. 그럼에도 불구하고 〈영원한 퇴원〉(1985)은 그가 또다시 새로운 길을 향해 나아가려 했다는 사실을 알 수 있게 한다. 그 길 역시 쓸쓸하고 외로운 길이지만, 그 길에서 비로소 꽃망울은 화려하게 피어날 것이다.

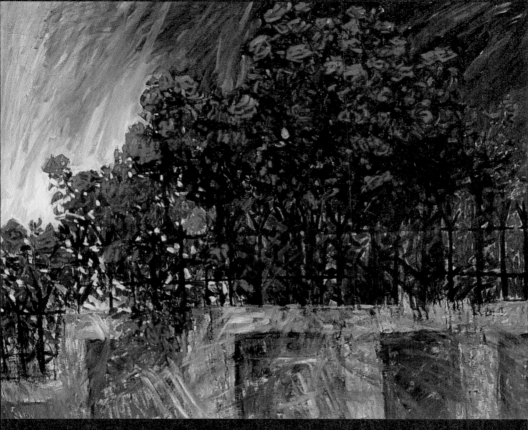

시들지 않는 꽃 – 철창속의 장미, 130,3x97 cm, 1986

담장속의 장미
91x73cm, 1987

가을 빛
49x60cm, 1986

동면, 73x61cm, 1985

아빠와 딸, 37x45cm, 1983

손상기(1949~1988) 연보

1949년 11월 4일 전남 여천군 남면 연도리에서 2남 4녀 중 장남으로 출생

1952년 3세부터 몇 년 동안 구루병을 앓아 후에 '척추만곡'이라는 불구가 됨

1959년 여수 서초등학교 입학

1965년 여수 서초등학교 졸업. 1년 동안 집에서 쉼

1966년 여수 제일중학교 입학

1969년 여수 제일중학교 졸업. 여수 상업고등학교 입학(미술 특기 장학생). 전국남녀중고교학생실기대회에서 〈선어시장〉으로 수채화 특선(홍익대). 전국학생실기대회 수채화 · 유화 입선(조선대). 제1회 전국학생실기대회 유화 입선(원광대)

1970년 제15회 호남예술제 우수상 수상

1971년 전국학생실기대회 유화 입선(조선대). 전국남녀중고교학생실기대회 유화 입선(홍익대). 제16회 호남예술제 입선

1972년 여수 상업고등학교 졸업 — 문화상(미술) 수상. 손상기작품전 '종고회' 시화전. 여수학생미술서클 '소라회' 회장. 제10회 홍익대전국학생미전 특선. 경희대, 원광대, 수도사대, 조선대 등 전국대회 다수 입상

1973년 원광대 사범대 미술교육과(현 미술학부 회화과) 입학. 화실 운영(전북 이리). 제5회 전북미술전람회 입선

1974년 제6회 전북미술전람회에 〈족보〉로 입선

1975년 제6회 구상전 공모전에 〈그날의 나는〉으로 동상. 화실을 전주로 옮김('공간 화실')

1976년 제7회 구상전 공모전에서 〈자라지 않는 나무〉로 은상, 〈통학길〉로 입선. 전북미술전람회에서 〈실향〉으로 특선. 제1회 공간 화실 습작발표회. 전국대학생예술축전에서 〈물결소리〉로 동상. 한국창작미술협회 공모전(국립현대미술관) 입선. 전주 '예수병원'에 폐결핵으로 입원

1977년 전북미술전람회에서 〈동구—향곡〉으로 특선. 한국창작미술협회공모전(국립현대미술관) 입선.

1978년 원광대 미술학부 회화과 졸업. 여동생이 있는 수원으로 옮김

1979년 첫 딸 슬비(세린) 탄생(1월 12일). 제8회 구상전 공모전에 〈고뇌하는 나무 1, 2〉로 입선. 서울 서대문구 아현동 '굴레방다리' 옆에 작은 화실 얻음.

1980년 제9회 구상전 공모전에 〈서울 2, 3〉으로 입선

1981년 서울에서 첫 개인전 〈손상기전〉(동덕미술관) 개최. 장애자돕기자선전 〈손상기전〉(출판문화회관). 한국현대미술대상전에 〈공작도시 — 나들이〉로 동상. 중앙미술대전(중앙일보)에서 〈공작도시 — 81A〉로 입선. 제10회 구상전 공모전 입선.

1982년 한국미술대전에 〈공작도시 – 신음하는 도심〉으로 입선하여 지방순회전 선정(대구). 제11회 구상전 공모전 특선(은상, 동상에 이어 특선하여 회원에 추천됨)

1983년 〈손상기전〉(동덕미술관). 초대개인전(여수 한길화랑). 제33회 구상전 회원전 및 공모전(서울미술회관). 제34회 구상전 소품전(여의도미술관). 미술평론가가 선정한 '문제작가'에 선정

1984년	둘째 딸 세동 태어남(1월 18일). 초대개인전 〈손상기전〉(샘터화랑). 〈'83 문제작가〉(서울미술회관). 〈작업실
	의 작가 16인)초대전(조선화랑). 한국미술협회전(국립현대미술관). 국립현대미술관 주최 〈해방 40년 민족
	사초대전〉. 구상전 회원전(LA) 등에 출품. 감기증세로 진찰 중 폐결핵 후유증 발견
1985년	초대개인전 〈손상기전〉(샘터화랑). 개관기념초대개인전(평화랑). 대학 은사 원동석의 권유로 민족미술협
	회 가입. 폐울혈성 심부전증 진단을 받은 이후 입원과 퇴원을 반복
1986년	초대개인전 〈손상기전〉(대구 이목화랑). 초대개인전 〈손상기전〉(샘터화랑, 바탕골 미술관, 평화랑). 〈'85
	정예작가초대전〉(동덕미술관). 〈30대 기수〉(그림마당 민, 록화랑). 《미술세계》 기획 〈'86 형상의 흐름〉(경
	인미술관). 그랑빨레 비평구상협회초대전(파리). 제40회 구상전 소품전(표화랑). 주일한국대사관 한국문
	화원 7주년기념구상전초대전(도쿄). 김분옥씨와 샘터화랑에서 결혼. 서교동 2층 화실로 옮김
1987년	화랑미술제(샘터화랑) 초대개인전(호암갤러리 — 마지막 개인전). 여름방학을 맞아 고향 풍경전 준비를
	위해 여수 만성리 · 방죽포 · 한산사 · 오동도 등으로 스케치 여행을 다니던 중 무리한 일정으로 병원에
	입원
1988년	2월 11일, 서울 고려병원에서 만 39세의 나이로 부인과 두 딸을 남겨둔 채 폐울혈성 심부전증으로 요절.
	경기 파주군 광탄면 용미리 시립묘지에 안장

사후 현황

1989년	〈요절한 문제 작가, 그 천재성의 확인〉 화집발간기념유작전(샘터화랑, 현대화랑)
1990년	〈누드와 인간전〉(샘터화랑). 《예술혼을 사르다 간 사람들》(이석우 지음, 가나아트)에 소개
1994년	〈요절 작가 오윤 · 손상기전〉(샘터화랑)
1998년	작고 10주기념전(샘터화랑) 및 화집 《손상기의 글과 그림 — 자라지 않는 나무》(샘터아트북) 발간
2000년	여수 MBC-TV 〈시대와 인물 — 화가 손상기〉 다큐멘터리(오병종 연출, 광주 · 목포 · 제주 · 여수 MBC에
	서 공동 방영). 《손상기평전 — 39까지 칠한 사랑과 절망의 빛깔》(박래부 지음, 중앙M&B) 발행.
2001년	〈장석주의 인물 탐구〉 '지금 그 사람 이름은'에 소개(아세아미디어). 〈손상기 13주기념전 — 요절한 작
	가, 그 천재성의 확인〉(예술의전당 미술관, SBS주최). 《육체의 불구와 불구의 시대를 넘어서》(샘터아트
	북) 발행. 가나아트센터 개관3주년기념전 〈요절과 숙명의 작가〉
2002년	《요절 — 왜 죽음은 그들을 유혹했을까》(조용훈 지음, 효형출판사)에 소개
2004년	손상기 16주기념전 〈낙타, 사막을 건너다. 불굴의 의지, 찬란한 예술 — 국민화가 손상기〉(예술의전당
	한가람미술관, SBS주최)
2006년	손상기기념사업회 결성
2007년	손상기 19주기념 심포지움(손상기기념사업회 주최, 전남대 여수캠퍼스)
	손상기 19주기념전(손상기기념사업회 주최, 여수 진남문예회관)
2008년	손상기 작고20주기념전(국립현대미술관)
2011년	〈손상기전 — 시들지 않는 꽃〉(손상기기념사업회 주최, 여수 진남문예회관)
	'고故 손상기 화백 학술세미나' (한국미술평론가협회 주최, 여수 진남문예회관)

도판 목록

손상기의
삶과 예술

빛나는 별을
보아야 한다